1 MONTH OF
FREE
READING

at
www.ForgottenBooks.com

By purchasing this book you are eligible for one month membership to ForgottenBooks.com, giving you unlimited access to our entire collection of over 1,000,000 titles via our web site and mobile apps.

To claim your free month visit:

www.forgottenbooks.com/free1048313

ISBN 978-0-364-69544-9
PIBN 11048313

DIE FUNKTIONSFREUDEN IM AESTHETISCHEN VERHALTEN

VON

Dr. EMIL UTITZ

PRIVATDOZENT DER PHILOSOPHIE
AN DER UNIVERSITÄT ROSTOCK

HALLE a. S.
VERLAG VON MAX NIEMEYER
1911

Diese Arbeit lag als Habilitationsschrift einer hohen philosophischen Fakultät der Universität Rostock vor.

HERRN PROFESSOR Dr. MAX DESSOIR

IN AUFRICHTIGER VEREHRUNG GEWIDMET.

Vorwort.

Im vierten Hefte des fünften Jahrganges der „Zeitschrift für Aesthetik und allgemeine Kunstwissenschaft" erschien meine Abhandlung über „Funktionsfreuden im aesthetischen Verhalten". Ich lasse ihr nun dieses Buch nachfolgen, in dem die — dort kurz skizzierten — Probleme ihre ausführliche Darlegung finden und zwar der Art, daß ich die einzelnen Fragen entwicklungsgeschichtlich verfolgt und diesen historischen Auseinandersetzungen systematische Lösungsversuche angereiht habe. Auch war ich darauf bedacht, einerseits zu Ansichten, die den meinigen widersprechen, kritisch Stellung zu nehmen, anderseits möglichst sorgfältig ein reiches und umfassendes Tatsachenmaterial zu sammeln und zu sichten, um künftigen Forschern — ganz abgesehen von Richtungszugehörigkeit — fruchtbare Grundlagen zu bieten.

Den Herren Professoren Dr. Anton Marty in Prag und Dr. Franz Erhardt in Rostock bin ich für manch wertvolle Anregung zu lebhaftem Dank verpflichtet.

Rostock i. M., Dezember 1910.

Der Verfasser.

Inhaltsverzeichnis.

Druckfehler.

S. 24, Anm. 1 lies Überweg statt Uberweg.
S. 28, Zeile 7 von oben ergänze nach „will" Anführungszeichen: ".
S. 39, Zeile 4 von oben lies Weltverneinung statt Weltverneigung.
S. 60, Zeile 6 von unten lies Temperamentlosigkeit statt Temparament-
losigkeit.
S. 100, Zeile 1 der Anmerkung streiche: „des Kunst".

Erster Teil.

Funktionsfreuden sind — ganz allgemein gesprochen — Freuden am Erleben, am seelisch Tätigsein. Mit dieser Bestimmung wollen wir uns vorderhand begnügen, um nicht gleich verschiedene Streitfragen aufwerfen zu müssen. A. Döring [1]) ist meines Wissens der erste, der zur Charakteristik und Deutung der in Betracht kommenden Tatsachen sich unserer Bezeichnung bediente. Er spricht von „Gefühlen aus Gefühlen" und führt diesen Gedanken näher aus: „Das durch irgend welche Verursachung entstehende Gefühl, sei es Lust oder Unlust, ist als seelische Funktion lustvoll. Wir haben also hier vom primären Vorgang, dem Zustande des Lust- oder Unlustempfindens, einen sekundären, die Lust aus dem unmittelbaren Innewerden der Funktion als einem seelischen Bedürfnis Genüge leistend, zu unterscheiden. Bei der Lust werden diese beiden Elemente ununterscheidbar verschmelzen, bei der Unlust aber läfst der Kontrast die sekundäre Funktionslust deutlich als etwas Verschiedenes hervortreten". Döring meint, die Quelle der ästhetischen Gefühle sei in den seelischen Funktionsbedürfnissen zu finden. W. Jerusalem [2]) geht noch viel weiter und vertritt die Ansicht, alles ästhetische Geniefsen sei eine Art von Funktionslust. Und er ist nicht der einzige, der den Versuch unternimmt, das ganze ästhetische Geniefsen auf Funktionslust zurückzuführen. Seine

[1]) A. Döring, Die ästhetischen Gefühle; Zeitschrift für Psychologie und Physiologie der Sinnesorgane, I, 1890, S. 161—186. Und die gleiche Lehre verficht er auch in seiner jüngsten Arbeit: „Die Methode der Ästhetik", Zeitschrift für Ästhetik und allgemeine Kunstwissenschaft, IV, 3.

[2]) W. Jerusalem, Wege und Ziele der Ästhetik, 1906, S. 16, 23, 28, 37 usw.

Lehre wird z. B. von Willi Warstat [1]) geteilt, der ausdrücklich sagt: „Die ästhetische Lust ist durchaus funktioneller Natur und beruht auf dem freien und kraftvollen Ablauf des Gefühls", sie besteht in der „freien Gefühlsbetätigung". Für diese Forscher bildet demnach das Wesen der Funktionslust das Grundproblem der Ästhetik.

Doch sind durchaus nicht alle geneigt, den Funktionsfreuden diese allein herrschende Macht zu zuerkennen. So wollen wir nun Beispiele der Lehren bringen, die in der Funktionslust zwar nicht das Ganze des ästhetischen Genießens sehen, wohl aber eines seiner Merkmale. Hier wäre Max Dessoir [2]) zu nennen, der die Funktionslust für ein „nie fehlendes Merkmal im ästhetischen Genießen hält". „Die Scheinwelt" hat für ihn „nur die Bedeutung, seelisches Funktionieren auszulösen, und sie ist um so schöner, je energischer sie dies zu leisten vermag". Zugleich wies dieser Forscher auf die nahe Verwandtschaft der Einfühlungstheorie hin mit der Erklärung des ästhetischen Genießens als Funktionslust. Und in der Tat anerkennt der Hauptvertreter der Einfühlungslehre Theodor Lipps [3]) den großen Unterschied zwischen der einzelnen lust- oder unlustgefärbten Tätigkeit und dem „gesamten Sichauswirken der inneren Kraft". „Jene ist lust- oder unlustgefärbt, je nachdem sie diese oder jene Tätigkeit ist, z. B. auf diesen oder jenen Gegenstand bezogen, und damit zugleich notwendig in sich selbst so oder so geartet. Und die gesamte innere Tätigkeit, das Sichauswirken meiner inneren Kraft überhaupt, ist lust- oder unlustgefärbt je nach seinem Gesamtcharakter, je nach der Weise oder der inneren Rhythmik seines Ablaufes, auch je nach dem Maße der Kraft, die darin sich auswirkt, nach der Lebhaftigkeit oder Langsamkeit und Trägheit, der Freiheit oder Gehemmtheit ihres Ablaufes, vor allem auch je nach dem Reichtum und der Armut der Tätigkeit". „So bezeichnet etwa die Freude eine bestimmte Weise

[1]) W. Warstat, Das Tragische; Archiv für die gesamte Psychologie, XIII, S. 12, 28 usw. — Auch K. F. Wize (Eine Einteilung der philosophischen Wissenschaften; Vierteljahrsschrift für wissenschaftliche Philosophie und Soziologie, XXXII, 3; S. 324) hält den ästhetischen Genuß einfach für Funktionslust.

[2]) M. Dessoir, Ästhetik und allgemeine Kunstwissenschaft, 1906, S. 76, 165 usw.

[3]) z. B. Ästhetik, 1906, II, S. 9 ff.

des Ablaufes der gesamten inneren Tätigkeit. Die Freude ist
diese Tätigkeit oder diese Ablaufsweise einer gesamten inneren
Tätigkeit, einschliefslich der Lustfärbung, welche dieselbe ihrer
Natur nach an sich trägt. Nicht minder ist die Trauer eine,
nur eben entgegengesetzte Weise des Ablaufs der gesamten
inneren Tätigkeit". Diesen Lustfärbungen, die das freie, hemmungs-
lose sich Ausleben, das reiche, ungehindert sich entfaltende
psychische Tätigsein, begleiten, mifst Lipps eine sehr hohe Be-
deutung bei für das ästhetische Geniefsen. Ähnlich trennt Karl
Groos[1] das Vergnügen, „das aus den während der Betätigung
auftretenden Vorstellungen darum erwächst, weil diese Vor-
stellungen durch ihre Bedeutung Lustgefühle mit sich bringen"
von demjenigen, „das in der Tatsache des Sich-Betätigens seinen
Grund hat". Geringer von der Bedeutung der Funktionslust
denkt Johannes Volkelt,[2] der sie teils als geradezu aufser-
ästhetisch, teils als sich dem Ästhetischen annähernd betrachtet.
Witasek[3] gar ist geneigt — wenn ich ihn recht verstehe —
Funktionsfreuden als solche überhaupt zu leugnen, aber jedenfalls
ihnen ästhetischen Wert völlig abzusprechen.

Durch die eben gegebene Zusammenstellung verschiedener
Lehren empfing der Leser ein — wenn auch noch recht ver-
schwommenes — Bild dessen, um was es sich hier letzten Grundes
handelt, und zugleich erkannte er wohl, dafs eine Einigung in
diesen Fragen bisher nicht besteht. Vielleicht kann sie jedoch
durch eine umfassendere und nähere Untersuchung des einschlägigen
Tatsachenkreises angebahnt werden. Schon dies wäre ein Gewinn,
wenn es uns gelänge, eine genaue Gebietskenntnis der Funktions-
freuden im ästhetischen Verhalten zu erwerben, woraus dann ihr
Wert oder Unwert bestimmt werden könnte. Im Übrigen halte
ich derartige monographische Behandlungen einzelner ästhetischer
Probleme schon deswegen für wichtig, weil wir auf diese Weise
zu den wahren Quellen dringen und so der Gefahr entgegen
treten, ganz verschiedenes durch einen Namen lose zu einen.
Aufserdem werden durch das Streben nach Gewinnung sicherer

[1] K. Groos, Der ästhetische Genufs, 1902, S. 112 ff., vgl. auch S. 18, 19,
38 ff. usw.

[2] J. Volkelt, System der Ästhetik; 1905, I, S. 348 ff. und Ästhetik des
Tragischen; 1906, 2. Aufl., S. 296 f.

[3] St. Witasek, Grundzüge der allgemeinen Ästhetik, Leipzig 1904,
S. 124 ff.

Tatsachen die Streitfragen verringert. Denn wenn das Was eines Vorganges feststeht, kann man nur über die Bedeutung der ihm zukommenden Rolle noch im unklaren sein, nicht aber über seine Existenz. Und durch sorgliches Abwägen aller Gründe für und wider und Einbeziehung von verschiedenen Seiten her erworbenen Erfahrungen vermag hierauf die „Wichtigkeit der Rolle" bestimmt zu werden; jedenfalls ist aber durch eine feste Grundlage die Möglichkeit zu einer gedeihlichen Diskussion gegeben, welche bei den Erörterungen fehlt, die sich immer nur allgemeinsten Hypothesen zuwenden, deren stützende Säulen in mystischem Dunkel verschwimmen. Gerade derartige Einzelbehandlungen und Vertiefungen zeigen und werden wohl noch mehr zeigen den großen Reichtum der Phaenomene des ästhetischen Gesamt-Erlebens und die Unmöglichkeit, diese blühende Mannigfaltigkeit unter eine glatte Formel zu zwängen. Damit befürworte ich aber nicht eine Ästhetik „von unten" in dem Sinne, daß sie das Ganze aus Teilen gleichsam durch Addition sich zusammensetzen läßt. Wir bedürfen dringend der Kenntnis der Teilfaktoren, müssen uns aber stets dessen bewußt bleiben, daſs sie in mannigfacher Abhängigkeit von einander stehen und in ihrem Zusammenwirken sich mächtig steigern, so daſs hier das Ganze weit mehr als die Summe seiner Teile bildet, eine Tatsache, die ja bereits bekannt ist, doch recht häufig vergessen wird.

Aber es liegt mir fern, mich hier in prinzipiellen Auseinandersetzungen zu verlieren. Ich will vielmehr nun kurz die Aufgabe kennzeichnen, deren Lösung wir im folgenden anstreben: welcher Art ist der in Rede stehende Tatsachenkomplex? Handelt es sich dabei um eine einheitliche Erscheinung oder um ein Zusammenwirken verschiedener Faktoren? Welche Bedeutung kommt den Funktionsfreuden für das ästhetische Verhalten zu? Finden sie sich nur innerhalb desselben oder auch auſserhalb des Ästhetischen? Oder sind sie vielleicht ein zwar im ästhetischen Erleben Gegebenes, aber ihm wesenfremdes Moment? Bilden sie einen nie fehlenden Teil des ästhetischen Verhaltens oder begleiten sie nur ästhetische Erlebnisse ganz bestimmter Art? Gibt es ästhetische Verhaltungstypen, in denen Funktionsfreuden besonders charakteristisch auftreten? Auf Vollständigkeit erhebt diese Fragenzusammenstellung keinen Anspruch, wenn auch die Beantwortung wenigstens alle wichtigeren Probleme lösen würde. Ein so hohes Ziel strebt die vorliegende Abhandlung gar nicht

an: sie will nur Lösungsversuche unterbreiten und vor allem Tatsachen sichern. Vielleicht hilft sie so fruchtbares Ackerland schaffen, das einst durch vereinte Arbeit vieler reife Früchte tragen wird.

Einige Worte wären noch über den Plan der Ausführung zu sagen. Das Naheliegendste scheint es wohl zu sein, mit der Frage, ob es überhaupt Funktionsfreuden gibt, zu beginnen und dann langsam, Schritt für Schritt, weiter zu gehen. Doch halte ich diese Anordnung für unzweckmäßig: die Tatsache der Funktionsfreuden leuchtet nur ein auf Grund der Kenntnis eines weiten Erfahrungskreises, der uns diese Einsicht aufzwängt. Diese Erfahrungen wollen wir zuerst sammeln. Die rein systematische Behandlung des Problems soll den Abschluſs bilden: zu ihr müssen wir uns jedoch erst den Weg bahnen Ich glaube, wir werden unserer Aufgabe am besten genügen, wenn wir gleichsam historisch-kritisch das Problem verfolgen. Nur werden uns dabei nicht historische Interessen leiten, sondern die im Problem schlummernden Möglichkeiten. Soweit sie im Laufe der Geschichte zum Ausdruck kommen, soll diese herangezogen werden. Zwei Vorteile verspreche ich mir davon: wir werden auf diese Weise bekannt mit der allmählichen Entfaltung und Entwicklung des Problems, wir lernen die zwingenden Gründe kennen, die zu seiner Aufstellung führten, und vor uns tauchen alle die Deutungsversuche auf, die mit mehr oder minder Glück angestellt wurden. Indem wir nun diesen Pfaden folgen, wird das Tatsachengebiet einerseits immer schärfer charakterisiert, anderseits immer reicher, und indem wir kritisch sondernd die Irrlehren ablehnen, gestaltet sich die Fragestellung klarer und reiner: Auch die Tatsache, daſs wir so an die Erfahrungen von Jahrhunderten anknüpfen, erweitert unsern Blick und verhütet, daſs wir voreilig verallgemeinern.

Demnach wird sich der erste Abschnitt vornehmlich mit der Aristotelischen Katharsislehre beschäftigen, soweit sie hier in Frage kommt, und den Formen, die diese Lehre bei den Auslegern und Fortführern des Aristoteles annahm. Damit ist der Boden geschaffen für die systematische Behandlung der Frage der Funktionsfreuden auf dem Gebiete der dramatischen Kunst, deren Durchführung an dieser Stelle stattfindet. Im zweiten Abschnitt sollen dann die historisch-kritischen Uutersuchungen ihre Fortſetzung finden. Dubos und Schiller wären hier als

Hauptförderer der Lehre zu nennen. Anknüpfend an Schillers Spieltheorie wird nun eine systematische Untersuchung gegeben über die Beziehungen der Funktionsfreuden zu der Frage von „Spiel und Kunst", wobei auch das Problem des Ursprungs der Kunst herangezogen werden wird. Der dritte Abschnitt erörtert einige neuere Formen der Lehre von den Funktionsfreuden, wobei vornehmlich das Verhältnis der Einfühlungstheorie zu den hier in Frage stehenden Problemen behandelt werden soll. Im vierten und letzten Abschnitt werden die den ganzen Problemenkreis zusammenfassenden, systematischen Erörterungen ihren Platz finden. Die Gliederung der Arbeit in zwei Teile erfolgte unter dem Gesichtspunkt, dafs der vorliegende den ersten und längsten Abschnitt enthält, der in sich abgeschlossen ist, während die restlichen drei Abschnitte, die innerlich eng zusammenhängen, den zweiten abschliefsenden Teil bilden sollen. Dies wäre eine kurze Inhaltsübersicht; die folgenden Ausführungen mögen nun wenigstens annähernd dem hier angedeuteten Programm gerecht werden und so ein wenig dazu beitragen, die schwierige Frage der Analyse des ästhetischen Verhaltens zu klären.

Erster Abschnitt.

I.

§ 1. Das Problem der Funktionsfreuden ist fast so alt, wie das wissenschaftliche ästhetische Forschen. Denn irgendwie — wenn auch vermengt mit anderen Fragen — schwebte es bereits den Häuptern der griechischen Philosophie: Platon und Aristoteles vor. Jedenfalls gab die Katharsistheorie den Anlaſs zur Beschäftigung mit diesen Erscheinungen. Wir wollen hier aber durchaus nicht in eine Erörterung der bekannten Streitfrage eintreten, ob die Hereinbeziehung der Katharsis auf ästhetisches Gebiet eine ursprünglich aristotelische Lehre ist, oder ob er sie von Plato übernommen hat. Darüber herrscht noch immer keine völlige Einigkeit unter den Forschern. Denn während J. Bernays[1]) und diejenigen, die ihm folgen, behaupten, Aristoteles stelle die Katharsis deutlich als einen „erst von ihm geprägten ästhetischen Terminus hin", und daß „die platonische Metapher, d. h. die Lustration ... für die Aufklärung jenes aristotelischen Terminus nicht brauchbar ist", bemüht sich z. B. J. Walter[2]) zu zeigen, daſs sich alle Bestandteile der aristotelischen Tragödiendefinition — also auch die Katharsislehre — bereits bei Plato finden. Als zweifellos feststehend dürfen wir wohl aber annehmen, daſs die ungeheuere Nachwirkung von der aristotelischen Lehre ausging, während die betreffenden Stellen bei Plato nur hin und wieder zum Vergleich oder zur Verdeutlichung herangezogen wurden.

[1]) J. Bernays, Grundzüge der verlorenen Abhandlung des Aristoteles über Wirkung der Tragödie; Aus den Abhandlungen der hist. phil. Gesellschaft zu Breslau, 1857, I, S. 138, und: „Über die tragische Katharsis bei Aristoteles"; Rhein. Mus. f. Philol., N. F., XIV, 1859, S. 369.

[2]) J. Walter, Die Geschichte der Ästhetik im Altertum; 1893, S. 233, 434, 448, 606, 620 usw.

Es hat für uns weniger Wert die Zahl der Versuche, die
gemacht wurden, um den wahren Sinn der aristotelischen Katharsis-
theorie zu enträtseln, um einen zu vermehren, als vielmehr dem
nach zu gehen, was die an seine Andeutungen anknüpfende
Debatte für Anregungen bot, die der Klärung unserer Fragen
dienen können. In dieser Hinsicht war die Dunkelheit und Knapp-
heit der aristotelischen Bemerkungen geradezu ein Vorteil, da
sie Anlaß zu den mannigfachsten Untersuchungen gab, inwieweit
überhaupt von „Katharsis" beim dramatischen Geniefsen ge-
sprochen werden kann, und welche verschiedene Bedeutungen
dieser vieldeutige Name deckt.

Ich gebe nun vor allem die berühmte Tragödiendefinition
des Aristoteles im Wortlaut wieder, denn sie ist ja der Rohstoff,
mit dem das folgende arbeitet: ἔστιν οὖν τραγῳδία μίμησις πρά-
ξεως σπουδαίας καὶ τελείας μέγεθος ἐχούσης, ἡδυσμένῳ λόγῳ χωρὶς
ἑκάστῳ τῶν εἰδῶν ἐν τοῖς μορίοις, δρώντων καὶ οὐ δι᾽ ἀπαγγελίας,
δι᾽ ἐλέου καὶ φόβου περαίνουσα τὴν τῶν τοιούτων παθη-
μάτων κάθαρσιν. Und von gleicher Wichtigkeit ist für uns
folgende Poetikstelle: ἐπεὶ δὲ τὴν ἀπὸ ἐλέου καὶ φόβου διὰ
μιμήσεως δεῖ ἡδονὴν παρασκευάζειν τὸν ποιητήν, φανερὸν ὡς
τοῦτο ἐν τοῖς πράγμασιν ἐμποιητέον.

Die gebotenen Erklärungsweisen können wir nun in Hinsicht
auf unseren Zweck in verschiedene Gruppen anordnen. Dieses
Vorgehen verschafft uns größtmöglichste Kürze, da wir dann
nicht über jede Interpretation einzeln handeln müssen, sondern
tunlichst charakteristische Typen aufstellen, die hierauf auf
ihren gehaltlichen Wert geprüft werden sollen. In zwei gänzlich
verschiedene Lager scheiden sich die Deutungsversuche: die einen
fassen die Katharsis gegenständlich, die andern psycholo-
gisch; oder mit andern Worten: die einen sehen in ihr einen
Vorgang, der sich im Drama selbst abspielt, die anderen eine
bestimmte Wirkung, die der Hörer erlebt. Innerhalb dieser
zweiten Hauptgruppe, der eine weit höhere Bedeutung zukommt,
lassen sich wieder verschiedene Arten unterscheiden: 1. Die
Katharsis als moralische Reinigung; 2. Der kathartische Genufs
als ein nach der Tragödie auftretendes Erlebnis; 3. die Katharsis
als innerhalb der Aufnahme der Tragödie liegende Wirkung.
Der letzte Typus zeigt noch zwei weitere Unterabteilungen,
je nachdem die Katharsis erklärt wird als eine Wirkung, die
durch Herabstimmung der Affektspannungen zustande kommt,

oder als eine solche, die an das sich Ausleben der Affekte
anknüpft.

§ 2. Bevor wir aber in die Besprechung dieser verschiedenen
Gruppen von Lösungsversuchen eingehen, sei noch mit einigen
Worten die ebenfalls strittige Frage gestreift, die in den Aristo-
telischen Termini ἔλεος καὶ φόβος ihren Ursprung hat. Doch
handelt es sich dabei — meiner Meinung nach — durchaus nicht
um eine einheitliche Frage; man muſs im Gegenteil einige Seiten
an diesem Problem unterscheiden, die scharf zu trennen sind. Vor
allem kann man darnach forschen, wie diese Ausdrücke wohl
am besten wiedergegeben werden, welcher Sinn ihnen in Wahr-
heit zukommt. Vor Lessing übersetzte man meist: „Schrecken
und Mitleid", während er die — heute fast allgemein übliche —
Auffassung begründete, daſs „Furcht und Mitleid" der Bedeutung
der griechischen Stelle eher entsprechen.[1]) Eine andere Frage ist
es, ob Aristoteles meinte, diese beiden emotionellen Zustände
seien die ganze Wirkung, oder ob er sie nur als besonders hervor-
stechende Beispiele tragischer Erlebnisse ansah. Und wieder
eine andere Frage ist es, ob diese beiden Gefühle nach der An-
sicht des Aristoteles einander fordern oder sonst in irgend einer
Wechselbeziehung zu einander stehen, oder ob sie ein selbst-
ständiges Dasein führen. Lessing vertrat bekanntlich erstere
Lehre, indem er die Furcht für ein auf uns selbst bezogenes
Mitleid hielt; doch läſst sich diese Auffassung historisch wohl
schwerlich, psychologisch aber gar nicht halten.[2]) Ganz anders
gestaltet sich die Fragestellung, wenn systematische Gesichts-
punkte sie leiten. Und da müssen wir Volkelt[3]) beistimmen,
der diese Theorie des Aristoteles nur als einen allerersten Anfang
zur Analyse der tragischen Gefühle ansieht. Wenn wir den
blühenden Reichtum der Gefühle beachten, die während des
dramatischen Erlebens uns durchstürmen, müssen wir zu der
Überzeugung kommen, daſs eine Tragödie erschreckend arm wäre,
welche nur die von Aristoteles erwähnten Gefühle erwecken würde,

[1]) Die ältere Lehre wurde in neuerer Zeit fortgeführt von Georg
Günther, Grundzüge der Tragischen Kunst; 1885, S. 246 ff., der die fraglichen
Worte mit „Erschütterung und Rührung" übersetzt.

[2]) Vgl. zur Kritik der Lessingschen Lehre die geistreichen Ausführungen
bei Dilthey: Das Erlebnis und die Dichtung; 1906, S. 39 ff.

[3]) J. Volkelt, Ästhetik des Tragischen, 1906, 2. Aufl., S. 291.

ganz abgesehen davon, dafs ihr jedes erhebende Moment abgehen würde.[1]) Und sollte Aristoteles diese beiden Gefühle nur als Beispiele unter anderen genommen haben; was ich aber nicht glaube, da er sehr zäh an diesen „Beispielen" festhält; so müfste man sagen, dafs er in der Auswahl nicht gerade glücklich war.

Aber noch eine — allerdings etwas ferner liegende — Frage könnte man aufwerfen: sind vielleicht „Furcht und Mitleid" die geeignetsten Zustände zur Hervorrufung von Funktionsfreuden? Und damit treffen wir unser eigentliches Problem. Eine nähere Behandlung würde wohl in den systematischen Teil unserer Arbeit gehören; hier habe ich hauptsächlich auf die Mannigfaltigkeit der Fragen hinweisen wollen, die aus dieser scheinbar so einfachen Lehre auf uns einstürmen. Doch mögen einige Andeutungen zur Kennzeichnung der Stellungnahme gegeben werden. Wer überhaupt Funktionsfreuden annimmt — und diese Annahme scheint mir von zwingender Gewalt — d. i. also Freuden, die an das psychische „Funktionieren", das seelische Tätigsein knüpfen, wird ihnen natürlich ein weit umfassenderes Vorkommen zuschreiben, als dasjenige, das auf „Furcht und Mitleid" beschränkt wäre. Je freier, hemmungsloser, reicher sich nun das Ausleben gestaltet, desto stärker werden auch die Erlebens-Gefühle, desto mächtiger wird der Strom der Funktionsfreuden dahinfluten, wird er ja doch von den gegenständlichen, beziehungsweise zuständlichen psychischen Tätigkeiten, der Art ihres Seins und der Weise ihres Ablaufs, gespeist. Jedes starke Erleben, soweit ihm innere Freiheit und Reichtum eignen, wird demnach eine günstige Bedingung bilden, und es wäre irrig „Furcht und Mitleid" als seine einzigen Vertreter zu betrachten. Vielmehr ist die Frage nicht ohne weiters einleuchtend, ob überhaupt Furcht und Mitleid in die Reihe dieses Erlebens gehören. Um welche Furcht und welches Mitleid handelt es sich denn hier? Das Drama stellt handelnde Personen dar, deren Gedanken Gefühle, Willensäufserungen usw. zum Ausdrucke gelangen, darunter können sich auch Mitleid und Furcht finden. Indem

[1]) In diesem Sinne sagt Paul Ernst in seinem höchst anregenden Buche: „Der Weg zur Form": „. . . aber nicht Furcht und Mitleid, keine Depression, sondern .höchste Lebensfreude, Glück und Stolz und Herrscherbewufstsein sind in mir erzeugt: wir empfinden das Leben nie so stark, als beim Untergang des Helden". Vgl. meine ausführliche Besprechung dieses Werkes in der Philosophischen Wochenschrift, VI, S. 201 ff.

wir nun das dramatische Geschehen bis zu einem gewissen Grade nacherleben, klingen in uns all die psychischen Erscheinungen an, die das Drama bietet. Das Ganze zieht bildartig, vorstellungsmäſsig[1]) an uns vorbei. Und wenn das Drama gut ist, überschüttet es uns mit einem starken Reichtum wertvoller Erlebnisse, die wir beglückt aufnehmen. Der Ablauf dieser Kette von Erlebnissen, die frei dahinströmen, wird von einem beseligenden Lebensgefühl getragen, von der Funktionslust. Die „Freiheit" rührt von dem Auſserhalbstehen des Zuschauers, in dem daher das Erleben nicht jene peinigende, aufpeitschende Härte und Einseitigkeit erreicht, die der Alltag mit seinen Mühseligkeiten und Fährlichkeiten uns häufig aufzwingt. Und wenn in diesem vorbeigleitendem Strom dramatischen Erlebens Mitleid und Furcht durchleuchten, werden sie — wie alles andere — in der mehr vorstellungsmäſsigen Weise von uns aufgenommen und bilden so Glieder einer geschlossenen Ganzen, dessen Grund die Fluten der Funktionslust umspülen. Eine Sonderstellung kann man also in dieser Hinsicht den Erscheinungen der Furcht und des Mitleids nicht zuschreiben.

Nun aber nehmen wir auch zu dem durch das Drama Gebotenem Stellung: wir können den Helden bewundern, wir können für ihn bangen und fürchten und Mitleid mit seinen Schmerzen empfinden. Dieses Mitleid und diese Furcht meint vornehmlich unsere Formel. Wie verhalten sie sich zu dem Problem der Funktionsfreuden? Die Spannung, welche sie zeitigen, verdichtet und beschleunigt den Schwung unseres Erlebens, zu dessen Bereicherung sie sicherlich beitragen. Indem wir nicht nur groſse Schicksale nacherleben, sondern dadurch irgendwie ergriffen werden und gefühlsmäſsig einschreiten, erklingen in uns gleichsam alle Akkorde psychischer Tätigkeit. Und je vielstimmiger dieser Sang, der in rhythmisch geordneter Folge dahinzieht, desto stärker die Funktionsfreuden, die gleich Obertönen — Untertöne wäre zwar passender zu sagen — mitschwingen. Dieses Bild soll mehr sein als eine vage Analogie; und darum wollen wir noch ein wenig in ihm bleiben: wenn Mitleid und Furcht in heftiger Schroffheit auftreten, so stören sie die brausende Vielstimmigkeit des Sanges; sie finden sich

[1]) Im gefühlsmäſsigen Erfassen eines wertvollen Vorstellungsgehaltes erblicken wir ja eines der Hauptmerkmale ästhetischen Verhaltens.

nicht ein und hemmen. Dessoir [1]) hat Recht, wenn er sagt: „Furcht und Mitleid gleichen der Sorge: sie knüpfen den Menschen an das Irdische, sie hemmen das höhere Ich in uns". In der Tat, diese Affekte drücken nieder und vereiteln so die freie Entfaltung psychischer Tätigkeit, sie lasten mit niederschlagender Wucht zu schwer auf ihr. Diese inhaltlichen Unlustwerte vermögen die Funktionsgefühle allein nicht auszugleichen, wenn ihnen die Dichtung nicht durch erhebende Momente zu Hilfe kommt. Wenn aber unter Mitleid das starke Mitfühlen verstanden wird, dieses ganz Hingegebensein den mächtigen Schicksalen, die das Drama enthüllt, so wirkt es auf ein reiches Erleben hin. Wer aber nur bemitleidet, bangt und fürchtet sehr für seinen Helden; es stellen sich heftige Erregungen ein, welche Funktionsfreuden entfesseln, aber diese Erregungen führen vom Drama ab. Nicht dessen feierlicher Gehalt ist dann mehr Gegenstand der Beachtung, sondern lediglich die Schicksale des Helden: sein Glück und sein Unglück. Als Stoffhunger ist diese Art von Genuſs oft gebrandmarkt worden; den Genuſs darin bildet die Heftigkeit des Erlebens, die funktionell genossen wird. So liegt hier ein Weg, der herausführt aus dem Reiche ästhetischer Hingegebenheit, aus dem Gebiete des Genusses der dargebotenen Reihe von Erlebnissen.

Noch einige Worte über die Furcht! Von ihr sagt man ganz allgemein: sie lähmt, wo sie in hohem Grade auftritt. Gleiches gilt vom Schrecken, in dem wir ja wohl nur eine plötzlich entstandene Furcht zu sehen haben. Wo sie also die Grenze des bebenden Bangens überschreitet, wird sie hemmend eingreifen und auf eine Einseitigkeit hindrängen, die dem Reichtum dramatischen Erlebens entgegenarbeitet. Diese wenigen Andeutungen mögen genügen; manches, das noch nebelhaft verschwommen scheint, wird hoffentlich im Laufe der Arbeit ins helle Licht gerückt werden, und manches, das kaum gestreift wurde, soll nähere Durcharbeitung noch finden! Ein Unterschied innerhalb der Funktionsfreuden wird schon aufgefallen sein: diejenigen, die an den harmonischen, reichen Ablauf psychischer Tätigkeit knüpfen, entfachen reine Lebensgefühle, deren beglückender Charakter liebenswert ist. Aber auch an das schroffe, heftige Erleben knüpfen Funktionsfreuden, ja sie können es bis zu

[1]) M. Dessoir, a. a. O., S. 208.

einem gewissen Grade lustvoll gestalten, aber die ruhig beglückende
Art fehlt ihnen. Es sind Erlebnisse, die dem Eindruck des
Blendenden, Grellen, Schmetternden verwandt sind, Eindrücken,
die vor allem die Kinder und die grofse Menge schätzen. Viel-
leicht zeigen sich hierbei am deutlichsten die Funktionsfreuden;
und damit ist es schon klar, dafs sie kein Merkmal des nur
Ästhetischen sind. Damit ist über ihre ästhetische Bedeutung
aber noch nichts entschieden!

§ 3. Wir kommen nun zu der Besprechung der mannig-
fachen Deutungsversuche, die an die aristotelische Katharsislehre
anknüpfen. Als Hauptvertreter der gegenständlichen Auffassung
gilt Goethe, der in seiner „Nachlese zu Aristoteles' Poetik" seine
Anschauungen dargelegt hat. Nach ihm besteht die Katharsis
in der aussöhnenden Abrundung, „welche eigentlich von allem
Drama, ja sogar von allen poetischen Werken gefordert wird".
Nach einem Verlaufe von Mitleid und Furcht schliefst die Tragödie
mit der Ausgleichung dieser Leidenschaften. So vollzieht sich
also nach ihm die Katharsis in den Gestalten des Dramas,
beziehungsweise in der durch sie und zwischen ihnen sich ab-
spielenden Handlung, nicht aber im Zuhörer. Dafs diese Aus-
legung dem Sinn der aristotelischen Lehre nicht entspricht,
unterliegt wohl keinem Zweifel, denn mit der Katharsis ist —
wie z. B. das achte Buch der Politik[1]) zeigt — jedenfalls ein
Vorgang gemeint, der sich im Gemüte des Hörers und Zuschauers
($\dot{\alpha}\varkappa\varrho o\alpha\tau\acute{\eta}\varsigma$, $\vartheta\varepsilon\alpha\tau\acute{\eta}\varsigma$) abspielt.[2]) Doch enthält die Goethe'sche
Auffassung einen wahren Kern: sie fordert auch von der Tragödie
einen versöhnenden Ausgleich, und so bricht sich hier jener
lautere Optimismus Bahn, der nicht mit Schopenhauer „ruchlos"
zu nennen ist, und der auch in folgenden Worten von James zu
trefflichem Ausdruck gelangt: „Diese Welt mag einst — wie
die Wissenschaft uns versichert — durch Feuersglut oder durch
Eiseskälte zugrunde gehen; aber wenn das auch ihre Bestimmung
ist, so werden die alten Ideale sicherlich anderswo zur Reife
kommen; denn wo Gott ist, ist das Tragische nur etwas Vor-
läufiges, ein Teilbestandteil; Schiffbruch und Auflösung sind nicht

[1]) Polit. VIII. 1341 b, 32.
[2]) Vgl. J. Bernays, Grundzüge der verlorenen Abhandlung des Aristoteles,
a. a. O., S. 137, 187 f.

das letzte Wort." Und Schiffbruch und Auflösung können auch
nicht das letzte Wort der Tragödie grofsen Stils sein:)[1] sondern
der Eindruck starken Menschentums, dessen Erleben mitten in
allem Leid uns beseligend empfängt. Denken wir etwa an
Sokrates im Kerker, der seinen Tod erwartet! Es wäre kein
aussöhnendes Ende, wenn er durch Bestechung seiner Wärter den
Weg ins Freie gefunden hätte. Aber sein heiterer, stolzer Tod,
in dem sich sein ganzes Leben verklärt, ist der feierlich rauschende
Akkord, der den wahren tragischen Ausklang bildet. Wohl fafst
uns tiefes Mitgefühl, aber hohe Bewunderung flammt in uns
auch auf, edler Stolz und reine Freude. Und dieser flutende
Reichtum wertvollen Erlebens, der uns durchströmt, wird beglückt
von uns aufgenommen. An diese Steigerung unseres Psychisch-
Tätigseins, das in kraftvoller, und dabei doch harmonischer Fülle
sich auslebt, knüpfen nun die Funktionsfreuden, die am freudigsten
empfunden werden. Goethe, von dessen Bemerkungen wir hier
ausgingen, befolgt auch im Schaffen diese Gebote. Erhebend
schliefst der „Götz von Berlichingen": „Edler Mann! Edler Mann!
Wehe dem Jahrhundert, das dich von sich stiefs!" Der Eindruck
des „edlen Mannes", gesteigert und erweitert: das ist das Ende.
Und das Gretchendrama beschliefst die jubelnde Stimme, welche
die Rettung der reuigen Sünderin verkündet. Ein vorbildliches
Beispiel bietet Egmont, der mit den stolzen Worten in den Tod
geht: „Und euer Liebstes zu erretten, fallt freudig, wie ich euch
ein Beispiel gebe". Trommelschlag folgt. „Wie er auf die Wache
los und auf die Hintertür zugeht, fällt der Vorhang; die Musik
fällt ein und schliefst mit einer Siegessymphonie das Stück."
Wo auch nicht der Musik gewaltige Weise den inneren Sieg
leuchtend malt, ein Stück von jener Siegessymphonie klingt fast
bei jeder Tragödie grofsen Stils zu uns mitten durch Leid und
Klage, Tod und Vergehen. Und erhebt sich so das Erleben zu
schwindelnden Höhen, leuchtet in seinen Tiefen freudiges Lebens-
gefühl, Funktionslust reinster Art.

Allerdings ist dem nicht immer so; „bisweilen kann der An-
blick des Unterganges überwiegend unlustvoll bleiben, sodafs
eine derartige Tragödie wohl als Ganzes, nicht aber in dem
Augenblicke der Katastrophe Freude bereitet; und in anderen

[1] Von ähnlichen und gegenteiligen Auffassungen wird später die
Rede sein.

Fällen mögen die Lust am Sturm der Affekte und andere Ur-
sachen ... lustvoll wirken, ohne dafs man von jenem innerlichen
Sieg sprechen kann".[1]) Und dann gibt es Tragödien — oder
kann es solche geben — in denen Lebens- und Weltverneinung
so weit gehen, in denen alles Heldentum so verzerrt und so in
Nichtigkeit zerrissen wird, dafs keinerlei Funktionslust uns über
die Niederschmetterung hinweghelfen kann, mit der wir entlassen
werden. Gegen die rein ästhetische Berechtigung dieser Werke
läfst sich an sich nichts sagen. Aber es wird wenige geben, die
da ästhetisch geniefsen können; gilt ja hier im höchsten Mafse:
„Tua res agitur"; wenn die Trostlosigkeit der Welt ausgemalt
wird.[2]) Und so wie ein Übermafs der Tendenz die ästhetische
Wirkung schädigt, kann ein Übermafs des Pessimismus, soweit
er zur Weltherrschaft sich aufschwingt, hemmen, da beide das
ästhetische Hingegebensein stören. Wir können dem zustimmen
und wir können uns dagegen empören, es bedarf aber grofser
ästhetischer Zucht, auch hierbei in der Rolle des „uninteressierten
Zuschauers" zu bleiben. So sei diese Betrachtung mit einigen
Versen Hebbels („Die tragische Kunst") beschlossen, in denen
das Wesen des durch die erhebenden Momente und die Funktions-
lust geschaffenen tragischen Ausklangs, der trotz seiner Düster-
keit Freude birgt, zu treffendem Ausdruck gelangt:

> „Wohl soll die Kunst euch stets erfreun,
> Selbst durch das blut'ge Trauerspiel,
> Nur müfst ihr nicht das Mittel scheun,
> Durch das sie's hier erreicht das Ziel. —
> Verkehrt sie dann mit Tod und Schmerz,
> So tut sie's, stiller Hoffnung voll,
> Dafs eben dadurch euer Herz,
> Wie nie, vom Leben schwellen soll,
> Und dafs ein einziger Genufs,
> Wie keine Lust ihn euch gewährt,
> Euch Seel' und Sinn erfrischen mufs,
> Wenn sie das Grauen selbst verklärt."[3])

[1]) Karl Groos, Die Spiele der Menschen, 1899; S. 320.

[2]) Selbst J. Volkelt — der Hauptvertreter der pessimistischen Tragödien-
auffassung — sagt: „Wenn ich fürchte, es könnte die feindselige Macht mir
als dieses bestimmte Leben lebendem, diese bestimmten Ziele verfolgendem
Ich Schaden zufügen, mir meine individuellen Lebens-, Schaffens-, und Glücks-
bedingungen untergraben, so bin ich aus der ästhetischen Stimmung heraus-
geworfen". System der Ästhetik; II. Bd., 1910; S. 147.

[3]) Ich will nicht unterlassen zu bemerken, dafs Hebbel in diesen Versen
sich zu einer viel optimistischeren Auffassung des Dramas bekennt, als die-

§ 4. Wir wenden uns nun der zweiten Hauptgattung von Deutungsversuchen der Katharsislehre zu, die in ihr einen psychologischen Vorgang erblickt, der im Zuhörer sich abspielt. Doch über die Art dieses Vorganges, über die Art dieser Wirkung des Tragischen, gehen die Meinungen weit auseinander. Nicht gering ist die Zahl jener, die eine ethische Auffassung der Katharsis befürworten. So meinte schon Lessing („Hamburgische Dramaturgie", 78. Stück) die „Reinigung" der Leidenschaften bestehe in nichts anderem als in der „Verwandlung der Leidenschaften in tugendhafte Fertigkeiten". Schiller ist sicherlich weit davon entfernt, einer einseitigen moralischen Kunstanschauung die Stange zu halten, was schon folgender Satz beweist: „Der Dichter soll sich nur Schönheit zum Zweck setzen, wenn er ihr aber heilig folgt, wird er am Ende alle anderen Rücksichten, die er zu vernachlässigen schien, gleichsam zur Zugabe mit erreicht haben, da im Gegenteil der, der zwischen Schönheit und Moralität unstet flattert oder um beide buhlt, leicht es mit jeder verdirbt". Aber er lehrt — und dies widerspricht durchaus nicht dem Vorhergehenden —, ästhetische Kultur wirke auf den Charakter durch Reinigung niederer Gefühle.[1])

Doch kehren wir vorerst zu Aristoteles und seinen Auslegern wieder zurück; da scheint es mir, daß diejenigen im Irrtum befangen sind, die da glauben, den wahren Kern der Katharsis bilde die ethische Wirkung. Allerdings liegt diese Vermutung nahe; denn bei dem stark ausgeprägten, ethischen Charakter, der den aristotelischen Werken zugrunde liegt, wäre es durchaus nicht zu verwundern, wenn er in der Kunst lediglich ein ethisches Hilfsmittel erblicken würde, umsomehr da feinsinniges Verständnis für rein ästhetische Erlebnisse spärlich genug bei ihm zu finden ist, der die Freude am Wiedererkennen — also einen intellektuellen Vorgang — für eines der Hauptelemente

jenige ist, die er in seinen Schriften verficht. Vgl. darüber Hans Wütschke, Friedrich Hebbel und das Tragische; Zeitschr. f. Ästh. u. allg. Kunstw., III, 1908, S. 47—70. Eine vollständige Sammlung der Lehren Hebbels, soweit sie Drama und Bühne betreffen, findet sich in der von W. v. Scholz herausgegebenen: Hebbels Dramaturgie, 1907.

[1]) Diese Ansicht teilt z. B. J. J. Wilhelm Heinse, der den Zweck der Künste darin sieht, daß durch sie die Leidenschaften „verschönert und versüßt", d. i. vergeistigt werden. Vgl. meine Schrift: J. J. Wilhelm Heinse und die Ästhetik zur Zeit der deutschen Aufklärung, 1906, S. 41 f.

künstlerischer Wirkung hält. In neuester Zeit hat O. Kraus[1]) zu beweisen sich bemüht, daſs die epideiktische Redegattung des Aristoteles, die man lange Zeit für eine virtuosistische Prunk- rede ansah, in Wahrheit ethischer Natur sei, indem sie vor dem Zuhörer ein Bild der Gröſse und der Macht der Tugend entrolle und durch Lob und Tadel auf ihn einwirke. So wie hier eine scheinbar ästhetische Lehre als ethische sich entpuppte, könnte auch hinter der ästhetischen Schale der Katharsistheorie ein ethischer Kern sich bergen. In der Tat folgert Wundt[2]) aus der ethischen Grundanschauung des Aristoteles seine moralisierende Stellung hinsichtlich der tragischen Wirkung. Nach Aristoteles bildet die Tugend die richtige Mitte zwischen extremen Affekten, und die „Reinigung der Affekte lieſse sich ... wohl als die Herstellung einer solchen Mitte verstehen".

Zur Kritik möchte ich hier Georg Günther[3]) zu Wort kommen lassen, welcher die Ansicht, nach welcher die Katharsis eine rein ethische, d. h. moralisch bessernde Wirkung haben soll, als völlig unhaltbar bezeichnet. „Aus allem, was Aristoteles namentlich in seiner Nikomachischen Ethik über den Begriff der Tugend sagt, ergibt sich ... auf das Entschiedenste, daſs die Katharsis keine ethische Tugend erzeugen kann, sondern daſs sie höchstens einige gewisse Hindernisse zu beseitigen vermag, welche der Disposition zur Tugend im Wege stehen und auch diese nur in einseitiger Richtung. Die tragische Katharsis darf also nur als eine ganz bescheidene Hilfsmacht der Tugend be- zeichnet werden, indem sie in der Richtung auf zwei bestimmte Affekte die Metriopathie herbeiführt." Und eine derartige lose Beziehung zum Ethischen mag im Sinn der aristotelischen Katharsis liegen, aber das Ethische umfaſst sicherlich nicht ihr eigentümliches Wesen; darum unterscheidet auch Aristoteles[4]) mit aller Bestimmtheit den Zweck der Reinigung von dem der sittlichen Erziehung; darum will er auch für ersteren eine andere

[1]) Oskar Kraus, Über eine altüberlieferte Miſsdeutung der epideiktischen Redegattung bei Aristoteles; 1905 und: Neue Studien zur aristotelischen Rhetorik insbesondere über das γένος ἐπιδειχτιχόν; 1907.

[2]) W. Wundt, Völkerpsychologie; II, 1, 1905, S. 499; III, 2. Aufl., 1908, S. 520, 522.

[3]) G. Günther, Grundzüge der tragischen Kunst, 1885, S. 252 f.

[4]) Vgl. E. Zeller, Die Philosophie der Griechen in ihrer geschichtlichen Entwicklung; II; 2, 3. Aufl., 1879, S. 774 ff.

Musik angewandt wissen, als für letzteren; denn nur ganz bestimmte Musik dient erziehlichen Aufgaben (παιδεία), andere Weisen führen zur „Reinigung" (κάθαρσις), und wieder andere gereichen zur geistigen Unterhaltung, zur heiteren Erholung (πρὸς διαγωγήν). Damit wollen wir von der historischen Seite dieser Frage scheiden und uns nun ihrer sachlichen Bedeutung zuwenden.

Die Zahl derer ist nicht gering, die überhaupt jede außerästhetische Wirkung der Kunst ablehnen. Jedoch Tatsachen lassen sich nicht ablehnen; man kann ihren ästhetischen Wert leugnen, man kann darauf ausgehen, ihren Bestand zu untergraben, oder ihre Entstehung zu vereiteln, aber Stellung muß man zu ihnen nehmen. Es ist nun natürlich nicht unsere Sache, die ganze Frage der ethischen Wirkung dramatischen Erlebens hier aufzurollen; nur ein kleiner Ausschnitt jenes größeren Ganzen erheischt an dieser Stelle unsere Aufmerksamkeit: knüpfen an die, beim Aufnehmen der Tragödie entstehenden, Funktionsfreuden Folgen für unser ethisches Verhalten?

Auf den ersten Blick liegt wohl die Versuchung nahe, diese Frage einfach zu verneinen. Denn es ist nicht ohne weiteres ersichtlich, wie Freuden am Erleben irgend welche ethische Wirkungen zeitigen können. Doch ergibt eine etwas nähere Betrachtung, daß es sich hierbei sogar um recht bedeutende Wirkungen handelt, deren Wert oder Unwert ziemlich schwer einzuschätzen ist. Am deutlichsten werden sich wohl die gesuchten Erscheinungen dort zeigen, wo Funktionsfreuden in besonderer Lebhaftigkeit und Eindringlichkeit sich bemerkbar machen. Diesen Fall bietet nun das handlungsreiche, spannende Drama. Wo der Stoff mächtig fesselt und brennendes Interesse weckt, klammern wir uns mit leidenschaftlicher Anteilnahme an das vor uns vorüberrauschende Geschehen; und in diesem Sturm des Erlebens tönen laut die Erlebensgefühle, das gefühlsmäßige Bewußtsein seelischer Tätigkeitsfülle. Da aber dieses Vorhandensein der Funktionsfreuden keine Besonderheit dramatischen Erlebens bildet, finden wir naturgemäß die entsprechenden ethischen Wirkungstendenzen überall dort, wo dieser Gefühlstypus stärker zur Geltung gelangt. Ich sagte absichtlich: Wirkungstendenzen und nicht Wirkungen, weil deren Auftreten durch entgegenstehende Vorgänge verhindert werden kann, da ja in den meisten Fällen die Funktionsfreuden nicht die einzige Macht sind.

In der Verstärkung und Anregung des Gefühlslebens, an
der die Funktionsfreuden reichen Anteil nehmen, vermag man
eine ethisch günstige Bedingung zu sehen, weil dadurch einer
„Vertrocknung und Verhärtung" vorgebeugt wird, „die allzu
leicht im Alltagsleben, wo einseitig Verstand und Willenstätig-
keit geübt werden, eintreten kann".[1]) „Dieses Heraustreten aus
dem engen Gedanken- und Gefühlskreise des Alltags bewirkt im
einzelnen eine Erweiterung des Gefühlslebens, sie bewahrt ihn
vor Kleinlichkeit und führt ihn nahe heran an die Sphären der
religiösen Gefühle." Ähnliche Gedanken schweben Konrad Lange[2])
vor, wenn er sagt: „Das Ideal des Humanismus alles, was an
Gaben in den Menschen gelegt ist, auszubilden, zur höchsten
Leistungsfähigkeit zu steigern, ist ohne die Kunst nicht zu
erreichen. Sie ist das Schutzmittel, durch welches verhindert
wird, daß die Menschen sich durch einseitige Konzentration ihrer
Gaben noch mehr spezialisieren und schließlich überhaupt das
Interesse und Verständnis für das allgemeine Menschliche ver-
lieren." Zweifellos begegnen wir dieser Wirkung des Ästhe-
tischen, nur muß man dabei beachten, daß sie nicht allein von
den Funktionsfreuden herrührt. Sie treten wohl dem Gefühls-
mangel entgegen, indem sie das Erleben lustvoll gestalten, selbst
wenn seine Inhalte auf der Unlustseite sich bewegen. So können
sie die Freude am Mitfühlen und Mitleiden z. B. steigern, obzwar
dies nicht das wahre Mitleid und die wahre Mitfreude sind, die
aus der Erlebenslust quellen, schon deswegen, weil ihnen die
Richtung auf das Handeln fehlt. Wir geben uns dabei dem
Genusse dieser Gefühle hin, und werten den Gegenstand nach
dem Maße der Erregung, die er schafft, treten aber nicht heraus
aus dem aufnehmenden Zustande und greifen nicht tätig ein.
Sehr anschaulich hat Augustinus in seinen Bekenntnissen[3]) dies
Verhalten geschildert: „Was aber bezweckt ein solches Mitleid
bei szenischen Dichtungen? Der Hörer wird nicht zur Hilfe
herbeigerufen, nur zum Schmerz wird er eingeladen, und das ist
der beste Schauspieler, der den größten Schmerz zu erregen
weiß. Und gelangweilt und verdrossen geht er hinweg, wenn

[1]) Richard Müller-Freienfels, Die Bedeutung des Ästhetischen für die
Ethik; Viertelj. f. wiss. Philos. u. Soziol., XXXII, 4, 1909; S. 435—466.
[2]) K. Lange, Das Wesen der Kunst; Berlin 1907, 2. Aufl., S. 650.
[3]) Augustinus, Die Bekenntnisse; Leipzig, Reklam, III, 2; S. 61 f.

jene menschlichen Leiden, die entweder weit hinter uns liegen
oder ganz und gar erdichtet sind, so dargestellt werden, daſs
der Zuschauer keine schmerzliche Regung empfindet; wird dagegen
sein Mitgefühl in hohem Grade erregt, so bleibt er in Spannung
und freut sich unter Tränen. So kann also auch der Schmerz
geliebt werden, während doch jeder Mensch die Freude sucht.
Und wenn auch das Leiden an und für sich keinem gefällt, so
gefällt ihm doch das Mitleid. Weil dies aber ohne Schmerz un-
möglich ist, so werden vielleicht nur um deswillen die Schmerzen
geliebt." „Das aber ist das wahrhaftige Mitleid, in welchem
der Schmerz keinen Genuſs findet." „Aber ich Unseliger liebte
den Schmerz und suchte nach einem Gegenstande für meinen
Schmerz, da mir die Darstellung eines Schauspielers bei fremdem,
erlogenem, unwahrem, und vorgegaukeltem Schmerze am besten
gefiel und mich um so mächtiger anzog, je mehr er mir Tränen
entlockte." Und diesen rührenden Beichten liegt tiefe Wahrheit
zugrunde. Wer z. B. in die Hütten der Armen und Verlorenen
hinuntersteigt, um durch den Gegensatz das Glück seines Reich-
tums auszukosten, oder solche Gänge unternimmt auf der Jagd
nach seltsamem Erleben, begeht damit zwar noch kein ethisches
Verbrechen, aber sein Verhalten ist doch vom ethischen Stand-
punkte zweifellos tadelnswert. Ebenso ist es, wenn einer nur
stets nach Eindruckswerten hascht, um durch ihre erregende
Kraft sein Leben zu bereichern und seine Erlebensgefühle in
Schwingung zu bringen. Allerdings können sich diese Anlagen,
wenn ihnen nicht rechtzeitig begegnet wird, zu schweren
moralischen Mängeln steigern, denn der Betreffende läuft dabei
Gefahr, „daſs er damit des Lebens in der Welt der Erkenntnis
und des praktischen Handelns sich entwöhne; daſs er scheu sich
zurückziehe, da wo das helle Licht der Wirklichkeit und ihrer
Aufgaben scheint".[1]) So können die Funktionsfreuden zu einem
einseitigen Kultus des Gefühls ausarten, der an Gefahr der
Gefühlsarmut nicht nachsteht, der sie entgegenarbeiten. So banal
es klingt, muſs ich doch hier auf den Satz von der goldenen
Mittelstraſse hinweisen, denn nur dieser Weg leitet zu harmo-
nischem, allseitigem Menschentum. Was die Künste vermögen
und wirken, sagt Goethe in der „Nachlese zu Aristoteles' Poetik",

[1]) Theodor Lipps, Ästhetische Weltanschauung und Erziehung durch
die Kunst; „Deutschland" V, S. 1—19; Vgl. auch meine: Grundzüge der
ästhetischen Farbenlehre, 1908, S. 126 ff.

ist eine „Milderung roher Sitten, welche aber gar bald in Weichlichkeit ausartet". Gegen diese Weichlichkeit — Rührseligkeit könnte man sie nennen — kämpft z. B. auch Nietzsche (Aus einer Vorrede von 1886)[1]): „Ich verbot mir alle romantische Musik, diese zweideutige, grofstuerische, schwüle Kunst, welche den Geist um seine Strenge und Lustigkeit bringt und jede Art unklarer Sehnsucht, schwammichter Begehrlichkeit wuchern macht". Ähnliche Erfahrungen bestimmten wohl auch schon Platon zu seiner Stellungnahme gegen die Künste, von denen er eine Schädigung männlicher Gesinnung fürchtete, indem sie — insbesondere die Tragödie — im Gegensatz zu den ruhigen Charakteren, welche die Pflege der Tugend vorschreibt, möglichst heftige Gemütsstimmungen entfesseln und so zu einem Nährboden aller menschlichen Leidenschaften werden, die die vernunftvolle und einsichtige Lebensweise trüben.[2]) Doch wäre es irrig diesem, hinsichtlich der Kunstwirkung pessimistischen, Standpunkte beizustimmen, obzwar zweifellos die besprochenen Gefahren bestehen. Aber erstens drohen nicht von aller Kunst jene ungebetenen Wirkungen, und zweitens werden nur diejenigen von ihnen heimgesucht, die bereits für sie empfänglich sind. Der ästhetische Snobismus ist ja eine recht unerquickliche Erscheinung, weil er das Bild echter Kunstliebe in grotesker Verzerrung zeigt; aber die an ihm Leidenden würden wohl auch sonst nicht zu den Tüchtigsten des Lebens zählen, und ob sie nun diesen oder anderen „Sport" treiben, ist gleichgültig. Ja der Kunstsport dürfte da noch vorzuziehen sein, weil dabei doch hier und da etwas für wirkliche Kunst abfällt, wenn auch das meiste jenen Erzeugnissen anheimfällt, die durch die Sonderlichkeit ihrer Form oder ihres Inhaltes müde Nerven in zitternd bebende Schwingungen zu bringen verstehen. Die andere Gefahr: die Rührseligkeit, droht jedoch nicht nur von der Kunst, sie wird durch grob stoffliche Mittel, wie sie etwa die Kinematographen verwenden, in weit höherem Grade genährt; und die mit ihr zusammenhängende Freude an heftigen Erregungen als solchen stillt ihre Gier an den Sensationen des Tages, an mancherlei Spielen, an gefährlichen Varietévorführungen usw.[3]) So wäre es demnach

[1]) Julius Zeitler, Nietzsches Ästhetik; 1900, 2. Aufl., S. 135.
[2]) Vgl. dazu J. Walter a. a. O., S. 419 ff.
[3]) Auf diesem Gebiet ist die Erklärung dafür zu suchen, „dafs ungebildete und hochgebildete Menschen einen Genufs am Zuschauen bei

verkehrt, die Kunst für diese Mängel allein haftbar zu machen.
Ihnen begegnen kann einerseits ethische Erziehung und ander-
seits die richtige Anleitung zu ästhetischem Genießen, die nicht
die Erregung als solche in den Vordergrund stellt sondern die
starken und mächtigen Ausdruckswerte, die jedes bedeutendere
Kunstwerk darbietet.

Allerdings können auch diese gehaltlichen Werte Wirkungen
zeitigen, die einer ethischen Heranbildung hinderlich sind; aber
nur dann, wenn sie in unreife Hände fallen, oder die Kunst in
tendenziöse Niederungen herabsteigt. Inwieweit hier das Richter-
amt des Zensors zu walten hat, kann an dieser Stelle umso
weniger erörtert werden, als jene Erfolge — Mißerfolge wäre
wohl passender zu sagen — nichts unmittelbar mit der Funktions-
lust zu schaffen haben. Die oben erwähnten Wirkungen gehen
jedoch letzten Grundes alle auf Erlebensfreuden zurück, denn sie
sind die Triebfeder, welche auf jene Bahnen treibt, von denen
die Rede war. So kann man vielleicht sagen, daß eine Kunst,
die vornehmlich auf Funktionslust abzielt, ethische Gefahren in
sich birgt,[1]) aber zugleich muß man sich darüber klar sein, daß
eine derartige Kunst nur sehr geringe ästhetische Bedeutung
besitzt. Ihre Ausmerzung wäre ein künstlerischer Verlust, den
man geradezu als Gewinn bezeichnen könnte. Daraus folgt noch
keine Ablehnung der Funktionsfreuden im ästhetischen Verhalten
wohl aber jener Erlebensweise, die ganz in den Strom der
Funktionslust mündet, die allein ästhetische Werte nur in geringem
Maße zu erzeugen vermag. Wo mächtigere ästhetische Wirkungen
auftreten, versinken die ethischen Gefahren der Funktionsfreuden,

Hinrichtungen, blutigen Kampfspielen und Tierbändigerszenen finden, und daß
das Vergnügen am Seiltanz und Trapezgymnastik gleich geringer wird, sowie
ein Sicherheitsnetz ausgespannt ist. Das Wesentliche bei allem ist Angst
auf anderer Leute Kosten, sympathetische Angst. Hier liegt auch der
Schlüssel zu der merkwürdigen historisch bedeutungsvollen Erscheinung der
Lust an Grausamkeiten, die so viele große und mächtige Männer zu Menschen-
schlächterei und blutigen Kriegen getrieben hat. Manche Menschen suchen
ja den Genuß der Angst auch auf eigene Gefahr"; Carl Lange, Sinnesgenüsse
und Kunstgenuß; 1903, S. 15.

[1]) Bisweilen können nun wieder die Funktionsfreuden in ethischer
Absicht verwendet werden, wenn es etwa Anfeuerung gilt. Sie vermögen
einen Rausch der Erregung hervorzurufen, in dem der Betreffende Taten
vollführt, deren er sonst nicht fähig wäre. Die Taten erfolgen dann allerdings
nicht aus ethischen Motiven, aber — sie geschehen.

da in der Tat eine „Reinigung des Gefühlslebens" [1]) sich einstellt; und zwar erfolgt sie nach zwei Seiten hin: durch das Menschlich-Bedeutungsvolle werden die Gefühle ausgeweitet und ihres beschränkt-individuellen Charakters entkleidet; und durch ihren relativ willenlosen Charakter werden sie entstofflicht, es geht in sie etwas von der hohen Ruhe der Kontemplation ein, es wird ihnen das Aufregende, Anstachelnde, Erhitzende genommen. Und diese ästhetische Erlebensweise zeitigt nun auch nebenbei ethische Erfolge; denn jene „Reinigung" geht ja nicht gänzlich verloren und tritt auch im Leben des Alltags hervor. Die eben geschilderte seelische Tätigkeitsart empfängt nicht ihre Hauptbestimmung von den Funktionsfreuden, aber sie mangeln ihr nicht; sie umspielen sie mit freudigem Sange und erhöhen so den Wert ihrer Lust. Und dadurch machen sie uns geneigter, diesem Erleben uns hinzugeben. Mit diesen vorläufigen Bemerkungen wollen wir uns nun begnügen. Vielleicht wird nun der Leser ungeduldig Einwendungen gegen die hier befolgte Art der Darstellung erheben: Die Vertröstungen auf das folgende werden ihn ermüden, und er wird den Satz gegen mich ausspielen: hic Rhodus, hic salta! Aber es scheint mir wichtig, die verschiedenen Seiten unseres Problems erst kurz zu entwickeln; und erst wenn wir so eine allgemeine Übersicht erworben haben, wollen wir in die umfassende Behandlung eintreten, die dann wesentlich erleichtert wird.

§ 5. In der Erörterung der Deutungsversuche der aristotelischen Katharsislehre fortfahrend, gelangen wir zu jener Theorie, die in diesem Erlebnis ein nach dem Ablauf der Tragödie auftretendes Vergnügen erblickt, welches durch die Befreiung von der drückenden Last der Affekte bedingt ist; es ist gleichsam die wohltuende Ruhe nach schweren Gewitterstürmen. So meint E. Zeller [2]), die Katharsis (Reinigung) „besteht in der Befreiung des Gemüts von einer dasselbe beherrschenden leidenschaftlichen Erregung oder einem auf ihm lastenden Drucke; und dementsprechend werden wir unter derselben . . . nicht eine Läuterung in der Seele verbleibender, sondern eine Entfernung

[1]) Johannes Volkelt, Ästhetik des Tragischen; 1906, 2. Aufl., S. 318f.
[2]) E. Zeller, Die Philosophie der Griechen in ihrer geschichtlichen Entwicklung; II, 2, 3. Aufl., 1879, S. 777.

ungesunder Affekte zu verstehen haben". Und ähnlich deutet
Überweg [1]) die Katharsis nicht als eine entleichternde Entladung
bleibender Gefühlsdispositionen, sondern vielmehr als eine zeit-
weilige Wegschaffung, Ausscheidung, Aufhebung der jedesmaligen
Affekte. Noch auf die Ausführungen von J. Walter [2]) will ich
hier hinweisen, der in den verschiedenen Formen der natürlichen
Reinigung nach Aristoteles Prozesse erblickt, „die einen Stoff
aus dem Körper ausscheiden, dessen Beharren ihm schädlich
werden würde". „Wird nun . . . von einer Reinigung von Affekten
gesprochen, so kann die Bedeutung nicht zweifelhaft sein. Die
Affekte sollen ganz ebenso als die wahre Natur des Menschen
störend fortgeschafft werden, wie jene den Leib mit Krankheit
bedrohenden Stoffe". „Die Affekte werden also wie eine die
Seele bedrückende Last vorgestellt, von denen sie Erleichterung
findet, indem sie von den Affekten gereinigt wird. Es ist ganz
der nämliche Erfolg in der Musik, wie in der Tragödie; Er-
leichterung von dem Drucke der Affekte und Reinigung von den
Affekten ist ein und dasselbe". Bringen wir die Lehre in eine
möglichst scharfe Fassung, wenn ihr wohl auch die genannten
Forscher vielleicht nicht beistimmen würden; uns liegt aber die
Reinheit der Problemstellung vor allem am Herzen: darnach
besteht die Katharsis in der Entfernung von etwas Schädlichem.
Dabei ist es an dieser Stelle gleichgiltig, ob darunter eine Herab-
minderung auf das rechte Maſs, eine Läuterung oder eine Be-
seitigung verstanden wird; denn alle diese Vorgänge haben die
„Entfernung des Schädlichen" gemein. An diese Katharsis knüpft
nun ein eigentümliches Vergnügen; schlieſst sich nun dies an
das „Reinigen" oder an die vollbrachte „Reinigung", an das
„Entfernen" oder an die stattgefundene „Entfernung"? Hier
nehmen wir den zweiten Fall an und wollen jetzt besprechen,
welche sachliche Bedeutung ihm zukommt.

Wenn wir in dieser Richtung von „Last" und „Druck"
sprechen, kann es sich höchstens um jene Affektspannungen
handeln, deren Entladung Hemmnisse gegenüberstehen; etwa um
das wortlose, stumm vor sich hinbrütende Leid, um die Trauer,
die nicht im „befreienden Strom der Tränen" Linderung findet,

[1]) F. Uberweg, Grundriſs der Geschichte der Philosophie; I, 9. Aufl.,
S. 276.

[2]) J. Walter, a. a. O., S. 620 ff.

um den Zorn, der „herunter geschluckt" wird usw. Aber der frei dahinbrausende Sturm der Affekte ruft nicht „Last" und „Druck" hervor; mögen sie auch gegenständlich schmerzlich sein, als starkes Erleben entfesseln sie Funktionslust. In diesem Sinne schreibt Lessing an Mendelssohn (2. Februar 1757): „Darin sind wir doch wohl einig, liebster Freund, daſs wir uns bei jeder heftigen Begierde oder Verabscheuung eines gröſseren Grades unserer Realität bewuſst sind, und daſs dieses Bewuſst-sein nicht anders als angenehm sein kann? Folglich sind alle Leidenschaften, auch die allerunangenehmsten, als Leidenschaften angenehm". Und ähnlich äuſsert sich Schiller[1]): „Der Zustand des Affekts für sich selbst hat etwas Ergötzendes für uns; wir streben uns in denselben zu versetzen, wenn es auch einige Opfer kosten sollte Die Erfahrung lehrt, daſs der unangenehme Affekt den gröſseren Reiz für uns habe, und also Lust am Affekt mit seinem Inhalt gerade im umgekehrten Verhältnis stehe[2])". Es kann nun gefragt werden, ob verhärtete Affektspannungen ihre Lösung im tragischen Erleben finden? Sind sie zu stark, vermag entweder völlige Teilnahmslosigkeit gegenüber dem Drama einzutreten, oder es erfolgt ein Wühlen im Schmerz, dem keine Erlösung bereitet wird. Allerdings kommen diese Personen für die ästhetische Hingabe nicht in Betracht, sie müſsten denn die auſserordentliche Selbstbeherrschung haben, ihr eigenes Ich gleichsam auszuschalten[3]). Wo aber die Affekt-spannungen nicht jene schauerliche Höhe erklommen, kann jenes erlösende, befreiende „Ausweinen an der Brust des Dichters" eintreten, von dem so viel gesprochen wird, und über das zu handeln auch noch unsere Aufgabe sein wird.

Wo nun ein derartiger Vorgang sich einstellt, mengt sich schon Lust in das Leid; Funktionsfreuden umkleiden das Erleben und drängen auf dessen Fortgang hin. Dies läſst sich als „Last"

[1]) In der 1792 erschienenen Abhandlung „Über die tragische Kunst".

[2]) Das Letztere scheint in dieser Allgemeinheit nicht stichhältig, wenn auch einzuräumen ist, daſs den schmerzlichen Affekten oft eine bedeutendere Stärke eignet, und sie dadurch heftigere Funktionslust entfesseln können.

[3]) D'Annunzio zeigt uns in der „Gioconda" einen derartigen Fall. Die arme, gequälte von Leiden durchschütterte Silvia Settala vergiſst angesichts des Meisterwerkes ihres Gatten all' ihre Schmerzen und steht überwältigt durch die Macht der Schönheit, die gleich einem „göttlichen Blitzstrahl der Freude für einige Augenblicke lang ihre Seele heilend durchzuckt hat".

und „Druck" nicht bezeichnen, im Gegenteil als eine Befreiung
von diesen qualvollen Zuständen. Und dieses Befreien ist selbst
lustvoll, nicht erst die vollendete Befreiung. Auch sie gewährt
Lust: die wohlige Ruhe nach starkem, trotz allem freudigen
Erleben, das noch leise in uns nachzittert[1]); das Ausklingen des
tragischen Zusammenklangs. Es hieße aber sowohl das Prinzip
der Funktionslust[2]) verkennen als auch die erhebenden Momente
tragischen Erlebens, wenn man diese wohlige Ruhe nach ver-
rauschten Stürmen als das Wesen dramatischen Genießens
bezeichnen wollte. Darnach müßten wir dieses als starke
Unannehmlichkeit in Kauf nehmen, um uns von Schmerzen zu
befreien und uns Ruhe zu schaffen. Denn in konsequenter Fort-
führung vorliegender Theorie könnte man dieses Enderlebnis
nicht, wie wir es taten, als Ausklingen eines trotz allem freudigen
Erlebens bezeichnen, sondern lediglich als Aufhören von „Last"
und „Druck", „Leid" und „Schmerz". Dann bestünde allerdings
zwischen der Aufnahme der Tragödie und etwa einer Zahn-
operation kein bedeutender Unterschied. So widerspricht diese
Lehre nicht nur aller psychologischen Erfahrung, indem sie
wichtige Tatsachen übersieht, sondern sie vertritt eine geradezu
groteske Auffassung des Ästhetischen. War dies etwa die
Meinung des Aristoteles, trafen wir hier auf den wahren Sinn
der Katharsistheorie? Daß ihm der Gedanke der wohligen
Ruhe nach dem Sturm vorschwebte ist möglich, aber es spricht
nichts dagegen, daß er die Lust im Sturm ganz verkannte.
Von ihr handeln nun die folgenden Deutungsversuche.

§ 6. Manche meinen nun das Rätsel der Katharsislehre
zu lösen, indem sie in der Herabstimmung der brutalen Macht
der Affekte ihr Wesen erblicken, wodurch sie ihres beängstigen-
den und schmerzlichen Charakters entkleidet werden, sodaß an
sie die der Tragödie eigentümliche Lust anknüpfen kann. So
erklärt Georg Günther[3]) es handle sich dabei „nur um eine
Reduktion gewisser das Gleichgewicht der Seele störender Gefühls-
richtungen auf das rechte mittlere Maß; und dies geschieht
durch eine Ausscheidung des übermäßig Vorhandenen". „καϑαρσις

[1]) Vgl. dazu die Ausführungen im § 2.
[2]) Vgl. dazu Max Dessoir, a. a. O., S. 208.
[3]) G. Günther, Grundzüge der tragischen Kunst; 1885, S. 252 ff.

bedeutet Abklärung, d. h. nicht eine absolute und bleibende, sondern relative und temporäre, vermittelst Ausscheidung des überschüssig Vorhandenen". Dieser Lehre kommt nun meiner Meinung nach hohe sachliche Bedeutung zu, denn zweifellos entscheidet im ästhetischen Verhalten nicht lediglich die Quantität des Erlebens, seine Stärke und Fülle, sondern auch die Qualität. Wir sprachen bereits [1]) davon, dafs im dramatischen Aufnehmen in der Tat nach zwei Seiten hin eine Abklärung — wenn man dies so nennen will — eintritt und zwar durch das Menschlich-Bedeutungsvolle des Gehaltes und die Entstofflichung, eine Folge des relativ willenlosen Charakters. — Dies bedeutet noch keine Abweisung der Funktionslust; denn sie begleitet ja dieses freie, von allzu heftiger Aufregung befreite Erleben, und spielt sie auch hier nicht ihre stärksten Weisen, an reiner Lust werden es doch wohl die besten sein. Allerdings: die Hauptrolle ist ihr entrissen; aber sie gebührt ihr auch nicht: es sind keine guten Stücke, in denen sie vorherrscht. Gehen wir nur der Stärke der Tätigkeitsgefühle nach, bedürften wir nicht der grofsen Tragödie, deren vorzüglichste Erregungswerte doch in dem mächtigen Leben wurzeln, das zu uns spricht. Wenn uns Funktionslust nicht über manches hinwegtragen würde, könnten wir im Leide uns verlieren und kämen nicht zum erschauernden Genufs des Schicksals, dessen grofse, eherne Gewalten die Tragödie vor uns entrollt. Und wenn wir ihren kühnen Bahnen folgend zu „Menschheits- und Weltgefühlen" uns aufschwingen und diese dem Alltag so fremden, ungeheueren Werte beseligt erfassen, dann stehen wir im Banne tiefster, ästhetischer Lust und erkennen die erhabene Bedeutung der Tragödie. Was wir da in erster Linie geniefsen, ist nicht Erlebenslust, sondern der in Form geschmiedete tragische Gehalt, der majestätisch an uns vorüberrauscht. Und das Rauschen seiner Schwingen erfafst unser ganzes Sein.

§ 7. Es erübrigt noch eine Besprechung der letzten Gruppe von Deutungsversuchen, die in dem vollen Sich-Ausleben der Affekte das Wesen der Katharsis erblicken, und in der Freude, die diesen Gefühlsausbruch begleitet. Den Hauptvertreter dieser Auffassung haben wir in J. Bernays zu begrüfsen, dessen hierher

[1]) Vgl. § 4.

gehörige Schriften[1]) seinerzeit gröfstes Aufsehen erregten. Er betrachtet die Katharsis als eine „von Körperlichem auf Gemütliches übertragene Bezeichnung für solche Behandlung eines Beklommenen, welche das ihn beklemmende Element nicht zu verwandeln oder zurückzudrängen sucht, sondern es aufregen, hervortreiben und dadurch Erleichterung des Beklommenen bewirken will. Diesen Erwägungen folgend übersetzt er die fragliche Stelle: „Die Tragödie bewirkt durch (Erregung) von Mitleid und Furcht die erleichternde Entladung solcher (mitleidigen und furchtsamen) Gemütsaffektionen". Schon vor Bernays hatte Weil in den Verhandlungen der Basler Philologenversammlung 1847 nachzuweisen sich bemüht, dafs das kathartische Vergnügen eine Folge der Erregung und nicht der Beruhigung der Affekte sei. Er fafst das Wort $\varkappa\acute{\alpha}\vartheta\alpha\varrho\sigma\iota\varsigma$ in medizinischem Sinne, wozu er sich durch das danebenstehende $\iota\alpha\tau\varrho\varepsilon\acute{\iota}\alpha$ berechtigt wähnte, „auch als homoeopathisch bezeichnet er die in Rede stehende Wirkung und vergleicht sie mit dem wohltuenden Gefühle infolge eines Purgativs, das den Körper durchwühle und erschüttere".[2]) Und dieser streng medizinischen Deutung schliefst sich Döring an, der die Katharsis geradezu für eine Kur nach dem Rezepte des Hippokrates erklärt, für „eine Ausscheidung des Krankheitsstoffes durch weitere Aufregung desselben, oder vielmehr durch eine Beschleunigung des auf beide Ziele bereits intendierenden Heilbestrebens der Natur". „Der Verlauf hat jetzt aber nicht den Charakter eines mit Fieber und Ringen verbundenen Krankheitsprozefses, sondern er ist analog den normalen, gesunden Vorgängen des psychischen Lebens, in denen die Organe und Kräfte desselben sich betätigen; und eben als normale Betätigung einer Fähigkeit und Kraft ist er mit Behagen ($\acute{\eta}\delta o\nu\acute{\eta}$) verbunden".

[1]) Jakob Bernays, Ergänzung zu Aristoteles' Poetik; Rhein. Mus. f. Philol., N. F. VIII., 1853, S. 561—596; und in der gleichen Zeitschrift: N. F. XIV, 1859, S. 367—377, Über die tragische Katharsis bei Aristoteles; in erster Linie kommt hier aber in Betracht seine in den Abhandlungen der hist. phil. Gesellschaft zu Breslau, 1857, I, erschienene Schrift: Grundzüge der verlorenen Abhandlung des Aristoteles über Wirkung der Tragödie. (In Buchform veröffentlicht im Jahre 1880 unter dem Titel: Zwei Abhandlungen über die Aristotelische Theorie des Dramas.)

[2]) Döring, Kunstlehre des Aristoteles 1876, S. 274 ff.; für das folgende siehe S. 259 ff.

Zwei besonders hervorstechende Merkmale zeitigt diese Theorie: die Erklärung des dramatischen Genusses als Funktionslust und die medizinische Auffassung der Tragödie. Doch ergibt sich diese nicht notwendig aus der ersten Bestimmung, da man ja auch den Zweck in die Funktionslust allein setzen kann. Daſs man damit allerdings weit von den Pfaden der Wahrheit abirrt, haben wir bereits eingesehen. Nicht nur daſs das Vorhandensein der Funktionsfreuden noch durchaus keine Bürgschaft für ein gutes Drama bietet, führt im Gegenteil ihre einseitige Betonung in die unerquicklichen Gefilde der Rühr- und Schauertragödie und in all die Niederungen, in denen grob stoffliche Effekte den Heiſshunger nach starken Lebensgefühlen stillen. [1]) Die medizinische Auffassung wird man als in manchen Fällen psychologisch gegeben gelten lassen müssen, aber auch da bleibt sie natürlich an sich durchaus unästhetisch und daher in jeder Beziehung völlig ungeeignet, den künstlerischen Wert der Tragödie zu erklären. Doch wollen wir den in dieser Richtung liegenden Fragen ein wenig nachgehen!

Eine uns immerhin verwandte Stellung nimmt Gustav Freytag [2]) ein: „Aristoteles wie uns ist Hauptwirkung des Dramas die Entladung von den trüben und beengenden Stimmungen des Tages, welche uns durch den Jammer und das Fürchterliche in der Welt kommen. Aber wenn er diesen Befreiungsprozeſs — an anderer Stelle — dadurch zu erklären weiſs, daſs der Mensch das Bedürfnis habe, sich gerührt und erschüttert zu sehen, ... so ist diese Erklärung zwar auch für uns nicht unverständlich, aber sie nimmt als den letzten inneren Grund dieses Bedürfnisses pathologische Zustände an, wo wir fröhliche Rührigkeit der Hörer erkennen". Darin weicht nun aber unsere Auffassung von der Freytags ab, daſs wir nicht die Hauptwirkung des Dramas in der eben erwähnten Entladung sehen können, sondern in ihr nur einen mit dem ästhetischen Wesen der Tragödie nicht unmittelbar zusammenhängenden Nebenerfolg erblicken. Ferner scheinen mir die Bedürfnisse nach tragischem Erleben mit den Worten „Fröhliche Rührigkeit" doch etwas oberflächlich gekenn-

[1]) Vgl. Freiherr v. Berger, Wahrheit und Irrtum in der Katharsistheorie des Aristoteles; Anhang zu Th. Gomperz, Aristoteles' Poetik, Leipzig, 1897, S. 76 ff., 92 ff.

[2]) G. Freytag, Die Technik des Dramas, 1881, 4. Aufl., S. 81.

zeichnet, und deshalb wollen wir darnach trachten, zu erfahren, was unter dieser Oberfläche sich birgt. Vielleicht können uns hierbei einige Ausführungen Franz Brentanos[1]) gute Dienste leisten: „Man kann, wenn man in wenig heiterer Stimmung ist, nach den Scherzen des Komikers verlangen, um sich aufzuheitern[2]) ... Und man kann, gerade weil man schon in heiterer Stimmung ist, sich besonders disponiert fühlen, den Komiker ... aufzusuchen. Ähnlich ... mögen wir zwei Zustände besonderen Bedürfnisses unterscheiden, denen die schmerzlichen Erregungen der Tragödie entsprechen. Der eine ist gegeben, wenn lange kein Affekt, wie die, welche die Trauerspiele erregen, in uns gewaltet hat. Das Vermögen dazu verlangt, so zu sagen, wieder nach einer Betätigung, und nun bringt sie das Trauerspiel, und wir fühlen die Aufregung zwar schmerzlich, aber doch zugleich wie eine wohltuende Stillung des Bedürfnisses". Der zweite Fall tritt dann ein, „wenn man bereits in tiefem Leide ist, und insbesondere, wenn man in eigenem Leben ähnliches Traurige erlitten hat, wie das, was auf der Bühne spielt. Trauernde lieben traurige Melodien, wie Heitere heitere Gesänge lieben. So gibt es auch ein Austrauern des Schmerzes am Herzen des tragischen Dichters, und die Farben seiner Poesie verklären dann wohltuend das eigene Leiden." Diese Zustände kann man nicht als pathologisch bezeichnen, man müfste denn Heiterkeit und Schmerz als krankhafte Erscheinungen betrachten. Wohl liegt hier aber eine Eigenart von Bedingungen vor, die empfänglicher für die Aufnahme der Tragödie machen. Allerdings handelt es sich dabei nicht immer um eine Steigerung der ästhetischen Empfänglichkeit, da Zustände eigener stärkerer Heiterkeit oder eigenen heftigeren Leides zu sehr auf das eigene Ich hindrängen, das dann zwar das ihm durch die Dichtung gebotene geniefst, dieses aber allzusehr an seine individuellen Schicksale ankettet. Oder

[1]) Franz Brentano, Das Schlechte als Gegenstand dichterischer Darstellung; 1892, S. 18 ff.

[2]) Solange die Stimmung nicht zu düster ist, mag meiner Meinung nach wohl der genannte Erfolg eintreten; liegt aber der Fall gröfserer Bedrücktheit vor, wird sich keine Zerstreuung durch den Komiker einstellen, sondern im Gegenteil ein Zustand, der bereits in den Sprüchen Salomos trefflich gekennzeichnet ist: „Wie der, welcher einem das Kleid an einem kalten Tage nimmt, oder Essig auf die Wunde gielst, ist derjenige, der einem Traurigen (fröhliche) Lieder singt".

anders ausgedrückt: das rein persönliche Interesse überwiegt und hemmt das „uninterressierte Wohlgefallen". Der Genufs wird also gesteigert, aber ob dies der ästhetischen Hingabe zu statten kommt, scheint mir doch zweifelhaft. Wo aber den besprochenen Zuständen diese Intensität abgeht oder sie bei Personen sich finden, die mit feinsinnigem künstlerischen Empfinden begabt sind, vermag allerdings die vorhandene Disposition zu einem Erleben, das in ersehnten Bahnen flutet, das enge, ästhetische Anschmiegen an die Dichtung zu erhöhen; das künstlerische Verständnis kann dadurch vertieft werden, indem der Zuhörer mit richtigem Takte nachfühlend die feinsten Fäden des Gewebes erkennt, das der Dichter vor ihm ausbreitet. Damit haben wir uns aber sehr weit von der medizinischen Auffassung entfernt, von der wir ausgingen. Aber wir mufsten diesen langen Weg gehen, um zu der Pforte zu gelangen, hinter der die reine Welt ästhetischen Geniefsens ruht. Eines konnten wir beobachten: diesen ganzen Weg entlang zog sich die Funktionslust; auf dem einen Ende geht sie in das ästhetische Verhalten ein, auf dem anderen aber umflammt sie ein Erleben, dem die künstlerische Weihe recht fremd ist.

§ 8. Auf die Reihe der Deutungsversuche zurückschauend, wollen wir uns noch einmal in aller Kürze die Frage vorlegen, die wir bisher immer nur gelegentlich streiften: Wo liegt der wahre Sinn der aristotelischen Theorie? Ich glaube, dafs keiner dieser Versuche ihn erschöpft; eher alle zusammen.[1]) Wenn ein so weit verzweigtes Problem — wie das der Katharsislehre — auftaucht, kann es sehr leicht geschehen, dafs der Reichtum seiner verschiedenen Möglichkeiten dem Entdecker sich nicht offenbart, dafs er für einen einheitlichen Vorgang hält, was in Wahrheit eine Fülle verschiedener Geschehnisse ist. Was aber nun gerade unsere Frage anlangt, so ist es ja doch bekannt, dafs Aristoteles das Wesen eines rein ästhetischen Verhaltens nie scharf erkannte, so dafs ihn die Gefahr stets bedrohte, verschiedenes zu verwechseln.[2]) Dadurch war er gar nicht in

[1]) Am ehesten würde ich noch Georg Günther, a. a. O., S. 254, beistimmen, der die Wahrheit in der Mitte sieht und eine ästhetisch-medizinisch-psychologische Erklärung vorschlägt.

[2]) Wie hätte er sonst die Freude am Wiedererkennen (ὅτι οὗτος ἐκεῖνος) als ästhetische Lust bezeichnen können!

die Lage versetzt, dieses Problem scharf zu bestimmen, ja es mußte notwendig in seinen Händen sich in ein in mannigfachen Farben schillerndes Gewand hüllen. Damit soll sein großes Verdienst nicht angetastet werden: er fand den richtigen Boden — die Psychologie — und er warf eine Frage auf, die durch Jahrhunderte von Geschlecht zu Geschlecht sich vererbte. Und in der Frage lagen sicherlich mehr oder minder bewußte Ahnungen von Wegen, die zu ihrer Lösung führen. Mannigfaches schwebte wohl dem großen Denker vor: Der Gedanke an ethische und medizinische Wirkungen lag ihm gewiß nicht fern, und auch die psychologischen Tatsachen wird er wohl wenigstens in großen Zügen erkannt haben, und ebenso wird das ästhetische Moment nicht gänzlich seinem forschenden Blicke entgangen sein. Aber diesen Knäuel entwirren, gelang ihm nicht. Vielleicht fehlte auch diese Absicht, und er begnügte sich mit dem der Medizin entlehnten Bilde. Aber eine Quelle reichster Anregungen eröffnete er, eine Quelle, der auch unser Problem der Funktionsfreuden entquillt.

II.

§ 9. Die verschiedenen Anregungen, die das Aristotelische Katharsis - Problem bot, sollen nun gleich losen Blättern zu einem Kranze geflochten werden, der sie zur Einheit zusammenfaſst. Denn nur so kann ihr Ertrag übersehen werden, indem wir die ganze Bahn überschauen, zu der die Wege leiten, die das eben genannte Problem uns erschloſs. Zugleich ist aber Vorsicht vonnöten, daſs wir die Bahn nicht zu weit verfolgen und so den engeren Zusammenhang mit den Fragen verlieren, deren Behandlung wir uns in der vorliegenden Arbeit zum Ziele setzten. Die allgemeine Ästhetik des Tragischen soll daher nur insoweit zur Sprache kommen, als von ihr mehr oder minder reiche Beziehungen sich knüpfen zum Problem der Funktionslust. So werden wir also auf dem Boden bauen, den wir in den früheren Erörterungen vorbereitet haben, und der Leser wird es wohl verzeihen, wenn es teilweise die gleichen Schollen sind, die nun wieder umgeackert werden.

Das Grundproblem der Ästhetik des Tragischen bildet das scheinbare Paradoxon: Wie können Trauer und Leid Lust bereiten? Erstere gehören zum Wesen des Tragischen, letztere zum Kern ästhetischen Aufnehmens. Was macht diese Verbindung möglich? Bestimmend für die Antwort ist die Stellungnahme zur pessimistischen oder optimistischen Tragödieenauffassung.[1]) Beide mögen durch ihre Hauptvertreter kurz gekennzeichnet werden!

Den bedeutungsvollsten Ausdruck findet die pessimistische Auffassung in J. Volkelts gedankenreicher „Ästhetik des Tragischen",[2]) die durch künstlerischen Feinsinn und psychologischen

[1]) Über die optimistische Auffassung vergleiche die Ausführungen im § 3.

[2]) In seinem neuesten Werke — dem zweiten Bande des Systems der Ästhetik, 1910 — vertritt Volkelt zwar noch den Standpunkt, daſs „zum

Scharfblick auch dem als eine kostbare, edle Gabe sich darstellt,
der ihr nicht in allen Punkten Gefolgschaft leisten kann. Nach
Volkelt gehört zum Wesen des Tragischen eine grofse Persönlich-
keit, die von einem Untergang bereitenden, oder doch drohenden
Leid getroffen wird. Leid von aufserordentlicher Gröfse bildet
einen Grundzug des Tragischen. „Die Trauer und schmerzliche
Teilnahme, die durch verderbendes Leid erweckt werden, erfahren
eine bedeutsame Verschärfung, wenn noch die Gröfse der leidenden
Person hinzukommt. Es tritt eine pessimistische Steigerung ein.
Zwischen der Gröfse der Person und dem verderbenden Leid
wird ein Widerstreit gefühlt. Das Leid wird von uns als be-
besonders hart, grausam, widersinnig, ungerecht empfunden, weil
menschliche Gröfse dadurch vernichtet wird. Das Leid ver-
schärft sich uns in seiner bitteren Bedeutung durch den Kontrast
zu der menschlichen Gröfse." Und eine nochmalige Steigerung
des pessimistischen Zuges im Tragischen knüpft daran, dafs der
Inhalt des Einzelfalles bezogen wird auf das Menschliche, auf
Natur, Leben, Entwickelung nnd Schicksal der Menschheit. Aber
es würde im „Bilde des Tragischen ein entscheidend wichtiger
Zug fehlen, wenn nicht der erhebenden, reinigenden, befreienden,
erlösenden Gefühle im Tragischen mit allem Nachdruck gedacht
würde". Und hier knüpft die Frage an nach Erklärung der Lust
am Tragischen. Hervorgerufen wird sie durch die erhebenden
Momente, ferner durch die Lust des Mitleids, „die wir empfinden,
indem wir unser Herz erwärmen und erweichen, unser Gefühl
dahingeben, den Leidenden mit unserem Gefühl umfangen und
hegen", und vor allem, und dies scheint das wichtigste, durch die Lust
am Menschlich-Bedeutungsvollen. Dazu gesellt sich noch die Lust
an der Gefühlslebendigkeit, die dadurch entsteht, dafs unser Fühlen
im ästhetischen Verhalten eine Lebenssteigerung erfährt, die sich
unmittelbar als Lust bemerkbar macht, in der jedoch Volkelt lediglich
einen untergeordneten Bestandteil des tragischen Gefühls erblickt,
und an letzter Stelle nennt er Lustquellen formaler, technischer Art

Wesen des Tragischen eine pessimistische Grundstimmung gehört", doch
macht er der optimistischen Tragödienauffassung einige wichtige Zugeständ-
nisse; z. B.: „Das Ästhetische der niederdrückenden Art bedeutet kein Heraus-
fallen aus dem Lustcharakter des Ästhetischen. Die Beglückung als Enderfolg
der Kunst wird keineswegs in Frage gestellt, sie erfährt nur eine starke
Schattierung; eine erhebliche Einschränkung", oder „Der Gesamteindruck des
Tragischen enthält trotz allem ein Überwiegen der Lust".

usw. In der Entladung der Affekte sieht Volkelt eine Wirkung des Tragischen, die aufserhalb des ästhetischen Verhaltens steht und demnach seinem Lustwerte nicht zuzuzählen ist.

Die optimistische Tragödienauffassung mag durch die Form, die Theodor Lipps ihr gab, beleuchtet werden, der sie in einer — im Jahre 1891 erschienenen — Schrift: „Der Streit über die Tragödie" mit grofser Begeisterung vertrat und seither wiederholt über sie handelte, ohne jedoch dabei seine einmal vorgetragenen Grundanschauungen nennenswert zu ändern. In der Tragik vermittelt das Leiden den Genufs. Dabei mufs es zunächst darauf ankommen, was für ein Individuum es ist, das leidet; anderseits, wie tief es leidet. Je edler das Individuum, desto Edleres kann in ihm durch das Leiden offenbar werden, und in seinem Werte uns zum Bewufstsein kommen. „Je tiefer das Leiden geht, um so eindringlicher wird uns jenes Edle zum Bewufstsein gebracht." Die Tragödie ist Drama. Und das Drama hat zum wesentlichen Merkmal das Wollen und Handeln. Ein Wollen und Handeln mufs im tragischen Helden sich verwirklichen. Nicht ein beliebiges Wollen und Handeln, sondern ein bedeutsames, die ganze Persönlichkeit des Helden erfüllendes: Eben dieses Wollen und Handeln mufs in der Tragödie zum Leiden hinführen. Es mufs dasjenige sein, „wofür" oder „um dessen willen" der Held leidet. Kein Leiden kann durch sein blofses Dasein erfreuen; der Genufs rührt stets daher, dafs in dem Leiden ein positiv Wertvolles der Persönlichkeit zu Tage kommt. „Das Leiden erhebt und erzeugt Genugtuung, sofern in ihm die innere Macht des Guten über das Böse in der Persönlichkeit sich kundgibt." Die Freude an der inneren Macht des Guten, das ist das Grundthema des Tragischen. „Es gibt nichts Schöneres und Erhabeneres auf der Welt, als das Schöne und das Gute, was im Menschen ist. Darum gewährt die Tragödie den erhabensten Genufs. Immerhin ist dieser Genufs an das schmerzliche Mitfühlen des Leidens gebunden. Hier erwächst der Tragödie die Aufgabe, Sorge zu tragen, dafs der Schmerz nur dient, den Genufs zu vermitteln; dafs kein Gefühl des Schmerzes übrig bleibt, das nicht in jenen Genufs sich auflöste. Die subjektive Versöhnung, die einzige, die für die Tragödie gefordert ist, mufs eine vollständige sein." „Der Tod ist durchaus nicht dasjenige, was den eigentlichen Sinn der Tragödie ausmacht; so sehr auch diese Meinung in Geltung

sein mag. Es ist nur ein sekundäres, dienendes, immerhin um des Zweckes willen notwendiges Moment. Dieser Zweck der Tragödie ist aber . . . kein anderer, als der, uns die Macht des Guten in einer Persönlichkeit genieſsen zu lassen, wie sie im Leiden zu Tage tritt und gegen Übel und Böses sich betätigt, uns von dem Werte dieses Guten den denkbar tiefsten und reinsten Eindruck zu geben." Abgesehen von dem stark optimistischen Grundzuge ist diese jedenfalls groſszügige Tragödienauffassung noch dadurch interessant, daſs sie auf ethische Freuden mit das Hauptgewicht legt, denn die edle Lust an der Macht und Fülle des Guten ist ein tief ethisches Gefühl, das nach dieser Lehre durch das Tragische zu besonders starkem Erleben gebracht werden soll.

Ganz kurz mögen noch einige verwandte Auffassungen zur Sprache kommen. Lipps sehr nahe steht W. Wundt,[1]) dessen Lehre wohl in folgenden Sätzen gipfelt: „Einen Helden, der das Böse verkörpert und dennoch Sieger bleibt, erträgt keine ernste Tragödie, während im Lustspiel diese Art als ironische Parodie der Wirklichkeit wohl möglich ist. Anderseits ist die Schuld des tragischen Helden eine falsche, aus ethischen Vorurteilen entsprungene Forderung. Der Held kann schuldig sein, er muſs es nicht. Wohl aber kennt die Tragödie den Helden, der das Gute will und tragisch endet. Gerade sein Untergang wird dann zur Apotheose der edlen Persönlichkeit, deren Wert über den Untergang ihres Trägers hinaus und durch diesen Untergang als ein unvergänglicher sich bewährt." Ähnliche Anschauungen — nur metaphysisch gefärbt — vertritt Gustav Freytag,[2]) dem zufolge die Erhebung im modernen Drama wesentlich darauf beruht, daſs ewige Vernunft sich offenbart mitten in den schwersten Schicksalen und Leiden des Menschen. „Der Hörer fühlt und erkennt, daſs die Gottheit, welche sein Leben regiert, auch wo sie das einzelne menschliche Dasein zerbricht, in liebevollem Bündnis mit dem Menschengeist handelt, und er selbst fühlt sich schöpferisch gehoben, als einig mit der groſsen, weltregierenden Gewalt." Und fast das gleiche lehrt Georg Günther[3]): „Durch Rührung und Erschütterung hindurch

[1]) W. Wundt, Völkerpsychologie, 1905, II, 1, S. 523 f. und „Die Kunst", III, 2. Aufl., 1908, S. 546.

[2]) Gustav Freytag, Die Technik des Dramas, 1881, 4. Aufl.

[3]) G. Günther, a. a. O., S. 483.

dringen wir zu der fröhlichen Gewißheit: So und nicht anders
muß es sein, wenn eine Gerechtigkeit lebt. Wir glauben einen
Blick getan zu haben in den tiefinnersten Zusammenhang der
Weltordnung, deren Gesetze uns des Dichters Prophetengeist
enthüllt, und spüren einen Hauch des göttlichen Geistes, der
uns erfrischend durchdringt und fürs Leben begeistert. Dies ist
jene Gemütsklärung im wahren und höchsten Sinne, dies die
Aufgabe der Kunst, die uns das Dasein verschönt."

Lösen wir die Grundthemen von allen Variationen los,
ergibt sich uns folgender Kern der pessimistischen und op-
timistischen Auffassung des Tragischen. Erstere erblickt in dem
Eindruck schmerzlicher Trauer und tiefen Leides bereits einen
sehr wichtigen Zweck tragischen Erlebens, da sich durch ihn
das düster-grandiose Bild pessimistischer Lebens- und Welt-
anschauung enthüllt, deren beißende Schärfe allerdings durch
erhebende und lustvolle Momente gemildert wird. Die optimistische
Auffassung betrachtet das Leid und den Schmerz nur als Mittel,
als ein Durchgangsstadium zu der feierlichen Verklärung starken
Menschentums, zu der frohen Siegesgewißheit einer harmonischen
Weltordnung. Daß es Dramen dieser und jener Art gibt, wird
niemand bezweifeln; aber so lautet auch gar nicht die Frage.
Wollen wir sie in eine möglichst scharfe Formel bringen, besagt
sie wohl folgendes: welche Erlebensweise oder welche Erlebens-
weisen entsprechen der Tragödie großen Stils?

§ 10. Genießen wir überhaupt das Tragische ästhetisch,
oder ist es nur ein Mittel, durch das wir zu ästhetischem Erleben
gelangen? Vertritt man die Ansicht, Schmerz und Leid erfüllen
in der Tragödie lediglich die Aufgabe, starkes, großes Leben zu
höchster Entfaltung zu bringen, sie seien die düstere Leuchte,
an der es sich hell entflammt, so wird jedenfalls in den Erleb-
nissen, die auf der Unlustseite liegen, nicht der Zweck tragischer
Dichtung erblickt werden, sondern in dem gesteigerten Eindruck
der „inneren Macht des Guten", in dem rauschenden Zusammen-
klang harmonischen Weltgeschehens, in dem Bilde gewaltigen,
trotzigen Lebens, das selbst sterbend seine Herrscherkraft bewahrt.
Aber mögen wir auch der ganzen Reihe unlustvoller Eindrücke
nicht Zweckbedeutung beimessen, dürfen wir doch nicht leugnen,
daß sie in hohem und entscheidendem Maße die dem Tragischen
eigentümliche Erlebensweise bedingen, die durch schärfste

Kontraste ihre Steigerung erfährt, der diese Gegenüberstellung von tiefem Leid und machtvollem Leben wesentlich ist, zu deren Besonderheit der gigantische Kampf gehört, aus dessen Hintergrunde des Todes und Unterganges dunkle Schatten dräuen. Wenn auch vielleicht der letzte Akkord die hohe Freude inneren Sieges mit schmetternder Fanfare leuchtend kündet; er wäre unmöglich, hätten uns vorher nicht die Weisen erschüttert, die bang und trauervoll sind. Und diese Weisen gehören zum Wesen des Tragischen und sind auch wesentlich für die besondere Art nicht nur des ästhetischen Verhaltens, sondern auch des ästhetischen Genießens, mit dem wir das dramatische Geschehen begleiten. Gerhard Hauptmanns „Die versunkene Glocke" schließt mit folgenden Worten des sterbenden Glockengießers: „Hoch oben: Sonnenglockenklang! Die Sonne .. Sonne .. kommt — Die Nacht ist lang". Und beider bedarf das tragische Erleben: der dunklen Nacht mit ihren Schrecken und der siegenden Strahlen der Sonne, des leuchtenden Rotes des Morgens, in dessen reinem Glanze Welt und Leben sich verklären. Der alte Wahlspruch: „Durch Nacht zum Licht", und der ihm verwandte „Per aspera ad astra" haben angesichts der Tragödie tiefe Bedeutung; mögen auch Licht und Sterne nur aus ferner Weite tröstend und erhebend scheinen, den Glauben an sie darf die Tragödie nicht zerstören, wenn sie sich selbst nicht zerstören will.

Bezeichnen wir kurz den ästhetischen Genuß als gefühlsmäßiges Erfassen einer wertvollen Vorstellungswelt, so kann es keinem Zweifel unterliegen, daß des Dramas gewaltige Schicksale hier einzuzählen sind, die Leben und Kampf enthüllen. Allerdings gibt es eine Grenze, wo das gefühlsmäßige reine Hingegebensein aufhört; und sie dräut dort, wo das Drama sich gegen uns selbst kehrt. Da kann uns wilde Empörung fassen, oder es vermag uns die Leidenslast bange Wehmut aufzupressen, daß wir bedrückt und geängstigt, verquält und voll nagender Zweifel das Theater verlassen. Aber jedenfalls fällt es recht schwer, in der Rolle des unbeteiligten Betrachters zu verharren, wenn um unser eigenes Leben gewürfelt wird. Der Fall ist etwa da gegeben, wo die Tragödie mit unerbittlicher Notwendigkeit den Untergang alles Großen und Starken vorzuführen versucht, das an der geschlossenen Phalanx beschränkter Philistrosität zerschellt, oder gar, wenn sie ein Weltbild entrollt, in dem alles Edle und Gute ins Groteske umschlägt, in dem hinter allem

Streben und Ringen das höhnische Lachen teuflischer Vernichtungs-
wollust gellt. Und hier liegen die Grenzen, wo der Pessimismus [1])
ästhetisch schädigend wirkt, wenn er sich zu allgemeiner Lebens-
und Weltverneigung steigert. Unser Leben und unsere Welt
werden da zerstört, unser Glaube und unsere Hoffnung. Er-
schauernd können wir die gewaltige Größe dieses Zusammen-
bruches erleben, aber zugleich loht Empörung auf, oder es senken
sich die Schatten herab tiefer Bedrücktheit und Beklemmung.
Wohl wird es immer einige geben, die von ästhetischer Warte
aus das Ganze vorüberrauschen lassen gleich einem Strome, an
dessen Ufer sie stehen, in dessen Fluten sie jedoch nicht treibend
kämpfen; aber derer sind gar wenige, deren eigenes Ich dort
schweigt, wenn ihm sein heiliges Lebensrecht entzogen wird,
und wenn alle seine Ideale zusammenstürzen gleich Luftschlössern,
die des Alltags harten Stürmen nicht gewachsen sind.

Aber gilt nun nicht das Tragische gerade für diese kleine
Minderheit, und ist es nun nicht Sache der anderen zu dieser
Betrachtungsweise sich emporzuschwingen? Jedenfalls wird man
zugeben müssen, daß im pessimistischen Tragischen der Mög-
lichkeiten zu ästhetischen Entgleisungen gar viele sind, ja daß
es häufig seinem Wesen nach in diese außerästhetischen Bahnen
drängt durch das in ihm dargebotene Übermaß von Schmerz
und Leid. Was genießen nun aber jene wenigen, diese „Elite“,
die trotz allem innerhalb des ästhetischen Verhaltens verharren?
Vor allem sicherlich alle formellen Elemente, dann auch die
Größe des Geschehens und den funktionellen Ablauf ihrer Er-
lebnisse. Aber eines können auch sie schwerlich genießen,
eines, das aber von entscheidender Bedeutung ist; ich meine
den — Gehalt. Seine Ausdruckswerte bleiben dem Genuß ver-
schlossen; und wer sich ihm hingibt, den stürzt er in Leid und
Schmerz, denen gegenüber die genannten Freuden verblassen,
ja verlöschen. Ja er kann das ganze Drama gleichsam auflösen,
indem er die Falschheit alles großen Strebens zu entlarven
sucht, oder dieses als lächerliche Verirrung, die den Keim des
Verderbens in sich trägt, brandmarkt. Wenn er auch nicht so
weit geht, bleibt des düsteren Dunkels genug, das jede lustvolle
Regung niederdrückt dadurch, daß alle Wege ins Freie und ins
Licht verstellt sind, und alle Pfade in schwarze Nacht hinein-

[1]) Vgl. die Ausführungen in § 3.

führen, die nicht nur tötet, sondern niederzwingt, und über allem
starken Leben ihr schauriges Banner entrollt, das sie unentreißs-
bar fest in kräftigen Händen hält. So glaube ich denn, daß
jenes Tragische, das konsequent eine pessimistische Lebens- oder
Weltanschauung vorführt, ästhetisch zurücksteht hinter der
Tragödie, der nicht die beglückende Wärme der Sonne abgeht,
auch wenn sie den Weg durch die traurigen Reiche der Nacht
nimmt.

Damit sei gegen den Pessimismus als Weltanschauung nichts
gesagt, da wir ja hier nicht Metaphysik treiben, sondern nur,
daß er mir für die Tragödie großen Stils in seinen schärferen
Formen nicht günstig zu sein scheint.[1]) Und damit stelle ich
mich auf den Boden der optimistischen Tragödienauffassung, wie
ich sie bereits knapp im § 3 darlegte, und wie sie in ähnlicher
Form etwa von Lipps vertreten wird, ohne aber das ethische
Moment so stark in den Vordergrund zu stellen, denn nicht
gerade die „innere Macht des Guten" muß es sein, der die
Tragödie trotz Tod und Untergang zum Siege verhilft. Es kann
sich ja auch um einen intellektuellen Konflikt handeln, der nicht
unmittelbar in den Kreis der Ethik fällt. Oder man denke etwa
an ein Stück, wie „Hedda Gabler". Stürbe sie nicht, wäre sie
eine oberflächliche Frau, die herzlos mit fremdem Leben spielt,

[1]) Etwas ganz anderes als der objektive Pessimismus im Tragischen
ist natürlich der subjektive Pessimismus, wie wir ihm etwa in der Lyrik
begegnen, oder wie er auch im tragischen Helden verkörpert sein mag. Dabei
wird uns ja kein pessimistisches Lebens- oder Weltbild vorgeführt, sondern
nur die individuelle pessimistische Stellung zu Leben und Welt dargestellt.
Und das kann natürlich restlos ästhetisch genossen werden, denn was dabei
im Vordergrunde steht ist ein starkes Leben, nicht aber eine objektive
Lebens- und Weltverneinung. Ähnlich liegt der Fall bei einer dogmatisch
beschränkten Weltanschauung. Wird sie uns objektiv geboten, lehnen wir
sie ab: „so ist nicht die Welt; so ist nicht das Leben!" Tritt sie subjektiv
auf, kann sie uns ästhetisch in höchstem Maße ergreifen. Uns stört ja in
einem Bilde jede perspektivische Verzeichnung, da dann die Unmöglichkeit
des Ganzen sich aufdrängt; ich spreche hier natürlich nicht von den Werken,
in denen sich bewußte Verzichtleistung auf Perspektive klar ausspricht. Wie
sehr stört es uns gar erst im Drama, wenn des Lebens oder der Welt Linien
uns verzeichnet erscheinen, sei es vom Künstler, sei es daß der Mangel in
der Sache liegt. Daraus folgt dann die ästhetische Minderwertigkeit der
„Sache"; und die alte Regel, daß nicht alles gleich geeignet zur künstlerischen
Darstellung ist, gilt in ganz besonders hohem Maßstab hinsichtlich der ganzen
Lebens- und Weltanschauung!

ihre Umgebung quält und peinigt und nur darauf bedacht ist, durch Absonderlichkeiten ihren Lebensdurst zu stillen. Ihr Tod enthüllt nicht die „innere Macht des Guten", aber er offenbart, daß sie schwer am Leben litt, und ihre unklare Sehnsucht gewinnt Größe, ihr wildes Tun tiefere Bedeutung. Das Leiden webt einen verklärenden Schein um die Tote; es macht sie uns lieber und sympathischer, es söhnt uns mit ihr aus. Nicht den Eindruck der „inneren Macht des Guten" nehmen wir nach hause, sondern das Bild eines trotz allem nicht wertlosen und eigenartigen Menschen und manchen Blick in dunkle Tiefen fremden Lebens. Vielleicht sagt Lipps: gerade das ist ja die „innere Macht des Guten"; dann aber dehnt er diesen Begriff weit über die ihm gebührenden Grenzen aus, nur um zu einer möglichst einheitlichen Bestimmung zu gelangen.

Abschließend können wir wohl den Optimismus als die Lebens- und Weltanschauung bezeichnen, die für die Tragödie den reichsten Ertrag zu bieten vermag. Unter ihrer Zugrundelegung kann sich in höchsten Formen gesteigertes Leben entfalten und gewaltiges Streben und Ringen. Nur auf ihrem Boden wächst starkes, großes Menschentum, das stolz zu reinen Höhen emporzusteigen sucht, und nur durch sie erhält es Bedeutung und Wert. Und dessen bedarf die Tragödie, soll sie nicht ihrer erhabensten Güter verlustig gehen.

Schweiften wir so in die Fernen, kehren wir nun zu unserer eigentlichen Frage zurück, um uns darüber klar zu werden, welche Rolle den Funktionsfreuden in dieser Gesamtheit zukommt. Und nach allem, was wir bereits wissen, können wir wohl antworten: nicht die leitende Rolle! Aber diese negative Bestimmung bedarf einer positiven Gegenübersetzung.

§ 11. Trotzdem wollen wir noch einmal bei der negativen Bestimmung verweilen, um mit möglichster Sicherheit fortschreiten zu können und um auf wirklich festem Grunde zu bauen, nicht getäuscht durch Voreingenommenheiten oder einseitige Stellungnahme. So nehmen wir den Fall: der Sinn der Tragödie, ihr Endzweck sei Funktionslust. Wir werden so die Unhaltbarkeit dieses Standpunktes wohl am besten einsehen und ihn dann endgültig beiseite schieben können und uns auf diese Weise von einem hindernden Ballast befreien. Die Tragödie wäre demnach umso besser, je heftigere Funktionslust sie entfachen würde;

und da diese von der Weise des Ablaufs psychischer Tätigkeit und ihrer Fülle selbst abhängt, käme es vor allem darauf an, in uns ein kräftiges, reiches Erleben zu schaffen, das voll und breit dahinströmt. Alle formalen und gehaltlichen Momente würden allein diesem Zwecke dienen und müfsten zu heftigen Erregungen und mächtiger Spannung leiten. Nicht die gefestigte Strenge architektonischen Baues, nicht die innere Hoheit gewaltiger Gehaltsschwere wären preiswerte Vorzüge, sondern vor allem die „fesselnde Fabel“, die mit möglichster stofflicher Eindringlichkeit geboten werden müfste. Eine derartige Tragödienauffassung würde also eine Umwertung der Werte bedeuten, denn die Fabel, die doch nur künstlerischer Rohstoff ist, würde an Ansehen steigen, und Gehalt und Form würden zu dienenden Geistern herabsinken. Damit kämen wir auf den Standpunkt, den meist die künstlerisch unerzogene Menge einnimmt.

Die Bedeutung der ästhetischen Gestaltung läge dann nur darin, den Stoff zu möglichst vielen Erregungen auszubeuten, die schnell und überraschend auf einander folgen. Nicht das Hervorrufen einer wertvollen Vorstellungswelt wäre dann Ziel, sondern das Schüren der Aufregung. Nehmen wir ein Beispiel, das wir bereits einmal heranzogen: Sokrates im Kerker. Der Tragödie grofsen Stils würde dieser Stoff etwa folgende Momente entgegenbringen: die erhabene Gestalt des Philosophen in starkem Gegensatz zu der Kleinheit und Niedrigkeit deren, die ihn in den Kerker warfen; sein ruhiger gefestigter Sinn im Kontrast zu den klagenden, fassungslosen Freunden; und endlich sein stolzer Todesmut, in dem die lautere Reinheit seines ganzen Lebens liegt, wodurch seinem Sterben alle Schrecken genommen werden, da es uns als strahlendster Sieg höchsten Menschentums erscheint. Diese verklärte Ruhe gesteigerter Gröfse wäre kein geeigneter Vorwurf für ein Drama, das vor allem die Stürme der Funktionslust ledig aller Fessel entfachen will. Dies müfste den Stoff ganz anders gestalten, uns z. B. genau die Kerkerqualen auskosten lassen und alles Jammern der Umgebung; es würde vielleicht „herzzerreifsende“ Abschiede einschieben und vor allem die Todespein möglichst drastisch ausmalen. Kurz: es müfste den Stoff verkleinern, um ihn seiner ruhigen Gröfse zu entkleiden. Es müfste die grofsen, einfachen Gehaltslinien in ein wirres Zickzack auflösen, das an den Nerven rüttelt. Dieses Drama benötigt nicht einer im Kampf mit dem Schicksal

erstarkenden und sich erhebenden Persönlichkeit, sondern es
bedarf des Kampfes um der Erregung willen, die er zeitigt.
Wenn Männer kämpfen, tun sie dies in Verfolgung eines Zieles;
Knaben raufen aus Kampfesgier. Und diese Kampfesgier — in
anderer Form — befriedigen die Funktionsfreuden.

Ein Drama, das in erster Linie auf Erweckung der Funktions-
freuden angelegt ist, wird also überall die erregenden Momente
in den Vordergrund schieben; es wird sie nicht etwa benützen,
um durch sie die erhabene Wucht innerer Gehaltsschwere zum
zwingenden Ausdruck zu bringen, sondern als Selbstzweck, um
der Lust wegen, die ihnen eignet. Eine verwandte Erscheinung
tritt uns im echten Märchen entgegen; zwei Eigenschaften
kommen ihm durchwegs zu, und diese kennzeichnen auch das
Wesen der kindlichen Phantasie. „Die eine besteht in der
Vorliebe für Gestalten, die entweder Grauen oder Entzücken
erwecken. Riesen und Zwerge, Hexen und wilde Tiere oder
wundervolle Prinzessinnen, gütige Feen und glänzende Ritter,
das sind die typischen Gebilde der Märchenerzählung, in denen
sich nach den beiden Seiten von Leid und Lust das gesteigerte
Gefühlsleben des Kindes selbst spiegelt. Die andere Eigenschaft
besteht in der Neigung zum Unerwarteten, Überraschenden,
Wunderbaren. Darum hat die Verzauberung ihre dauernde
Heimat im Märchen." [1]) Und damit im Zusammenhange steht
eine bekannte — längst beobachtete — Tatsache, von der unter
anderen Carl Lange [2]) berichtet: „Wenn Kinder die Mutter in
der Dämmerstunde um eine recht schaurige Gespenstergeschichte
bitten, so geschieht es doch, weil das Grauen, in das sie sich
dadurch versetzen lassen, ein Wonnegefühl für sie mit sich
führt. Auch alle die erschütternden, schauererweckenden Pro-
dukte der Belletristik, von dem „blutigen Räuberhauptmann"
an bis zu E. T. A. Hofmanns und E. A. Poes' Erzählungen ver-
danken ihren Erfolg dem Verlangen der Menschen nach dem
Genuß des Angstgefühls." Immer handelt es sich dabei um die
durch Funktionsfreuden vermittelte Lust, um das mühelose
Abgleiten starken Erlebens, das unmittelbar genußvoll auf-
genommen wird. Und gehen wir einige Schritte tiefer, tritt
uns die ungeheure Vorliebe des Volkes — besonders der Italiener

[1]) W. Wundt, Völkerpsychologie, Leipzig 1905, II, 1, S. 73.
[2]) Carl Lange, Sinnesgenüsse und Kunstgenuß, Wiesbaden 1903, S. 15.

— für Kinematographen-Vorführungen entgegen, die lediglich darin ihren Grund hat, dafs auf diesem Wege stärkste Spannungen ausgelöst werden können. Man vermag dabei geradezu festzustellen, dafs die Bilder den lebhaftesten Beifall finden,[1]) die am heftigsten erregen, packen, ergreifen.[2])

Dafs die übertriebene Bevorzugung der Funktionslust zur Schauer- und Rührtragödie hinführt oder wenigstens hindrängt, scheint mir — nach all unseren Ausführungen — sichere Tatsache.[3]) Warum entsetzen wir uns aber, wenn wir von „Rühr und Schauertragödien" hören? Müssen denn diese notwendig ästhetisch minderwertig sein? Lipps [4]) meint, nicht darin bestehe der Fehler des Rührstückes, „dafs es zum vollen Miterleben zwingt, sondern darin, dafs dasjenige, was es uns erleben läfst, nichts Volles, sondern etwas Einseitiges ist". Ich glaube nicht, dafs es sich hierbei um einen Gegensatz des Vollen — besser des Allseitigen oder mindestens Vielseitigen — zum Einseitigen handelt, sondern um den Gegensatz des Gehaltlich-Bedeutungsvollen zum Gehaltlich-Bedeutungsleeren.[5]) Unser Sokrates-Beispiel zeigt uns, dafs die Rührtragödie dem Stoff möglichst viele und möglichst heftige erregende Momente abpressen mufs; der grofsen Tragödie erstes Ziel ist aber den

[1]) A. Böhm in Jena hat durch eine Rundfrage (Zeitschrift für Philosophie und Pädagogik, 17, 2) festzustellen versucht, welche Kinematographenbilder Kindern am besten gefallen und erhielt folgende Antworten: Riffle Bill, Buffallo Bill, Sherlock Holmes, der Ring der Rothaut, der Rabenvater, der Graf von Monte Christo usw. All diese Bilder dienen dazu, dem Verlangen nach Aufregendem, nach Ungewöhnlichem, nach Sensation entgegenzukommen usw., sie bieten dasselbe im Bilde, auf der Leinewand, was schlechte Bücher, Indianer-, Räuber- und Mordgeschichten gedruckt enthalten. Es wurden natürlich auch andere Bilderfolgen genannt, sie verschwinden aber in ihrer Zahl fast gegenüber den Abenteuer-, Raub- und Mordgeschichten, den Dummheiten und Rohheiten.

[2]) Allerdings offenbart sich da noch ein zweiter wichtiger Zug: dem volkstümlichen Gerechtigkeitsgefühle mufs Genüge geschehen; jede Schuld mufs ihre drastische Strafe, jede Tugend ihren offenkundigen Lohn finden. Und damit löst sich die Hitze der Spannung, und wohltuende Befriedigung tritt an ihre Stelle.

[3]) Auf diese schädliche kathartische Wirkung wies schon Alfred Freiherr v. Berger hin, a. a. O., S. 92 f.

[4]) Lipps, Ästhetik, II, 1906, S. 54.

[5]) Noch auf folgendes möchte ich hinweisen: das naive Publikum gibt sich ziemlich willenlos dem dargestellten Geschehen hin; dem ästhetisch Gebildeten aber fällt meist sofort die Armut der gebotenen Vorstellungswelt

Stoff so zu formen und zu gliedern, daſs durch den dramatischen Verlauf ein gewaltiger Gehalt zu mächtigstem Ausdruck geführt wird. Auch sie bedarf naturgemäſs der Erregung und Spannung — stellt sich doch durch ihre Handlung ein Kampf dar — aber diese sind ihr nicht Endzweck und nicht letzter Wertmaſsstab. Daſs auch höchste Erregungs- und Spannungserlebnisse mit einer Tragödie groſsen Stils sich vereinen lassen, zeigt etwa Hebbels „Judith". Aber selbst da spielen sie nur ein Instrument in dem rauschenden Orchester dramatischer Erlebensfülle; und im Vordergrunde steht das gefühlsmäſsige Erfassen des ungeheuren Geschehens, das wuchtig sich vor uns entrollt; des mächtigen Menschentums, das sich uns offenbart. Und daſs wir so Gewaltiges und Bedeutungsreiches erleben, empfinden wir beseligt als besonderen Wert. Wer nur auf die Erregungsfülle achtet, die Funktionsfreuden zeitigt, faſst das ganze Problem zu äuſserlich quantitativ und vergiſst, daſs gerade hier die Qualität entscheidet. Gibt es doch auch eine Art „klassischer Ruhe", der jeder heftigere Erregungswert abgeht, der aber trotzdem die Weihe hoher Schönheit eignet.

Geht man aber allen Ernstes daran — und auch diese Lehre hat ihre Vertreter — den ganzen ästhetischen Genuſs beim Aufnehmen des Tragischen in die Funktionslust zu verlegen, so mache man sich doch klar, daſs diese Freuden die Glanznummern der Spezialitätenbühnen auch bieten. Wenn etwa ein Springer sich anschickt, hoch vom Plafond des Theaters herab den Sprung zu wagen in die schwindelnde Tiefe, und die Musik plötzlich schweigt, dann stockt der Atem des Publikums und alles sitzt gespannt in höchster Erregung. Und glückt der Sprung, löſt sich die banggenuſsvolle Erwartung in einem orkanartigen Beifallssturm. Wer kann behaupten, daſs hierbei die Flut der Funktionslust weniger hoch wogt als beim Anhören der Dramen, die wir als Meisterwerke zu bewundern gewohnt sind? Allerdings ein Einwand könnte erhoben werden: hinsichtlich der Erregungswerte bestehen individuell verschiedene Dispositionen. Bei dem einen genügt die Gefährlichkeit eines

auf, ihn beleidigt die aufdringliche Technik, die alle Effekte vergröbert und dick unterstreicht, ihn peinigen die psychologischen Unwahrscheinlichkeiten der Handlung und die Primitivität des ganzen Aufbaues usw. Bei ihm versagen also wesentlich die erregenden Momente, und selbst wenn er ihnen unterliegt, verwandelt der nächste kritische Augenblick den Affektgenuſs in Ärger.

Sprunges zur Entfesselung von Funktionslust; der andere bedarf
eines gleichsam weit komplizierteren Reizes, wie ihn z. B. die
Tragödie darstellt, um in diesen Zustand zu gelangen. Aber
der Enderfolg ist trotz Verschiedenheit der Mittel der gleiche:
Lust durch Erregung. Einiges scheint mir. da richtig: zuzugeben
ist die behauptete, individuelle Verschiedenheit. Sicherlich besteht
auf diesem Gebiete einesteils eine Art „Blasiertheit", die nur
auf das Sonderbarste, Gefährlichste, Krasseste mit Erregung
reagiert,[1]) andernteils ein gewisser Feinsinn, den das Rohe und
Brutale anwidert, und dem nur Reize höherer Ordnung — wenn
ich mich so ausdrücken darf — eine lustvolle Erregung bereiten.
Aber trotzdem kann nur hochgradige psychologische Kurzsichtig-
keit von einem „gleichen Erfolge" sprechen. Er kann zwar
unter Umständen gleich sein, wenn etwa jemand eine Tragödie
lediglich funktionell genießt; aber da bemerken wir eben sofort,
daß dies ein gänzlich unangemessener Zustand ist, und dem in
Rede stehenden Erleben gerade die wichtigsten und wertvollsten
Besonderheiten mangeln: nicht nur die ganze Lust an Technik
und Form, worauf ich aber an dieser Stelle weniger Wert lege,
als insbesondere die gefühlsmäßige Aufnahme des Gehaltes: des
Menschentums, das in Nacktheit durch den Handlungskampf vor
uns sich enthüllt. Man kann das Gretchendrama in Goethes
Faust wie einen spannenden Kolportageroman genießen; aber
genießt man dann in der Tat diese herrliche Liebestragödie?
Ich denke, da bedarf es keiner weiteren Worte.

So müssen wir zunächst ein negatives Ergebnis feststellen:
Ebenso wie das einseitige Hinarbeiten auf Funktionslust ästhetisch
schädigt, so kann auch rein funktionelles Genießen ganz aus
dem Bereich ästhetischen Aufnehmens hinausführen. Auch außer-
halb ästhetischen Verhaltens begegnen wir den Funktionsfreuden;
ihr mehr oder minder kann keineswegs ein ästhetisches Wert-
maß bedeuten, ja nicht einmal die Gewähr für irgendeine
ästhetische Erlebensweise bieten. Aber daraus folgt noch keines-
wegs die ästhetische Bedeutungslosigkeit der Funktionslust: Wir
treffen z. B. unzählige Gefühle an außerhalb ästhetischer Zu-

[1]) Hier liegt auch der Grund für die häufige Wahl perverser, wider-
natürlicher usw. Motive; sie sind eben heftige Erregungsmittel, auch ganz
abgesehen von jeder sexuellen Reizung; doch wäre es natürlich eine voreilige
Verallgemeinerung, diese Ursache für alle Fälle geltend machen zu wollen.

stände. Deswegen dürfen wir noch lange nicht schliefsen; also sind sie ästhetisch gleichgiltig. Uns erwächst demnach die Aufgabe: die Rolle der Funktionslust im Spiel des ästhetischen Erlebens zu bestimmen; und zwar geht uns jetzt vor allem der engere Bezirk des dramatischen, insbesondere tragischen Aufnehmens an.

§ 12. Nach all den Ausführungen dieses ganzen Abschnitts kann uns wohl folgende Tatsache als feststehend erscheinen: Im tragischen Erleben begegnen wir Lustgefühlen, die durchaus nicht aufzufassen sind, als unmittelbar bewirkt durch den dargebotenen Gehalt, aber auch keineswegs Teilnahmsgefühle darstellen; ebensowenig lassen sie sich etwa der Klasse der an Form und Technik anknüpfenden Gefühle einreihen. Sie bilden eben eine besondere Art, die sich auch als solche unserem Bewufstsein aufdrängt: Lustgefühle am Psychisch-Tätigsein, an den lebhaften Erregungszuständen, in die uns das Drama versetzt. Als solche sind sie auch fast allen Ästhetikern des Dramas bekannt; strittig ist eigentlich nur ihre ästhetische Einschätzung.

So schreibt z. B. Nicolai unter dem Einflufs Dubosscher Lehren an Lessing (Brief vom 31. August 1756): „Ich setze also den Zweck des Trauerspieles in die Erregung der Leidenschaften und sage: das beste Trauerspiel ist das, welches die Leidenschaften am heftigsten erregt, nicht das, welches geschickt ist, die Leidenschaften zu reinigen!“ Diese Auffassung haben wir bereits abgelehnt; aber sie ist durchaus nicht als abgetan zu betrachten. Wenn sie auch heute in dieser naiven Form wohl nicht auftritt; ähnliche Gedankengänge sind keineswegs selten aufzufinden; so z. B. bei Willi Warstat[1]) und vor allem bei Wilhelm Wätzold,[2]) der uns als Beispiel dienen soll: „Die Aufführung eines Dramas stellt sich dar als eine Folge seelischer Erlebnisse, die durch ihre formalen Verhältnisse, durch die blofse Art ihres Ablaufes, uns den charakteristischen Genufs eines dramatischen Kunstwerkes verschaffen. Der Inhalt der übermittelten Vorstellungen mag tragischer oder nichttragischer

[1]) W. Warstat, Das Tragische; Archiv für die gesamte Psychologie, XIII, S. 1—70.
[2]) W. Wätzold, Kleists dramatischer Stil; Zeitschrift für Ästhetik und allgem. Kunstw., II, S. 46—69.

Natur sein, zum Drama wird die Bühnendichtung nur durch die
bewegte Entwicklung eines Themas, durch den Rhytmus, der
sie durchwaltet usw." „Wir werden zwischen Erregung und
Beruhigung, Verlangsamung und Beschleunigung, Spannung und
Lösung hin und hergetrieben und empfinden diese Regelung
unseres Gefühlsverlaufes als eigenartigen Genuſs." Der letzte
Satz erscheint mir unzweifelhaft richtig und dünkt mich eine
glückliche Beschreibung einer Seite tragischen Erlebens, aber
eben nur einer Seite. Die formale Fassung reicht nicht hin,
wenn wir dem echt dramatischen Gehalt gerecht werden wollen.
In der Art mag man vielleicht ein „musikalisches Thema mit
Variationen" genieſsen oder eine Bachsche Fuge, obgleich auch
da an die formalen Reize und gehaltlichen Spuren eigentlich
nicht vergessen werden darf, keineswegs erschöpft sich aber
darin die Aufnahme des Dramas, das in seiner kampfbewegten
Handlung gesteigertes Menschentum entrollt. Und das Was
dieses Erlebens ist keineswegs gleichgiltig und nur Vermittler
des Wie der Erlebensweise, sondern eben in dem Was ruht mit
der Zweck und das Ziel.

Ähnlichen Bedenken unterliegt die ganz eigentümliche
Tragödienauffassung Edith Kalischers,[1]) der es „natürlich völlig
gleichgiltig" erscheint, „ob die durch die Kunst dargestellten
Seelenbewegungen der Lust- oder Unlustskala angehören. Im
allgemeinen werden Vorstellungen mit starkem Gefühlston und
intensive Gefühle überhaupt, abgesehen von ihrer menschlichen
Bedeutung, bevorzugt; sie werden, da sie im Bewuſstsein
eine ausgezeichnete Stelle einnehmen, leichter reproduziert. Daſs
daher auch das Tragische als Gegenstand der künstlerischen
Darstellung eine Rolle spielt, ist so selbstverständlich, daſs statt
der Frage, wie es dazu kommt, eher die Frage am Platze wäre,
wenn es etwa ausgeschlossen wäre. Ästhetische Freude ist von
der Lust oder Unlust, welche die reproduzierten Vorstellungen
erregen, unabhängig, weil sie nur auf dem Verhältnis der sinn-
lichen Eindrücke zu diesen Vorstellungen beruht." Hierbei ist
natürlich auch die Funktionslust aus dem Rahmen ästhetischer
Freude ausgeschaltet, aber mit ihr eigentlich auch alles andere,
dem wir ästhetische Bedeutung zuzusprechen gewohnt sind. Und

[1]) Edith Kalischer, Analyse der ästhetischen Kontemplation; Zeitschrift
für Psychologie und Physiologie der Sinnesorgane, 1902, 28, S. 199—252.

es bleibt lediglich das Verhältnis der Sinneseindrücke zur Summe der Reproduktionen. Vermag aber nicht auch ein recht mifsfälliger Eindruck eine grofse Anzahl von Reproduktionen hervorzurufen, die in sich recht unangenehm sein können? Und über all dies soll uns die Freude an diesem „Verhältnis" hinweghelfen? Doch statt aller weiterer Worte: wie entsetzlich ärmlich wäre alles ästhetische Geniefsen, wenn es nichts anderes bieten würde! Dann wären doch Aussprüche wie: „die Kunst stellt einen hohen Kulturwert dar" geradezu Hohn!

Rein formal wird man das vielgestaltige Wesen der Kunst nie erschöpfen. Und auch sonst mufs man sich hüten den unendlichen Reichtum von Möglichkeiten, welche die Kunst darbietet, in ein strenges, starres Schema pressen zu wollen. Zwei Hauptgattungen der Wirkung wird man wohl stets unterscheiden müssen; und beide haben ihr volles Recht, denn in beiden und durch beide kann echt künstlerisches Leben zum Ausdruck gelangen. Ich weise hier auf den Unterschied der Renaissance zum Barock hin, wie Heinrich Wölfflin ihn schildert:[1] „Die Renaissance ist die Kunst des schönen, ruhigen Seins. Sie bietet uns jene befreiende Schönheit, die wir als ein allgemeines Wohlgefühl und gleichmäfsige Steigerung unserer Lebenskraft empfinden".[2] „Der Barock beabsichtigt eine andere Wirkung. Er will packen mit der Gewalt des Affekts, unmittelbar überwältigend. Was er gibt, ist nicht gleichmäfsige Belebung, sondern Aufregung, Ekstase, Berauschung". Der tiefgreifende Unterschied ist nicht dadurch zu erklären, dafs im letzteren Falle die Funktionslust herrsche, während sie im ersteren fehle. Nein, sie mangelt keineswegs: aber wo ein volles, reiches Erleben in allseitiger, ruhiger Harmonie abströmt, da haben auch die Funktionsfreuden, die es begleiten, etwas von diesem Charakter an sich; sie geben die Grundstimmung allgemeinen Wohlgefühls und gleichmäfsiger Lebenssteigerung. Wo aber

[1] Heinrich Wölfflin, Renaissance und Barock; München 1908, 3. Aufl., S. 22 ff. — Ein ähnlicher Gedanke bei Karl Groos, Der ästhetische Genufs, Giefsen, 1902, S. 19, 38 ff.

[2] Ganz dieser Charakteristik entsprechend ist die Definition der Schönheit von Leon Batista Alberti (1404—1472), die mir für das Verständnis der Renaissance nicht unwichtig erscheint: „Die Schönheit ist ein gewisser Zusammenklang, die Harmonie der einzelnen Teile und Glieder, so dafs ohne Schaden nichts hinzugefügt, nichts hinweggenommen werden kann".

Aufregung herrscht, Ekstase, Bewunderung, wilde Bewegung, da drängt sich die Funktionslust vor; und wir umfassen genießend die Heftigkeit unseres eigenen Erlebens. Aber trotzdem muß auch dabei Funktionslust nicht die Hauptsache sein; denn das Leben, das da auf uns einstürmt, kann ja in seiner Heftigkeit in sich wertvoll, bedeutend sein und nicht erst durch den Grad der Erregung Wert und Bedeutung erlangen. Welch ungeheure Offenbarung ringender und kämpfender, sich aufzwängender und niedergezwungener Kräfte spricht aus manchem Barockbau! Von welch überströmendem Lebensreichtum ist er erfüllt! Und diese überschäumende Kraft und Stärke reißt uns hin; und wenn durch den Sturm unseres Erlebens zum Klingen gebracht die Glocken der Funktionsfreuden laut tönen, so liegt doch in dem Sturm selbst schon ästhetischer Wert, und vor allem in der bedeutenden Welt von Vorstellungsbildern, die diesen Sturm entfesselt.

Groos[1]) meint, wir dürfen die Freude am Erlebnis überhaupt als allgemeine Grundlage des ästhetischen Vergnügens voraussetzen. Sicherlich erblüht ästhetischer Genuß lediglich auf psychischem Boden und ist in allen Fällen durch ein Erleben verursacht, also streng genommen immer „Erlebens-lust". Aber wir dürfen nicht vergessen, daß hinter dieser scheinbaren Einheitlichkeit recht verschiedenes sich birgt. Es ist natürlich etwas ganz anderes die Schicksale eines Helden in sich genießend nachzuerleben und sie gefühlsmäßig zu erfassen, und diesen ganzen psychischen Zustand als seelische Betätigungsweise wieder lustvoll zu empfinden. Und nur letzteres bezeichnen wir im engeren Sinne als Erlebenslust: Funktionslust.

Aus dem Rahmen rein ästhetischen Genießens könnte man natürlich die Funktionsfreuden ausschalten,[2]) im Gesamtbilde des ästhetischen Verhaltens muß man mit ihnen rechnen, da sie sich immer einstellen, sobald das psychisch Tätigsein eine gewisse Fülle erreicht. Dies ist nun im dramatischen Aufnehmen stets der Fall, wenn es sich nicht gerade um ein überaus langweiliges Werk handelt, das uns nicht fesselt und anregt. Sonst aber — in normalen Fällen — wird ein großer Reichtum psychischer Tätigkeitsfülle entfesselt: vor uns entwickelt sich ein gewaltiges

[1]) Groos, a. a. O., S. 16.
[2]) Ob dies unbedingt nötig, kommt hier nicht in Frage.

Geschehen. Wir nehmen es vorstellungsmäſsig auf, unsere Auf-
merksamkeit spannt sich; auch zahlreiche Urteile treten auf,
nur fehlt ihnen der Charakter und die Wirksamkeit voller
Überzeugungen;[1]) und dann entfaltet sich die reiche Welt des
Gefühls; mit ihr begleiten wir das Geschehen, mit ihr nehmen
wir an ihm Teil. Und der rasche Gang der dramatischen
Handlung sorgt für eine rasche Ablaufsfolge all dieser psychischen
Erscheinungen, von denen manche untertauchen, andere wieder
neu sich zugesellen usw. Also für einen Boden, dem Funktions-
freuden entkeimen, ist gesorgt. Diese Erlebnisweisen ohne
Funktionslust sind überhaupt unmöglich. Wäre sie also ein ab-
soluter Feind ästhetischen Erlebens, müſste das Drama ganz anders
werden, viel kälter, viel weniger einwirkend auf den ganzen
Menschen, gleichsam abstrakter, oder vorwiegend formale und
technische Reize bietend. Wir brauchen uns nur ein wenig das
Bild eines solchen Dramas auszumalen,[2]) um einzusehen, daſs
wir damit gar nichts gewinnen, wohl aber sehr vieles verlieren
würden. Wir können demnach der Funktionslust nicht entraten!

Wir wissen, daſs sie ästhetisch schädigen kann, wo lediglich
auf ihre Erregung gearbeitet wird; schädigt aber nicht etwa
auch der Gehalt, der so einseitig sich vordrängt, daſs er nicht
restlos zur Gestaltung gelangt ist? Verstimmen nicht auch
formale und technische Reize, wenn sie Mittel virtuosistischer
Bravour sind, geschickter Mache? Die Tatsache, daſs die
Funktionslust im Übermaſs angewandt ästhetische Schwächen
nach sich zieht, kommt auch den Faktoren zu, deren ästhetische
Würde unangezweifelt dasteht. Das Kunstwerk ist eben eine
geschlossene, harmonische Welt in sich, in der alle Teile sich
zur Einheit runden. Und wo ein Teil auf Kosten der anderen
vortritt, ist die Harmonie gestört, welcher Teil dies auch immer
sei. Einen sicherlich groſsen Vorteil hat der Teil, den wir als
„Funktionslust"[3]) bezeichnen: er führt stets Lust zu, bereichert

[1]) A. Marty, Untersuchungen zur Grundlegung der allgemeinen Grammatik
und Sprachphilosophie, Halle 1908; I, S. 263 ff., 476; vgl. auch meine aus-
führliche Besprechung dieses Werkes in der Zeitschrift für Ästhetik und
allgem. Kunstw., IV, 2.

[2]) Es ergibt sich etwa das kalte, langweilige Epigonendrama nach
klassischem Rezept.

[3]) Allerdings gibt es auch Funktionsunlust; wenn etwa eine Szene
schleppt, werden wir ungeduldig und unwillig. Der Fluſs unserer psychischen

das Lustquantum; und indem er so unsere Stimmung genufs-
froher gestaltet, steigert er unser Hingegebensein an das Kunst-
werk. Und dann arbeitet die Funktionslust mit den anderen
erhebenden Momenten dem Schmerzlichen des Stoffes oder Ge-
haltes entgegen; ihr Schwung trägt uns über manches hinweg,
bei dem wir sonst verweilend allzusehr in Unlust sinken würden.
In diesen Fällen ist sie unmittelbares ästhetisches Hilfsmittel,
mit dem der Künstler rechnen kann, so wie er jede andere
ästhetische Wirkungsbedingung seinen Absichten dienstbar macht.

Manche werden den Funktionsfreuden noch eine viel
höhere Aufgabe zumessen: sie allein sollen den tragischen Aus-
klang mit einem Schimmer von Lust verklären. Ich habe bereits
meine optimistische Tragödienauffassung dargelegt und glaube
daher nicht, dafs die Tragödie grofsen Stils nur in Schmerz,
Verzweiflung, Not und Tod endet, sondern dafs stets als Gegen-
gewicht das grandiose Bild starken, stolzen Menschentums sich
erhebt, das innerlich siegreich, jedenfalls nicht innerlich ver-
nichtet sich darstellt. Und nichts kann uns „Leben" in dieser
höchsten Form enthüllen, in dieser reinsten Nacktheit, als der
schärfste Kampf, aus dessen Rachen Untergang und Tod drohen.
Also nicht allein die Funktionsfreuden werfen Licht in die
Nacht des tragischen Ausganges, sondern ihn überstrahlt die
Sonne starken, stolzen Lebens. Und dies klingt durch alles
Leid freudig in uns nach. Stützend greift da allerdings die
Funktionslust mit ein: sie steigert unser Lebensgefühl, das
freudige Bewufstsein seelischer Tätigkeitsfülle.[1]

Wie Funken glühen die Funktionsfreuden, uns innerlich
erwärmend lassen sie uns selbst fühlen, unsere im ästhetischen
Aufnehmen gesteigerten Lebenskräfte, unseren Reichtum psy-

Tätigkeit ist gehemmt, er kann nicht abströmen, und als Folge ergibt sich
eben Funktionsunlust. Auch kann die Heftigkeit seelischen Tätigseins eine
solche Höhe erreichen, dafs sie qualvoll empfunden wird, ähnlich wie ganz
angenehme Sinnesqualitäten bei allzu intensiver Reizung schmerzvoll und
peinigend wirken.

[1] Selbst Volkelt, der von den Funktionsfreuden in ästhetischem Sinne
nicht sehr hoch denkt, bezeichnet die Lebenssteigerung, die unser Fühlen im
ästhetischen Verhalten erfährt, als eine allgemeine Quelle ästhetischer Lust
(System der Ästhetik, I, S. 352)., und führt die Lust an der Gefühlslebendig-
keit unter den Momenten an, die den tragischen Genufs erklären sollen;
allerdings sieht er in ihr nur einen untergeordneten Bestandteil (Ästhetik
des Tragischen; 1906, 2. Aufl., S. 296 ff.)

chischen Geschehens. Mag man nun dies nicht einordnen in
die Reihe rein ästhetischen Verhaltens, störend ist es nicht und
wertlos keineswegs. Auf diesen Genuſs würden wir nicht gern
verzichten; und ich glaube, wir können es als Glück betrachten,
daſs die Kunst, die uns so viel schenkt, auch diese Wonnen uns
bietet, mit denen der Alltag recht geizt. Mag man die Er-
weckung dieser Tätigkeitsfülle und der sie umspülenden Funktions-
lust nur als eine Nebenwirkung[1]) der Kunst bezeichnen, so
darf man doch ihre Berechtigung nicht abstreiten und ihren
Wert. So können meiner Meinung nach im dramatischen Ver-
halten die Funktionsfreuden unmittelbar und mittelbar den
ästhetischen Genuſs bereichern, wenn wir auch — ganz streng
gefaſst — unter ihm lediglich das gefühlsmäſsige Erfassen einer
wertvollen Vorstellungswelt verstehen.

§ 13. Mit dem Problem der Funktionsfreuden im dra-
matischen Verhalten hängt eng das der Spannung zusammen:
„Über Dicht- und Tonwerke ist ein Netz von Beziehungen aus-
gebreitet, in welchem uns die Spannung weiterführt. Wir ahnen
ungewiſs das Kommende und drängen nach ihm hin, und hier-
durch schlieſsen wir das Einzelne aufs festeste zusammen.“ „Wir
können der Spannung nicht entraten, denn einerseits verkittet
sie die Teile des Ganzen, andererseits hält sie unser Interesse an
den geschilderten Personen wach.“ Mit diesen wenigen Worten
hat Max Dessoir[2]) die ästhetische Bedeutung der Spannung
glücklich charakterisiert, wobei er auch nicht vergiſst, auf die
Gefahr aufmerksam zu machen, die Spannung allein zum Ziel
und Maſsstab zu erheben, obgleich er daran erinnert, daſs „die
Mehrzahl nichts anderes von dem ästhetischen Gegenstand er-
wartet als stoffliche Reizung“. Carl Lange[3]) glaubt geradezu,
von allen Genüssen „auf dem Gebiete der Affekte“ gebe es
keinen, „der so gesucht wäre und absichtlich so viel verwendet

[1]) „Das Spiel der Kunst erreicht, was das Leben in den seltenen
Momenten, in denen wir mit richtigem Takte seine Schönheit preisen,
gewährt: eine Beschäftigung unserer rastlosen Energien, welche lauter Genuſs
ist“. W. Dilthey, Das Erlebnis und die Dichtung; Leipzig 1906, S. 115. Diesen
Genuſs nun bieten in erster Linie die Funktionsfreuden; und ich glaube,
daſs Dilthey mit seiner hohen Einschätzung ganz im Rechte ist.
[2]) Max Dessoir, Ästhetik und allgemeine Kunstwissenschaft; Stuttgart
1906, S. 158 f.
[3]) Carl Lange, Sinnesgenüsse und Kunstgenuſs; Wiesbaden 1903, S. 16.

würde, wie die Spannung". Er erinnert dabei an Spielhäuser
und Rennbahnen, die ja dem Bedürfnis nach den Erregungs-
werten der Spannung entgegenkommen, und findet es natürlich,
daſs man auch mit Hilfe der Literatur versuchte, diesen Zu-
ständen Befriedigung zu schaffen. Er hält sogar das „Zuwege-
bringen dieser Stimmung" für ein „Hauptmittel der meisten
Zweige der Dichtung". „In wie vielen Dramen und Romanen
ist die Spannung nicht das wesentlichste, vielleicht das einzige
Mittel zur Erlangung von Kunstgenuſs!" In zweierlei Hinsicht
scheint mir dies bedenklich: man spricht ja von dem Genuſs,
den Spielhäuser und Rennbahnen bieten, doch auch nicht als von
einem ästhetischen Vergnügen; wenn er nun tatsächlich an-
gesichts von Dramen und Romanen in vielen Fällen den näm-
lichen Charakter zeigt, verdient er ebenfalls nicht den Namen
„Kunstgenuſs", denn nicht das gefühlsmäſsige Erfassen einer
wertvollen Vorstellungswelt steht im Vordergrunde, sondern
eben nur die Erregungslust als solche. Dieser Mangel im ästhe-
tischen Sinne mag nun bald im Hörer oder Leser, bald im Werke
selbst liegen, aber jedenfalls ist es ein Mangel, ein Abirren aus
dem Reich ästhetischer Werte.

Und hier zeigt sich gleich eine tiefgreifende Verwandtschaft
der Funktionslust mit der Spannung. Ohne der psychologischen
Analyse vorgreifen zu wollen, sei doch betont, daſs diejenigen
irren, die Funktionslust und Spannung einfach gleichsetzen;[1]
erstere ist doch das gefühlsmäſsige Erfassen psychischer Tätig-
keitsfülle, während letzterer das Moment des nach Vorwärts-
Drängens die charakteristische Note verleiht. Also von einer
sachlichen Gleichheit wollen wir nicht reden, aber von der
entschiedenen ästhetischen Verwandtschaft: die Funktionsfreuden
begleiten das Aufnehmen des Dramas, und ihre Lustfülle trägt
uns über schmerzliche Szenen hin; in ähnlicher Weise führt uns
die Spannung weiter; beiden eignet also diese eigentümliche
verbindende Bedeutung, und beide haben auch das gemein, daſs
sie das Interesse wachhalten und seinem Erlahmen entgegen-
arbeiten. Ähnliche Beobachtungen mag wohl auch Fr. Th.
Vischer[2] gemacht haben, der glaubt, man könne nicht stark

[1] Manche vollführen diese Gleichsetzung zwar nicht bewuſst, ver-
wechseln aber diese Tatsachen, so daſs durch die Vieldeutigkeit ihrer Begriffe
stets die Verschiedenheit der Bedeutung durchschillert.

[2] Fr. Th. Vischer, Ästhetik, III, 2; 5. Heft, S. 1390.

genug unsern Dichtern zurufen: „was nicht vorwärts drängt und nicht spannt, ist nicht dramatisch!" „Von den zwei Übeln: zu wenig oder zu viel Schlag und Erschütterung ist das letztere das, was nur am Maße sündigt, das erstere am Wesen der Dicht-Art." In der Tat wird ein Werk, das uns nicht fesselt oder ergreift, bald langweilig wirken, und wir werden dann schwer die hingebungsvolle Teilnahme aufbringen, die erforderlich ist, um ihm gerecht zu werden. Irrig aber scheint mir, lediglich einen gleichsam quantitativen Unterschied zwischen dem allseitig harmonischen Drama anzunehmen und jenem, das nur auf „Schlag und Erschütterung" ausgeht. Nicht nur, daß — gegenständlich gesprochen — Bau und Mache dieser Dramen ganz verschieden sich gestalten, besteht doch in psychologischer Hinsicht eine bedeutende Verschiedenheit zwischen dem vielseitigen Reichtum ästhetischen Erlebens und der einseitigen Erregungslust; vor allem sind die inneren Betonungsakzente gleichsam ganz verrückt in diesen Fällen. Natürlich gibt es Zwischenstufen, welche zwischen den Extremen vermitteln und von einem zum anderen leiten, aber Rot und Gelb z. B. unterscheiden sich ebenfalls nicht quantitativ, sondern qualitativ — der Art nach —, obgleich auch da ein Übergang durch Nuancen möglich ist.

Entspricht nun der ästhetischen Bedeutungsverwandtschaft der Funktionsfreuden mit der Spannung auch ein psychologischer Zusammenhang? Den Kern des Zustandes der Spannung bildet stets ein Begehren, „ein Verlangen, das mehr oder minder intensiv darauf gerichtet ist, den weiteren Verlauf der Erzählung zu wissen".[1] Und ähnlich kennzeichnet Karl Büchler,[2] der allerdings dann zu einer mehr dynamischen Auffassung abschwenkt, die „Spannung als ein Mittelding von Erwartung und Zweifel, Wunsch und Furcht, Ungeduld und Neugier. Aber das

[1] St. Witasek, Grundzüge der allgemeinen Ästhetik, Leipzig 1904, S. 157 ff. Nicht beistimmen kann ich aber Witasek, wenn er dann im folgenden — unter dem Einflusse Meinongs — von Phantasiebegehrungen und Vermutungsannahmen spricht, da ich darin eine irrige Deutung psychischer Tatsachenkomplexe erblicke. Vgl. zur Kritik dieser Lehren: A. Marty, Untersuchungen zur Grundlegung der allgemeinen Grammatik und Sprachphilosophie; Halle 1908, I, S. 244 ff., 325 f., 482 f. usw., und meine Besprechung dieses Buches in der Zeitschrift für Ästhetik und allgemeine Kunstw., IV, 2.

[2] Karl Büchler, Die ästhetische Bedeutung der Spannung; Zeitschrift für Ästhetik und allgemeine Kunstw., III, 2, S. 210. — In dieser gründlichen Arbeit findet der Leser eine reiche Fülle von Literaturangaben.

sind alles schon Vermischungen mit anderen Gefühlskomponenten,
die in dem einfachen Gefühle nicht anzutreffen sind. In der ein-
fachen Form hat sie nur den Charakter des dunkeln Ausdehnens
und Drängens." Und in diesem nach vorwärts drängenden Ver-
langen, das — und dies ist wichtig — das Aufmerken immer
und immer wieder für das Kommende strafft, erblicken auch wir
ein charakteristisches Merkmal des Zustandes, der mit dem Namen
„Spannung" bezeichnet wird.

Es bedarf wohl kaum der Erwähnung, dafs der Zustand
der Spannung, wie wir ihn eben kennzeichneten, etwas durchaus
anderes ist, als die neuerdings viel besprochenen Spannungs-
empfindungen, die aus dem Zusammenwirken von Muskeln und
Sehnen sich ergeben. Hierbei handelt es sich um Sinnesquali-
täten, während in unserem Falle ein Begehren im Vordergrunde
steht, das sich nie und nimmer in Empfindungen auflösen läfst,
sondern Gattungsverschiedenheit aufweist. Wohl können sich
aber in seiner Folge Empfindungen einstellen. Steigert sich die
Spannung, treten die allbekannten Erscheinungen ein, wo der
Atem stockt oder aufgeregt, unregelmäfsig geht, das Blut „er-
starrt" oder der Puls jagt usw. Der allgemeine Erregungs-
zustand wirkt sich eben in dieser psycho-physischen Redundanz
aus, die wieder — rückwirkend — die Aufregungsfülle steigert.
Aber jedenfalls haben wir darin nur Begleiterscheinungen
zu erblicken, die bald mehr, bald weniger deutlich zutage
treten.

Wesentlich anders gestaltet sich die dynamische Auffassung
der Spannung. Ihr neigt sich z. B. Jodl[1]) zu, der Spannungs-
gefühle dort annimmt, „wo ein Verhältnis zwischen dem Ablauf
unserer Bewufstseinsvorgänge und äufseren, sachlichen Vor-
gängen im Gefühl reflektiert wird". Ihre Grundformen sind:
Erwartung, Enttäuschung, Geduld, Ungeduld, Überraschung,
Zweifel. „Die formale Beschaffenheit dieser Gefühle zeigt sich
darin, dafs dieselben von den verschiedensten Inhalten hervor-
gerufen werden können." Der letzte Satz scheint mir unklar
und — soweit ich ihn verstehe — unrichtig. Auch Liebe, Hafs,
Wunsch, Hoffnung, Sehnsucht können im gleichen Sinne an recht
verschiedene Inhalte knüpfen, ohne dafs man darum sie als

[1]) Jodl, Lehrbuch der Psychologie; 3. Aufl., II, S. 367 ff.; 2. Aufl., II,
S. 319 ff.

formale Gefühle bezeichnen müfste. Der Zustand der Erwartung ist dann gegeben, wenn wir das Eintreten eines Ereignisses mit Wahrscheinlichkeit annehmen; der Zweifel hebt an, wenn die Wahrscheinlichkeit nur eine recht geringe ist.[1]) Überraschung tritt ein beim plötzlichen Eintreffen von etwas Unvorgesehenem; Enttäuschung, wenn eine Erwartung nicht befriedigt wird. Also nicht „verschiedenste Inhalte" erwecken diese Gefühle, sondern ganz bestimmte Tatbestände, entsprechend denen wandeln sich auch die betreffenden Gefühle. Geduld und Ungeduld möchte ich überhaupt nicht dieser Klasse einreihen; denn die erscheinen mir minder einfacher Natur zu sein. Ich halte Geduld und Ungeduld für ziemlich komplizierte Phänomene: zur Ungeduld z. B. gehört ein gewisses Unlustgefühl; aber dies genügt nicht; dazu tritt der Wunsch nach dem Eintreffen eines erwarteten Ereignisses, oder das Begehren nach Aufhören eines bestehenden Zustandes. Betrachtet man nun diese psychischen Tatbestände gleichsam von aufsen, zeigen sie stets eine ziemlich gleiche charakteristische „Form": die Geduld die relativ ruhige Gemütslage, die Ungeduld eine gewisse Unruhe, Erregung, Unlust usw. Aber trotzdem sind sie vor allem gegenständlich veranlafst, eben durch das Was des Erlebens, und nicht Gefühle, die mit in erster Linie an das Wie des Erlebens knüpfen; sie sind meiner Meinung nach durchaus keine Funktionsgefühle.

Kann man sie aber etwa als Spannungsgefühle betrachten? Enttäuschung oder Überraschung beenden geradezu die Spannung, sie bedeuten ja die glückliche oder unglückliche Lösung. Und die ruhige Geduld ist eine Feindin der Spannung. Erwartung oder Zweifel, auch Ungeduld vertragen sich allerdings mit dem Zustand der Spannung, aber sie sind doch nicht selbst die Spannung. Wenn ich den Besuch eines gleichgiltigen Bekannten erwarte, bin ich nicht „gespannt", und ebensowenig, wenn ich etwa daran zweifle, dafs ein Wagen in zwei Stunden eine gewisse Strecke zurücklegen kann. Eine gewisse Ungeduld liegt zwar in jeder Spannung, aber sie erschöpft keineswegs ihren Tatbestand. So scheint mir denn Jodls Lehre von den Spannungsgefühlen in jeder Beziehung unhaltbar.

[1]) Manche wollen im Zweifel eine Art Urteil erblicken; er ist aber gerade das Gegenteil: der Mangel eines Urteils, das nicht Urteilen-können, das oft Unlust zeitigt.

Konsequenter ist die Lehre von Lipps,[1]) der das Moment der Spannung „implizite in jeder elementaren Bewegungseinheit" gelegen sieht. Sicherlich ist jede psychische Tätigkeit eine Art geistige Anspannung, aber wir meinen dies nicht, wenn wir von „Spannung" sprechen. Andere wieder verstehen unter Spannung die intensive Steigerung der Empfindungen und Gefühle. Aber eine gesteigerte Empfindung kann Schmerz hervorrufen, ja sie kann das Spannungsgefühl erwecken, daſs doch diese Unlust einmal endet, aber deswegen wird sie nicht zur Spannung, sondern bleibt was sie war, nämlich Empfindung von der oder jener Art.[2])

So verharren wir bei unserer Ansicht, daſs ein Verlangen, ein Vorwärtsdrängen den Kern der Spannung bildet. In diesem Verlangen steckt natürlich ein Körnchen Lust; aber deswegen muſs der Spannungszustand als ganzer noch nicht ein lustvoller sein. Wenn einer gespannt den Ausgang einer Gerichtsverhandlung oder eines Duells erwartet, wo das Schicksal eines Freundes auf dem Spiele steht, ist dies ebensowenig lustvoll, als wenn einer voll ängstlicher Spannung der Stunde entgegensieht, in der eine Operation an ihm vollzogen werden soll. Etwas können wir allerdings von der Lehre annehmen, die das Spannungsgefühl in Beziehung zur Intensität bringt. Auch wo ein Zustand gesetzt ist, dessen charakteristisches Merkmal dieses Vorwärtsdrängen bildet sprechen wir erst von Spannung, wenn eine gewisse Heftigkeit, Stärke des Erlebens erreicht ist. Und deswegen sagen wir beim dramatischen Aufnehmen erst dann, daſs es uns „spannt", wenn unsere Aufregung schon eine gewisse Höhe erklommen hat. Aber nicht jede Intensitätssteigerung führt zu Spannungsgefühlen, sondern nur die bei Zuständen, die eben das charakteristische Merkmal des eigentümlichen Vorwärtsdrängens, Begehrens in sich tragen.

Zwei Arten von Spannung unterscheidet Ottó Ludwig: Spannung aus Neugier und Spannung aus Teilnahme; ich glaube, daſs er damit das Rechte getroffen hat. Nur eine dritte Art möchte ich noch beifügen: nämlich die Spannung aus Erregung.

[1]) Lipps, Ästhetik, I, 1903, S. 322.

[2]) Und ebenso liegt der Fall beim Gefühl; es kann Spannung erwecken, aber es verwandelt sich nicht durch Intensitätssteigerung in Spannung, jedenfalls nicht in dieser Allgemeinheit. Eine Erwartung kann sich zur Spannung steigern, aber ein Haſs doch nicht, oder eine Trauer.

Ich kann z. B. einen Fufsballwettkampf verfolgen ohne Neugierde wie er ausfällt, und ohne Teilnahme für eine Partei. Aber die wechselvollen Lagen des Spieles vermögen zu erregen, und diese Aufregung erzeugt Spannung; Spannung nach weiterer Erlebensfülle, die durch sie allmählich sich löst. Bricht der Kampf vorschnell ab, wäre es überhaupt unmöglich von weiterer Neugier oder Teilnahme zu sprechen, trotzdem kann aber die Spannung weiterbestehen, die auf Erregungszustände drängt. Alle drei Arten Spannung treten nun im dramatischen Verhalten auf und helfen so mit den Zustand wärmster Anteilnahme zu schaffen, mit dem wir die Bühnenvorgänge verfolgen.

Der Unterschied zwischen Spannung und Funktionslust in psychologischer Hinsicht wird demnach darin zu suchen sein, dafs erstere ein Verlangen, Begehren ihrem wesentlichen Bestandteile nach ist, während letztere den Lustton darstellt, der vornehmlich die Form und die Ablaufsweise unseres Erlebens umfängt. Das durch Spannung erhitzte Erleben kann Funktionslust entflammen, und die Ablaufsfülle psychischer Tätigkeit, deren Lustwert funktionell sich kundgibt, vermag Spannung zu gebären; so stehen diese Zustände vielfach im Verhältnis von Grund und Folge, nicht aber in dem der Gleichsetzung. Diese genetische Beziehungsverwandtschaft ist nun die Ursache für die Ähnlichkeit ästhetischer Wirkung, von der wir bereits sprachen. Beide bieten ergiebige ästhetische Hilfsmittel; nur scheint mir die Funktionslust dadurch einen höheren Rang einzunehmen, dafs sie in sich ein bedeutendes Lustquantum unmittelbar zuführt, während die Spannung nur mittelbar in dieser Richtung wirkt.

§ 14.[1]) Dafs uns das Drama eine so reiche Lebensfülle beschert, die wir genufsvoll erfassen, ist auch, ganz abgesehen von aller ästhetischen Bedeutung, ein grofser Gewinn: denn so wird unser Bedürfnis nach psychischer Tätigkeit gestillt und zwar in einer wertvollen Weise. Wer seinem Lebenshunger in anderer, gleichsam niedrigerer Form[2]) nachjagt und die Er-

[1]) Vgl. dazu die Ausführungen in § 4.

[2]) Damit soll durchaus nicht gesagt sein, das ästhetische Aufnehmen sei die einzig wertvolle Form zur Befriedigung unseres psychischen Tätigkeitstriebes. Wem dies im praktischen Leben durch die Aufgaben seiner Stellung beschieden ist, wen das Leben so erfüllt, dafs es in ihm keine ungelösten

regungslust im Hazardspiel kostet, im Anblick fremder Gefahr, auf Spezialitätenbühnen, in Kolportageromanen oder Schauerdramen, gibt sich damit Erlebensweisen hin, die trotz aller Heftigkeit recht ärmlich sind. Und diese Ärmlichkeit bleibt nicht ohne Rückwirkung; wem so dürftige Werte genügen, daſs er keine anderen aufsucht, wird selbst bald innerlich arm. Denn nehmen wir diesen Erlebnisweisen den aufreizenden Stachel der Erregung, bleibt nichts übrig: kein Sinn und keine Bedeutung. Im Ästhetischen aber erhebt sich die gewaltige Würde mächtigen Menschentums auf der einen Seite, und auf der anderen erschlieſst sich die ganze Welt der Freuden, die an Form und Technik des Kunstwerkes knüpfen. Nicht nur kräftig und stark ist dieses Erleben, vielseitig in seiner Fülle und tief in seinem Reichtum, sondern auch zugewandt einem bedeutungsvollen Gehalte, den es erfassend verarbeitet. Hier sind wir wirklich ganz Menschen, denn der ganze Reichtum menschlichen Erlebens durchbraust uns, wie ein jubelnder Sang, der alle Saiten zum Klingen mit sich reiſst. Hier — vom Dichter geführt — durcheilen wir alle Nichtigkeiten und Höhen des Daseins, und ehrfurchtsvoll offenbart sich uns in verschiedenster Form des Lebens Sinn durch Kampf und Untergang, Not und Sieg. Und all die groſsen Mächte des Lebens erstehen vor uns, erfassen uns und entrücken uns der dumpfen Enge der Alltagsluft. Wir schwingen uns mit empor in die weiten Reiche frohen, freien Menschentums; unser Blick wird groſs und weit, er stumpft sich nicht ab für die Fernen und verengt sich nicht auf den kleinen Kreis unserer täglichen Pflichten. Vor der Unerquicklichkeit nüchternen Philistertums bewahrt sicherlich echte Kunstfreude und vor jener Engherzigkeit, die verständnislos verdammt, wo starkes, junges Leben überschäumt und sich nicht an die Pfade hält, die trockene Temparamentlosigkeit ausgetreten hat.

Natürlich sind dies nicht nur Wirkungen der Funktionsfreuden; denn sie kommen ja auch vielen Erlebnisweisen zu, denen solche Weihe und Höhe fehlt; aber — und darauf liegt hier der Nachdruck — sie fehlen nicht diesem Erleben. Wir können uns ihrer Lust hingeben, ohne deswegen in Niederungen

Spannungen übrig läſst, der kann sich nur glücklich schätzen. Aber im allgemeinen wird das Alltagsleben nicht die Mannigfaltigkeit von Möglichkeiten bieten, die ein allseitiges, harmonisches Ausleben ermöglichen, ein Betätigen aller unserer seelischen Tätigkeiten.

zu steigen; sie sind nicht schöne Giftpflanzen, die nur im Sumpfe
blühen. Unser Trieb nach Ausleben und nach der Freude am
Ausleben kann durch das Drama gestillt werden in ungefähr-
licher, ja in höchst wertvoller Weise. Dieser Trieb ist in sich
natürlich kein ästhetisches Verlangen, kein ästhetisches Bedürfnis;
wo es vorherrscht, schädigt es geradezu das ästhetische Auf-
nehmen. Einer mit frischem, gesundem Appetit wird weit mehr
die Vorzüge eines leckeren Mahles genießen können, als einer
der so satt ist, daß ihm das Essen zur Qual wird; der allzu
Hungrige wird aber nur seine Begier stillen, ihm wird die
Quantität mehr als die Qualität bedeuten. Und ähnliches gilt
vom ästhetischen Aufnehmen. Wer mit einem Bedürfnis nach
psychischer Tätigkeit[1]) an das Drama herantritt, wird sich
seinem Genusse weit mehr hingeben, als der Müde, Blasierte,
dem jede Störung aus seiner Ruhe unangenehm ist; wer aber
mit einem wahren Lebenshunger auf ein Drama sich stürzt,
wird seinem Reichtum und seinen Vorzügen nicht gerecht werden;
er wird nur gierig seine Begierde stillen, wie der Verschmachtende
seinen Durst. Auch der genießt nur die Freude an der Stillung
seines Verlangens, nicht aber die Qualität des Trankes. Aber
in richtige Bahnen gelenkt dient eben dieser Trieb nach psy-
chischer Tätigkeit dem Ästhetischen, denn er macht uns genuß-
froher und bewahrt vor der Gefahr der Abstumpfung.

Allerdings kann sich und soll sich dieser ganze Trieb nach
Ausleben, psychisch Tätigsein, nicht nur in ästhetischen Bahnen
bewegen, sondern muß auch zum positiven Eingreifen in das
Reich praktischer Wirklichkeiten führen. Es wäre wahrlich
kein Gewinn ästhetischen Verhaltens, wenn es unseren Sinn
ablenken würde von den realen Fragen des Lebens. Aber eine
richtig angewandte Kunstpflege vermag mit Erfolg dieser Gefahr
zu begegnen und zu verhüten, daß der Segen des Kunstgenusses
die richtigen Wege verlasse und unheilvolle Pfade einschlage.
Nicht alle Kunst „entweichlicht" und „entmannt"; wo starkes,
mächtiges Leben zum Ausdruck gelangt und in uns nachfühlen-
den Wiederhall findet, erwacht geradezu das Verlangen, selbst
auch teil zu nehmen an derartig großem Geschehen. Und wo

[1]) Mit darauf beruht auch die Wirkung der Bayreuther Festspiele, daß
der Besucher gänzlich unermüdet und frisch ins Theater kommt, voll von
Erlebenssehnsucht, während wir sonst meist von des Tages Mühen abgespannt
kein sehr genußfrohes Publikum abgeben.

tatsächlich uns die Kunst mit jenen einschmeichelnden Weisen
kommt, die zu Träumereien laden und zu allzugroſser Empfindsam-
keit hinneigen, dann müssen wir eben anderweitig so gestärkt
sein, daſs wir uns nicht gleich verlieren, und unsere Lebens-
tauglichkeit abnimmt. Es ist ja auch nicht alle Kunst für
unreife Seelen bestimmt, umsomehr da die Jugend von selbst
dazu neigt, stoffliche Reize sehr zu überschätzen. Und dann:
welchem normal Denkenden fällt es überhaupt ein, den Kunst-
genuſs zum einzig ethischen Grundstein, zum Lebensführer zu
wählen! Alles ästhetische Erleben macht ethische Selbstzucht
nicht unnötig; und mag die Kunst noch so viel ethische Neben-
wirkungen günstiger und ungünstiger Art zeitigen; dies ist
sicher nicht der Grund begeisterter Kunstfreude, sondern sie
selbst ist sich letzter Zweck. „Erziehung durch die Kunst",
dieses moderne Schlagwort darf nicht so miſsverstanden werden,
als ob Kunstgenuſs den Haupterziehungsfaktor bilden würde.
Wir suchen durch Kunst Kunstgenuſs zu erziehen und damit
edle Freuden zu erschlieſsen, deren sonnender Schein das
Dunkel des Lebens erwärmen mag. Und richtig betriebene
Kunstpflege mag auch gewisse günstige ethische Anlagen schaffen
oder diese fördern, aber durch Genuſs allein — welcher Art er
auch immer sein mag — wird kein Mensch zum Leben erzogen,
sondern eben nur durch die rauhe Schule der Wirklichkeit.
Wenn von ihr aus ein stählender Hauch ins Jugendleben fällt,
ist es weit heilsamer als wenn dieses in einer ewigen Genuſs-
atmosphäre sich abspielt, die doch einmal durchbrochen wird
von den wilden Stürmen des Tages.

Allerdings ist die Kunst nicht nur leichter, spielerischer
Genuſs, sondern auch ernstes, allerdings freudiges Erfassen
höchster Lebenswerte. Aber dazu gehört bereits eine gewisse
Reife und Lebenseinsicht, sonst bleibt der künstlerische Gehalt
verborgen und der Stoff wirkt mit seiner derben Gewalt; nur
das Geschehen tritt zutage, sein Sinn aber bleibt verhüllt. Wie
weit da im einzelnen überall die Funktionsfreuden mitwirken,
kann nicht abgewogen werden, wohl aber können wir zusammen-
fassend in Kürze folgendes feststellen:

Wo der Kunstgenuſs — der Grund mag im Werk, oder im
Genieſser liegen — seine charakteristische Note von der Funktions-
lust empfängt, also von der Freude an der Erregung, da besteht
die Gefahr, daſs durch Gewöhnung an diese Erlebnisweise ein

wahrer Heiſshunger nach ihr gezüchtet wird, der dann ziemlich wahllos sein Verlangen stillt und immer nur darnach jagt, aus allem und jedem möglichst viel Erregungswerte zu erpressen. Dieses Verhalten mag zu ethischen Mängeln führen, aber es leitet auch ganz aus dem Reiche wahren Kunstgenusses heraus, ist also sicherlich keine Folge echten ästhetischen Erlebens, sondern im Gegenteil eines Zustandes, der kein ästhetischer zu nennen ist. Anderseits aber steigern die Funktionsfreuden das beglückende Lebensgefühl, die Lust am Psychisch-Tätigsein, und damit unsere Fähigkeit, einem möglichst allseitigen und reichen Erleben uns hinzugeben, alle seelischen Höhen und Weiten mitfühlend zu erfassen.

§ 15. Wir sprachen bisher hauptsächlich von der Rolle der Funktionsfreuden im Erleben der Tragödie. Mancherlei Gründe bewogen uns dazu: vor allem die ganze Problementwicklung, die sich von Aristoteles an in dieser Richtung abspielte; und dann auch die systematische Einsicht, daſs gerade auf dem Gebiet der Tragödie im Widerstreit zum oft Schmerzlichen des Inhalts die Funktionslust sich am deutlichsten offenbart. Denn sind schon die ganzen Gegenstands- und Teilnahmsgefühle lustgefärbt, ist es nicht immer leicht, sie von der funktionellen Lust abzutrennen und diese als solche zu bemerken. Haben wir aber diese einmal in ihrem Wesen und in ihren Wirkungsweisen kennen gelernt, finden wir sie auch unschwer auf den anderen Gebieten des Dramas in gleicher Art vor, sodaſs wir alle längeren Auseinandersetzungen uns wohl ersparen dürfen. Daſs im ernsten Schauspiel die Funktionsfreuden eine Rolle spielen, die der bei der Tragödie recht verwandt ist, versteht sich eigentlich von selbst; denn auch da wird ein gewaltiger Kampf vor uns entrollt, dem die Weihe bedeutungsvollen Gehaltes nicht abgeht, nur daſs dann bei der glücklichen Endlösung das funktionelle Lustgefühl nicht der gegenständlichen Schmerzlichkeit entgegenarbeitet, sondern mit den Tönen der Freude, die den rettenden Ausgang begleiten, sich zu einem vollen Akkord des Genusses vereint.[1]

[1] Im übrigen möchte ich nur darauf hinweisen, daſs der Unterschied zwischen Tragödie und ernstem Schauspiel ein recht schwankender ist, wenn wir uns nicht an das äuſserlich stoffliche Moment des glücklichen oder unglücklichen Ausganges halten. Der unglückliche Ausgang kann in Wahr-

Einiger Bemerkungen bedarf es aber über das komische Drama, wobei ich natürlich hier das Wort Drama im weitesten Sinn verwende. Auch da wird uns eine Handlung im Sinne eines Kampfes vorgeführt, in der durch alle Verkehrtheiten hindurch, die das Lustspiel in bunter Folge vor uns aufwirbelt, doch auch irgendwie Menschlich-Bedeutungsvolles zum Ausdruck gelangen muſs, soll nicht das Gefühl seichter Leere uns überkommen. Allerdings gibt es eine Form des niederen Lustspiels, die bewuſst auf jeden gehaltlichen Ballast und jede sorgsame Gestaltung verzichtet, die nur zum „Lachen" reizen will, zu jener stürmischen Heiterkeit, deren Lustwert ihren Endzweck bedeutet. Diese Richtung mündet in die Zirkusspäſse der Clowns und die verschiedenen derb-humoristischen Nummern auf Spezialitätenbühnen, die gewöhnlich als „Zwerchfell - erschütternd" angepriesen werden. So wie das niedere Lustspiel eine genaue Analogie zur Rühr- und Schauertragödie bietet, da beide in ihrer Art nur auf intensive Erregung abzielen, zeigt sich selbst in den letzten Ausläufern dramatischen Erlebens, die eben im Zirkus, Kinematograph oder auf der Spezialitätenbühne zur Darstellung gelangen, noch diese Analogie: die gleiche Absicht gröſstmöglichste Erregung zu verschaffen. Nur wird in dieser Beziehung das Komische immer unterliegen, denn solche überhitzte Spannungen, wie das Ernst-Gefahrvolle, vermag es nicht zu zeitigen. Daſs bei all diesem Dramatischen niederer und niederster Ordnung der Funktionslust mit ein Löwenanteil am Erfolge zukommt, ist dadurch klar, daſs eben überall da die Endabsicht in der Erweckung möglichsten Erregungsgenusses liegt, wobei die Art der Erregung eigentlich in sich weniger in Betracht kommt.

Was nun das Wesen des Komischen anlangt, müssen wir leider eingestehen, daſs es uns weit mehr verhüllt ist, als das des Tragischen; dies mag vielleicht auch darin seinen Grund haben, daſs die Forscher, der höheren Würde des Tragischen

heit einen viel reineren Sieg darstellen und so eine weit befriedigendere Lösung bieten, als das günstige Ende. Mich berührt z. B. das so „heitere" Ende des Hauptmannschen Lustspiels „College Crampton" recht schmerzlich, da mit höchster Wahrscheinlichkeit zu erwarten ist, daſs der Held des Stückes wieder bald in seine Verkommenheit zurücksinkt und so sein eigenes Leben zur Fratze entstellt und das Glück seiner Kinder vernichtet. Eine minder „glückliche" Lösung wäre in diesem Falle weit befriedigender gewesen!

zugewandt, weniger sich um das ihnen geringer erscheinende
Komische bemühten; darauf scheint auch der Umstand hin-
zudeuten, daſs die einschlägige Literatur über das Komische
weit zurücksteht hinter der mächtigen Fülle an Arbeit, die auf
Ermittlung des Tragischen angewandt wurde. Nicht in sich
kann uns hier das Problem des Komischen beschäftigen, sondern
nur in seiner Beziehung zur Funktionslust. Eines steht jeden-
falls fest [1]): auch die komische Handlung mit ihrer lustigen Fülle
von Verwirrungen und Verwicklungen entfacht lebhafte, psy-
chische Tätigkeit; auch da findet ein müheloses Abströmen
seelischen Erlebensreichtums statt; und wo diese Zustände
gegeben sind, meldet sich natürlich die Funktionslust, die sie
fühlend umfaſst und ihr Genuſsquantum steigert. Diese Be-
ziehungen des Komischen zur Funktionslust können uns wohl
nicht mehr überraschen, ja sie erscheinen uns als geradezu
gefordert notwendig. Aber Beziehungen ganz anderer Art
ergeben sich, wenn diejenigen Recht haben, die das Komische
selbst formal fassen und so in unmittelbarste Nähe der Funktions-
lust rücken. Daſs dem nun in Wahrheit so ist, erscheint uns
gar nicht selbstverständlich, vielmehr recht fraglich.

Die ältere Auffassung des Komischen ist vorwiegend gegen-
ständlicher Art; das „harmlos Verkehrte" gab man ihm als
charakteristische Bestimmung und erweiterte sie hier und da
noch durch ein psychologisches Kennzeichen, wie dies etwa
Groos tut, der die positive Grundlage des Komischen immer in
einer „Verkehrtheit" erblickt, „die uns mit einem angenehmen
Gefühl unserer eigenen Überlegenheit erfüllt".[2]) Und Johannes
Volkelt[3]) sieht den Kern des Komischen darin, daſs etwas Be-
deutendseinwollendes vernichtet wird, etwas Anspracherhebendes

[1]) Vgl. Joh. Volkelt, Ästhetik des Tragischen; München 1906, 2. Aufl.,
S. 450 f.: „Das Rührende sowohl wie auch das Komische und Humoristische
haben . . . mit dem Tragischen dies gemeinsam, daſs unser Gemüt eine Auf-
lösung und Erschütterung erfährt".

[2]) Die Betonung des eigenen Überlegenheitsgefühls tritt bei Überhorst
(„Das Komische", I, S. 2 ff.) noch mehr hervor: „Komisch erscheint uns ein
Zeichen einer schlechten Eigenschaft einer anderen Person, wenn uns an uns
selbst keines ebenderselben schlechten Eigenschaft zum Bewuſstsein kommt
und das keine heftigen unangenehmen Gefühle in uns hervorruft".

[3]) J. Volkelt, a. a. O., S. 455. Im zweiten Band seines Systems der
Ästhetik erblickt Volkelt im Komischen ein Umschlagen von Ernst-nehmen in
Nicht-ernstnehmen, wozu das Gefühl spielender Überlegenheit sich beigesellt.

herabsinkt und sich auflöst, wobei aber der Gröfse und dem Untergang der Ernst genommen sein mufs, da anderen Falles tragische Gefühle auftreten würden. Wie dem auch immer sei: sobald man das Komische gegenständlich oder psychologisch inhaltlich fafst, liegen in ihm selbst keinerlei Funktionsfreuden; sie können durch das Komische erregt werden, aber immer handelt es sich dabei um ganz verschiedene Bewufstseinszustände. Und wenn ich persönlich meine Meinung äufsern darf, so geht sie dahin, dafs die Rätsel, die das Problem des Komischen birgt, nur auf dem Wege gelöst werden können, den bereits die ältere Forschung einschlug und dem auch bedeutende moderne Ästhetiker nachgehen, wofür wir ja eben Beispiele erbrachten.

Manche Stellen in der Ästhetik von Theodor Lipps[1]) erwecken den Anschein, als ob auch er jener inhaltlichen Auf-fassung des Komischen beipflichten würde, so wenn er das Komische das „überraschend Kleine" nennt, oder das Gefühl dieser Lust dann entstehen läfst, „wenn die natürliche Bereit-schaft der Seele zur Auffassung eines Gegenstandes überwiegt über den Anspruch, den der Gegenstand seiner Natur zufolge an meine Auffassungstätigkeit stellt". Weit formaler klingt aber schon folgende Stelle: „Die komische Lust ist nicht Freude an dem Gegenstand, den wir als komisch bezeichnen, sondern Freude an der seelischen Bewegung, in welche der Gegenstand hineingezogen erscheint. Sie ist . . . Lustigkeit angesichts der Tatsache, dafs das Objekt ein psychisches Gewicht zu haben scheint und nun doch wiederum nicht hat oder nicht zu haben scheint; Freude an diesem Spiel meiner Auffassungstätigkeit." Wir können nun unmöglich den einzelnen Lipps'schen Lehren über das Problem des Komischen nachgehen, umsomehr da sie hier und da in verschiedene Richtungen weisen, die schwer ver-einbar sind; so wollen wir uns mit der kurzen Charakteristik begnügen, in der Max Dessoir[2]) den Grundzug dieser Darlegungen zusammengefafst hat: „Es würde . . . das spezifische Gefühl der Komik so aufzufassen sein, dafs die seelische Vorbereitung auf

[1]) Lipps, Ästhetik, I, 1903, S. 575 ff.

[2]) Max Dessoir, Ästhetik und allgemeine Kunstwissenschaft, 1906, Stuttgart, S. 218. Eine ausführliche Kritik der Lippsschen Lehre vom Komischen und vom Gesetze der psychischen Stauung in Richard Bärwalds Abhandlung „Zur Psychologie des Komischen"; Zeitschrift für Ästhetik und allgemeine Kunstwissenschaft, II, S. 224—275.

einen starken Eindruck durch das Auftreten eines schwachen
Eindrucks enttäuscht wird, und der Lustcharakter würde sich
daraus erklären, daſs die überschüssige, psychische Kraft, wie
überhaupt jedes Übergewicht an innerer Energie, als lustvoll
empfunden wird. Etwas anders ausgedrückt wäre die komische
Lust eine Lust aus der Überspannung der Aufmerksamkeit".
Auffallend ist hier vor allem die Scheidung des spezifischen
Gefühls des Komischen vom Lustgefühl; letzteres wird geradezu
als Funktionsfreude gekennzeichnet. Nun glaube ich aber, daſs
dem Erleben des Komischen nicht nur diese sekundäre, be-
gleitende Lust eignet,[1]) die bei jedem stärkeren Erleben sich
einstellt und überall wo reicher Überschuſs psychischer Tätig-
keit sich regt, sondern daſs in ihm selbst — also nicht erst in
seiner Folge — ein Lustmoment liegt, das durch den Inhalt
charakteristisch modifiziert ist. Selbst wenn Lipps in allem
Recht hätte; wäre doch nur die allgemeine Beziehung der
Funktionslust zum Erleben des Komischen nachgewiesen, daſs
sie an das starke Psychisch-Tätigsein knüpft, das eben im Er-
fassen des Komischen sich einstellt. Und diese Beziehung gaben
wir gleich einleitend zu, indem wir fanden, daſs sie bei jedem
dramatischen Erleben sich vorfindet, da in all diesen Fällen reiche
und lebhafte Tätigkeit entfacht wird, die eben die Ursache für
funktionelle Freude darstellt. Aber eine innere Beziehung des
Komischen zur Funktionslust hat auch Lipps nicht nachgewiesen,
geschweige denn auch nur einen Bruchteil des Komischen durch
Funktionslust erklärt.[2]) Ja ein solches Beginnen würde schon
vorgängig höchst unwahrscheinlich sein, da gar nicht ein-
zusehen ist, warum auf einmal das Lustgefühl, welches den

[1]) Natürlich ist die Funktionslust an sich durchaus nicht komischer
Art sondern einfach freudiges Erlebensgefühl.

[2]) W. Wundt („Völkerpsychologie", III, 1908, 2. Aufl., S. 535 ff.) meint,
die Komik setze stets den Ernst voraus, denn sie bestehe „in der Umkehrung
eines ernsten Eindrucks in sein Gegenteil und in einer durch diese Auflösung
hervorgebrachten Entlastung des Gemüts". In dieser Allgemeinheit kann ich
dem nicht beistimmen, denn es wäre wahrlich keine komische Welt, in der
das Ernste in sein Gegenteil umschlagen würde. Diese Umwertung der
Werte müſste doch etwas Niederdrückendes, ja Lähmendes an sich haben.
Nur das „harmlos Verkehrte" verträgt sich mit dem Komischen; ernste Ver-
kehrtheiten verleihen ihm aber, gesetzt daſs es sich überhaupt noch behauptet,
einen tragischen Bestandteil. Und die Entlastung des Gemütes mag lustvoll
sein, aber komisch ist nur das Entlastende, nicht das Gefühl der Entlastung.

Reichtum seelischen Erlebens in seinem Ablaufe begleitet, eine
„komische Note" erhalten sollte. Wir werden jedenfalls Funktions-
lust von der Lust am Komischen absondern müssen, wenn wir
nicht Gefahr laufen wollen Verschiedenartiges zu einen und
dadurch zu seiner Verwechslung beizutragen.[1])

* * *

Die Katharsislehre des Aristoteles bildete unseren Aus-
gangspunkt; indem wir nun den verschiedenen Deutungen nach-
gingen, die angestellt wurden um den dunkeln Sinn der
aristotelischen Worte zu erhellen, wurden wir in all die
Fragen eingeführt, die der Kampf um unser Problem gezeitigt.
Da es uns weniger auf historische Einsichten ankam, als auf
systematische Ausbeute, vermochten wir — das Gebotene mit
unserer Erfahrung stets vergleichend und behutsam Kritik
übend — allmählich das Gebiet zu umgrenzen, das wir als das
Reich der Funktionsfreuden bezeichnen können. Weiterhin
suchten wir aufzuweisen, welche Rolle denn die Funktions-
freuden im Gesamteindruck tragischen Genießsens spielen, wobei
sich unsere Frage im Verlauf der Untersuchung erweiterte, bis
sie das ganze Feld dramatischen Erlebens umspannte, Tragik
wie Komik, ernstes Schauspiel und niedere Posse und auch jene
letzten Ausläufer, wie sie Kinematographenaufführungen oder
Spezialitätenbühnen bieten. Uns kam es hierbei vornehmlich
an auf die Ermittlung der ästhetischen Wertigkeit der Funktions-
lust: auf den Nachweis, inwieweit und auf welche Weise sie
das ästhetische Verhalten zu fördern vermag, und wo die Grenzen
liegen, da ihre Wirksamkeit zum Schaden umschlägt, und welcher
Art diese Schädigung ist. Auch die Frage beschäftigte uns, ob
durch die Funktionslust im Aufnehmen der Kunst sich viel-
leicht außerästhetische, aber doch menschlich bedeutungsvolle

[1]) Natürlich finden sich im Aufnehmen des musikalischen Dramas
in ähnlicher Weise Funktionsfreuden, als in dem Erleben des dichterischen
Bühnenwerkes; ja die Funktionslust steigert sich noch, da die Musik unsere
Erlebensfülle bereichert, die Erregung schürt und die ganze psychische Ab-
laufsweise rhythmisch ordnet, so daß Hemmungen oder Störungen schwerer
auftreten. Und Änliches gilt auch von reiner Musik. Hier sind manche gar
leicht geneigt, den ganzen Lustertrag den Funktionsfreuden zuzuschreiben;
sie vergessen aber, daß auch da Sach- und Anteilsgefühle in Betracht
kommen, sowie die spezifisch „musikalische Lust", die an die formale Ge-
staltung des Tonwerkes knüpft, und dann auch das rein sinnliche Vergnügen.

Wirkungen ergeben; ebenso wie jene, ob irgendwelche innere Beziehungen der Funktionslust zu Erlebenszuständen bestehen, die oft zu ihr in nahe Verwandtschaft gebracht werden (Spannung, Komik usw.).

Daſs die monographische Behandlung des Problems, das nur einen Teil eines gröſseren, umfassenderen Ganzen bildet, notwendig — soll sie den Anspruch auf Gründlichkeit erheben können — auch auf Nachbargebiete übergreift, ist wohl selbstverständlich, da ja das Einzelne erst durch Einordnung in die Gesamtheit Wert und Bedeutung gewinnt, und diese wieder uns klarer und faſslicher wird, wenn wir die Teile erkennen, die zu ihrem stolzen Baue sich zusammenschlieſsen.

Der folgende zweite Teil soll nun die weiteren Fragen, die an die Funktionsfreuden im ästhetischen Verhalten knüpfen, behandeln und so die Aufgaben beenden, die wir uns in dieser Abhandlung gestellt haben!

Zweiter Teil.

Der erste Teil unserer Untersuchung, die von der aristotelischen Katharsistheorie ihren Ausgangspunkt nahm, bot eine Behandlung der Frage der Funktionsfreuden im dramatischen Erleben. Nachdem wir Art, Weise und Wirksamkeit der Fnnktionslust wenigstens auf einem Gebiete ästhetischen Verhaltens genauer kennen gelernt haben, wollen wir nun unser Forschungsfeld weiter ausdehnen und tiefer einzudringen trachten in das Wesen der Funktionsfreuden, der Erlebensgefühle, die unser psychisch Tätigsein begleiten. Dazu soll uns die allmähliche Entwicklung des Problems selbst die Wege weisen; nur können wir natürlich nicht jeder Krümmung nachgehen, die der Pfad nimmt, sondern lediglich auf den Hauptstationen wollen wir uns länger aufhalten, an den Wendepunkten, die unsere Frage wesentlich bereicherten und ihr neue Bahnen wiesen.

Zweiter Abschnitt.

I.

§ 1. Im Jahre 1719 erschienen die „Réflexions critiques sur la poésie, la peinture et la musique"[1] von Dubos. Er erwarb sich mit diesem Werke das grofse Verdienst, die ganze Frage der Funktionsfreuden in neue Bahnen gelenkt zu haben. Wie es ziemlich häufig in der Geschichte der Forschung vor-

[1] Der Erfolg dieses Werkes war so grofs, dafs im Jahre 1755 bereits die sechste Auflage erschien und einige Übersetzungen veranstaltet wurden;

kommt, dafs ein Gelehrter durch Uberschätzung seiner Entdeckung diese auf allen nur möglichen Gebieten anzuwenden sucht und so selbst ihren Wert schmälert, erging es auch Dubos: ihm wurde die Funktionslust zum ästhetischen Zentralproblem. Diese — wissenschaftlich keineswegs gerechtfertigte — Einseitigkeit zeitigte die günstige Folge, dafs die allgemeine Aufmerksamkeit den Fragen sich zuwandte, die mit solcher Energie in den Vordergrund gestellt wurden. Ich lasse nun im folgenden eine kurze Darstellung dieser interessanten Lehre[1]) folgen, die von weittragendstem Einflusse für die Entwicklung der Ästhetik wurde.

„Unsere Seele hat ihre Bedürfnisse so gut als unser Körper, und die Notwendigkeit, die Seele zu beschäftigen, ist eine der gröfsten bey den Menschen. Die lange Weile, die der Untätigkeit unsrer Seele sogleich nachfolget, ist für den Menschen ein so schmerzhaftes Übel, dafs derselbe öfters die mühsamsten und beschwerlichsten Arbeiten unternimmt, sich nur der Foltern dieses Übels zu überheben." Das Bedürfnis nach geistigem Ausleben ist eine der stärksten, menschlichen Begierden. Aber nicht nur die Befriedigung dieser Begierde wird freudig empfunden, sondern die seelische Tätigkeit selbst weckt als starke Regung des Gemüts Lust.[2]) „Da die wirklichen und wahrhaften Leidenschaften, welche der Seele die lebhaftesten Empfindungen verschaffen, ... unangenehme Abwechslungen haben, weil auf die

so z. B. zwei deutsche Ausgaben: 1750 zu Kopenhagen und 1768 zu Breslau. Ich zitiere im folgenden die Kopenhagner dreibändige deutsche Ausgabe aus den Jahren 1760—1762, deren genauer Titel lautet: „Kritische Betrachtungen über die Poesie und Mahlerey", I, S. 6, 14, 25, 50 ff., 60, 120.

[1]) Eine ausführliche Untersuchung bei H. V. Stein, Die Entstehung der neueren Ästhetik, Stuttgart 1886, S. 230 ff.

[2]) Die Folgerichtigkeit, mit der Dubos seine Lehren entwickelt, zeigt sich recht gut in folgendem Beispiel: „Je gefährlicher die Wendungen sind, die ein verwegener Luftspringer auf dem Seile macht, desto aufmerksamer wird der grofse Haufe der Zuschauer. Wenn er einen Sprung zwischen zween Degen tut, die ihn durchbohren müfsten, sobald sich sein Körper in der Hitze der Bewegung nur um einen Punkt von der Linie entfernte, die er beschreiben soll; dann wird er zu einem würdigen Gegenstande unserer ganzen Neubegierde. Man setze zween Stäbe an die Stelle der Degen; man lasse ihn sein Seil, zween Fufs hoch von der Erde, über eine Wiese ziehen: Vergebens wird er nun eben die Sprünge, eben die Wendungen machen, die er vorher machte; man wird es nicht der Mühe wert achten, auf ihn zu sehen, die Aufmerksamkeit des Zuschauers wird sich mit der Gefahr verlieren".

glücklichen Augenblicke, zu deren Genuſs sie uns verhelfen,
ganze traurige Tage folgen: könnte da die Kunst nicht Mittel
erfinden die schlimmen Folgen, welche die meisten Leidenschaften
mit sich führen, von dem, was sie angenehmes haben, abzusondern?
Könnte sie nicht Gegenstände hervorbringen, welche künstliche
Leidenschaften in uns erregten, die fähig wären, uns in dem
Augenblicke, da wir sie fühlen, zu beschäftigen, und unfähig,
uns in der Folge wirkliche Schmerzen und Leiden zu verursachen.“
Diese unschädlichen Leidenschaften, die nur Lust bereiten, ohne
irgendwelche Unannehmlichkeiten nach sich zu ziehen, schenken
uns die Künstler, indem sie „Nachahmungen solcher Gegenstände
darstellen, welche fähig sind, wahrhafte Leidenschaften zu er-
wecken“, da die Nachahmung allemal weit schwächer wirkt als
der Gegenstand der Nachahmung. Aber eine Nachahmung kann
uns nicht erregen und ergreifen, wenn ihr Vorbild uns in
Wirklichkeit nicht rühren würde. Aus diesen Erwägungen
heraus entwickelt Dubos die Forderung des „rührenden Stoffes“. [1]
„Die Nachahmungen, welche die Poesie von der Natur macht,
rühren uns nur nach dem Maſse des Eindrucks, den die nach-
geahmte Sache auf uns machen würde, wenn wir sie wirklich
sähen.“ „Wenn man erwägt, daſs die Tragödie einen groſsen
Teil der Menschen mehr in Affekt setzt, und mehr beschäftigt,
als die Komödie: so kann man nicht mehr daran zweifeln, daſs
uns Nachahmungen nur nach dem Maſs des Eindrucks interessieren,
welchen der nachgeahmte Gegenstand selbst auf uns gemacht
haben würde.“

[1] Ganz konsequent lehnt daher Dubos die reine Landschaftsmalerei
ab: „Die schönste Landschaft . . . rührt uns nicht stärker, als der Anblick
von einem Strich Landes voll rauher oder anmutiger Gegenden tun würde:
es findet sich an einem solchen Gemälde nichts, das uns . . . unterhält; und
gleichwie es uns gänzlich unberührt läſst, so zieht es auch unsere Auf-
merksamkeit nicht lange an sich. Kluge Mahler haben diese Wahrheit so
wohl eingesehen, so wohl empfunden, daſs sie selten eine Landschaft öde und
ohne Figuren gemacht haben.“ Aus dem gleichen Grunde weist Dubos Dar-
stellungen von Fruchtstücken oder Tieren zurück: „Wenn wir Gemälde von
dieser Gattung . . . sehr genau betrachten, so ist unsre vornehmste Auf-
merksamkeit nicht auf den nachgeahmten Gegenstand, sondern vielmehr auf
die Kunst des Nachahmers gerichtet. Nicht sowohl der Vorwurf, als die
Geschicklichkeit des Künstlers heftet unsre Blicke an sich; man schenkt der
in dem Gemälde nachgeahmten Sache selbst nicht mehr Aufmerksamkeit, als
man ihr in der Natur schenkt“.

Den Grundzug dieser Ästhetik bildet die Alleinherrschaft, die hier den Funktionsfreuden — denn um nichts anderes handelt es sich da — zugestanden wird. Die ganze Kunst wird nur zu einem Mittel, diese Lust zu erwecken. Zu bewundern ist die geradezu eiserne Konsequenz, mit der Dubos seine Lehren entwickelt; zu verwundern ist allerdings, daſs er selbst vor manchen Folgerungen nicht zurückschreckt, da er z. B. eigentlich keinen wesentlichen Unterschied angeben kann zwischen den gefährlichen Vorführungen eines Seiltänzers und dem gewaltig - erhabenen Baue eines Shakespearschen Dramas, und da er ganzen Kunstgebieten — wie etwa Landschaftsmalerei, Stilleben, Architektur — gar nicht gerecht zu werden vermag. Er verlangt ja nur ein Sich-hingeben ans Gefühl: „se livrer aux impressions, que les objets étrangers font sur nous". Wenn nun durch diese Hingabe der Sturm der Leidenschaften in uns entbrennt, der lustvoll erfaſst wird, sind alle von Dubos verlangten Bedingungen reichlich erfüllt. Eine auf Einzelheiten sich erstreckende Auseinandersetzung dürfen wir uns wohl ersparen; denn es wäre allzu leichte Mühe — gestützt auf die ganzen Hilfsmittel modernen Wissenschaftsbetriebes — über Dubos zu richten, wann er in seiner Begeisterung über das Ziel schoſs, und wann er das Ziel verfehlte. Uns ziemt vielmehr die freudige Anerkennung seiner Leistungen: Verdienstvoll ist, daſs er sich entschieden auf den Boden der Psychologie stellt und von hier aus das Wesen des ästhetischen Verhaltens zu ergründen trachtet. Und nicht minder bedeutungs-voll scheint mir die Tatsache, daſs Dubos den eigentümlichen Lustwert der Kunst als ihren Endzweck betrachtet und so das Ästhetische nicht in intellektuelle oder ethische Vorgänge einmünden läſst, wie dies manche seiner Zeitgenossen und Nachfolger taten. Ferner hat er mit aller Schärfe auf die Eigenart der Funktionsfreuden hingewiesen, wobei er richtig erkannte, daſs diese Gefühle nicht nur im ästhetischen Verhalten auftreten, sondern in jedem leidenschaftlichen bewegten Erleben. Er war es auch, der die ganzen Fragen der Funktionsfreuden im ästhe-tischen Aufnehmen kühn entrollte und so eine Fülle von Anregungen ausstreute, die für die Zukunft furchtbar wurden.[1])

[1]) Nicht unerwähnt soll auch bleiben, daſs sich in den Werken von Dubos eine groſse Anzahl höchst scharfsinniger Bemerkungen findet, die des Lesens Mühe reichlich belohnen.

Zu der dunklen vieldeutigen Katharsislehre des Aristoteles kamen nun die Dubos'schen Fragen. So stand das Problem da gleich einem großen Rätsel, das seine Lösung verlangte. Und viele versuchten Antwort zu geben; aber keine Antwort befriedigte völlig. Die Dubos'schen Lehren versanken langsam; sie konnten sich in ihrer schroffen Einseitigkeit, die den Widerspruch herausfordern mußte, nicht behaupten, aber seine Problemstellungen blieben.

§ 2. Eine weit höhere, gleichsam abgeklärtere Entwicklungsstufe gegenüber den Anschauungen von Dubos nimmt Henry Homes Ästhetik ein, von der gerade auf die deutsche Forschung ein starker Einfluß ausging. Sein ästhetisches Hauptwerk sind die in den Jahren 1762—1765 erschienenen „Elements of criticism".[1]) Mit Dubos verficht er den psychologischen Standpunkt: „Schönheit kann ohne denjenigen, der sich sie vorstellt, gar nicht gedacht werden; denn man sagt aus keinem anderen Grunde, daß ein Gegenstand schön ist, als weil er dem Zuschauer schön vorkommt". Auch darin stimmt er mit Dubos überein, daß er das Vorhandensein der Funktionsfreuden — der Lust an der Gemütsbewegung — anerkennt. Aber darin weicht er entschieden von seinem Vorgänger ab, daß er den Funktionsfreuden keineswegs die Führerrolle zugesteht, die ihnen Dubos zuteilte. In einer Abhandlung: „Von unserem Vergnügen an traurigen Gegenständen"[2]) polemisiert er geradezu gegen Dubos, der die Bedeutung der Tragödie in der Eignung erblickte, durch ihren „rührenden Stoff" möglichst leidenschaftliches Leben im Hörer zu entfachen. Home fügt hinzu, „daß in jeder mitleidigen Erregung, wie sie durch traurige Gegenstände verursacht wird, ein Moment der Lust enthalten ist; wir fühlen, daß wir dadurch uns über den beschränkten Egoismus erheben. Der Gedanke daran, daß die Sympathie das Band der menschlichen Gesell-

[1]) Ich zitiere im folgenden nach der deutschen Ausgabe: „Grundsätze der Kritik in drey Teilen", Leipzig 1763—1766, S. 49, 152f., 297, 316f., 319; . II, S. 138, 260f. Für die Verbreitung dieser Schrift in Deutschland spricht am besten die Tatsache, daß im Jahre 1790 bereits die dritte deutsche Auflage erfolgte.

[2]) Eine ausführliche Erörterung dieser Schrift findet sich in einer Rostocker Dissertation von J. Wohlgemuth: „Henry Homes Ästhetik und ihr Einfluß auf deutsche Ästhetiker", Berlin 1893, S. 42 ff.

schaft ist, gibt uns das Bewußstsein von Regelmäßigkeit und Ordnung und daß es recht und anständig ist, so zu leiden."

Der allgemeinen Bedeutung Homes [1]) für die Ästhetik können wir an dieser Stelle nicht nachspüren; uns genügt die Feststellung, daß dieser Forscher, den vor allem sein systematischer Sinn auszeichnete, unser Problem wohl erkannte, es aber der vorherrschenden Stellung entkleidete, die es in den Schriften von Dubos einnimmt. Jedoch die Funktionsfreuden blieben bei ihm gleichsam heimatlos, da er ihnen kein bestimmtes Wirkungsgebiet zuwies und die Frage ihrer ästhetischen Wertigkeit nicht entschied. Die Dubos'sche Lösung ward abgelehnt, der Sinn des Problems begriffen, aber das Rätsel blieb ohne Entscheidung und überging so in die Hände der andern. Bald nach Homes Werk [2]) erschien **Johann G. Sulzers** [3]) „Allgemeine Theorie der schönen Künste", die uns als Beispiel dienen soll, wie es um unser Problem [4]) in deutschen Landen stand. Außerdem war dieses Buch ziemlich allgemein verbreitet, das — meines Wissens — den ersten deutschen Versuch darstellt, das ästhetische Verhalten vornehmlich auf Funktionslust zu gründen. Wie die meisten Ästhetiker seiner Zeit, zeigt Sulzer sich von Leibniz, Wolff und Baumgarten [5]) beeinflußst, wenn er z. B. die Theorie der Ästhetik zurückführen will auf die Lehre von der „undeutlichen Erkenntnis", oder meint, der künstlerische Wert einer Empfindung wachse, wenn ihre Verworrenheit abnehme. Für uns von Bedeutung ist aber seine Anschauung, daß jede ungehemmte, psychische Bewegung lustvoll sei, jede Hemmung unlustvoll. Dies führt ihn zur Ablehnung

[1]) Eine kurze aber erschöpfende und überzeugende Würdigung der Lehren Homes in **Max Dessoirs** Ästhetik und allgemeine Kunstwissenschaft, Stuttgart 1906, S. 17.

[2]) Im Jahre 1774.

[3]) Vgl. die gründliche Arbeit von Fritz Rose, Johann G. Sulzer als Ästhetiker und sein Verhältnis zu der ästhetischen Theorie und Kritik der Schweizer; Archiv für die gesamte Psychologie, X, S. 197—263.

[4]) Das Problem als solches war nun allgemein bekannt; so schreibt z. B. Lessing: „darin sind wir doch wohl einig . . ., daß wir uns bei jeder heftigen Begierde oder Verabscheuung eines größeren Grads unserer Realität bewußst sind, und daß dieses Bewußstsein nichts als angenehm sein kann? Folglich sind alle Leidenschaften, auch die allerunangenehmsten, als Leidenschaften angenehm."

[5]) Darüber näheres im ersten Teile meines Buches: J. J. Wilhelm Heinse und die Ästhetik zur Zeit der deutschen Aufklärung, Halle 1906.

besonderer ästhetischer Gefühle; zur künstlerischen Verwendung genügt ein Gegenstand, der überhaupt ein lebhaftes Fühlen weckt. Die Saat Dubos'scher Lehren war eben aufgegangen.

Doch sie alle (Dubos, Home, Sulzer und manche andere, die wir gar nicht erwähnten) waren nur in dieser Hinsicht Vorläufer eines Gröfseren, der mit genialem Scharfsinn unsere Fragen ergriff, bereicherte und vertiefte. Und diesen Grofsen haben wir in Schiller zu begrüfsen! Sinn und Gehalt seiner Lehre wollen wir vorerst kennen lernen und daran unsere eigene, systematische Betrachtung anknüpfen. Das bisher Gesagte zusammenfassend, müssen wir aber vorher feststellen, dafs die Ästhetik des achtzehnten Jahrhunderts mit vollster Deutlichkeit das Vorhandensein der Funktionslust erkannte und wohl bemerkte, dafs diese Freuden nicht nur im ästhetischen Verhalten sich zeigen, wenn auch die Kunst sie in besonders hervorragendem Mafse zu erwecken vermag. Diese Grundlage war gewonnen: auf ihr errichtete Schiller den kühnen, stolzen Bau seiner Lehre.

II.

§ 3. Schillers philosophischer Lehrmeister ist Kant; auch in seine Ästhetik spielt das Problem der Funktionslust hinein. Er spricht von einem „freien Spiel der Erkenntniskräfte",[1] das ästhetische Lust verursacht, und der Anlafs ist, dafs wir das Ding schön nennen, das eben dieses Erleben in uns weckt. Und der Spielbegriff ward geradezu zu einem zentralen Problem in Schillers reifen, ästhetischen Schriften. Ich lasse nun eine ganz knappe Darstellung seiner Lehren folgen, soweit sie unsere Fragen berühren und für die problemgeschichtliche Entwicklung von Bedeutung sind:

Vollständig klar sieht Schiller ein, dafs die Affekte ein Lustmoment in sich bergen.[2] Deswegen streben wir auch, uns in dieselben zu versetzen, selbst wenn es einige Opfer kosten sollte. „Unsern gewöhnlichsten Vergnügungen liegt dieser Trieb zum Grunde; ob der Affekt auf Begierde oder Verabscheuung

[1] Kants Werke in der Ausgabe der königlich preufsischen Akademie der Wissenschaften, V. Bd., Berlin 1908, S. 217, § 9. — Vgl. K. Wize, Kants Analytik des Schönen; Zeitschrift für Ästhetik und allgemeine Kunstwissenschaft, IV, S. 13.

[2] Vgl. die Schrift: „Über die tragische Kunst", 1792.

gerichtet, ob er seiner Natur nach angenehm oder peinlich sei, kommt dabei wenig in Betrachtung. Vielmehr lehrt die Erfahrung, daſs der unangenehme Affekt den gröſseren Reiz für uns habe, und also die Lust am Affekt mit seinem Inhalt gerade in umgekehrtem Verhältnisse stehe. Es ist eine allgemeine Erscheinung in unserer Natur, daſs uns das Traurige, das Schreckliche, das Schauderhafte selbst mit unwiderstehlichem Zauber an sich lockt, daſs wir uns von Auftritten des Jammers, des Entsetzens mit gleichen Kräften weggestoſsen und wieder angezogen fühlen. Alles drängt sich voll Erwartung um den Erzähler einer Mordgeschichte; das abenteuerlichste Gespenstermärchen verschlingen wir mit Begierde, und mit desto gröſserer, je mehr uns dabei die Haare zu Berge steigen." „Der mitgeteilte" Affekt hat vornehmlich „etwas Ergötzendes für uns, weil er den Tätigkeitstrieb befriedigt." Diese Wirkung leistet nun gerade der traurige Affekt in höherem Grade.[1])

Bedeutungsvoll scheint mir, daſs Schiller nicht nur auf das bloſse Vorhandensein der Funktionslust hinweist, sondern auch nach einer psychologischen Erklärung sucht und sie im Tätigkeitstrieb findet, und zwar nicht in der stattgehabten Befriedigung dieses Verlangens, sondern im Auswirken des Triebes selbst. Neu klingt ja diese Lehre nicht, da — wie wir wissen — bereits Dubos sie vertrat, aber sie tritt uns hier bereichert und vertieft entgegen. Vor allem erblickt Schiller in dieser Tätigkeitslust an sich nichts Ästhetisches, denn zur reinen Höhe tragischer Rührung gehört für ihn das „Bewuſstsein einer teleologischen Verknüpfung der Dinge". Keineswegs setzt er „tragische Lust" der „Funktionslust" gleich, da er wohl erkennt, daſs auch der „rohe Sohn der Natur, den kein Gefühl zarter Menschlichkeit zügelt", sich ihrem mächtigen Zuge dahingibt, ohne dabei ästhetisch gefesselt zu sein. Erst die Kraft der „Vernunft" muſs hinzutreten, „und insofern die freie Wirksamkeit derselben, als absolute Selbsttätigkeit vorzugsweise den Namen der Tätigkeit verdient; insofern sich das Gemüt nur in seinem sittlichen Handeln

[1]) Ebenso sicher erkennt Schiller den Lustbeitrag in den Zuständen der Rührung und im Gefühle des Erhabenen, die er deswegen als „gemischte Empfindungen" bezeichnet. Vgl. die Abhandlungen „Über den Grund des Vergnügens an tragischen Gegenständen" (1798) und „Über das Erhabene" (1801). Allerdings ist die psychologische Analyse dieser Erlebnisse, wie Schiller sie vorbringt, recht anfechtbar.

vollkommen unabhängig und frei fühlt, insofern ist es freilich der befriedigte Trieb der Tätigkeit, von welchem unser Vergnügen an traurigen Rührungen seinen Ursprung zieht. Aber so ist es auch nicht die Menge, nicht die Lebhaftigkeit der Vorstellungen, nicht die Wirksamkeit des Begehrungsvermögens überhaupt, sondern eine bestimmte Gattung der ersteren, und eine bestimmte, durch Vernunft erzeugte Wirksamkeit des letzteren, was diesem Vergnügen zugrunde liegt." Das ist eine ziemlich deutliche Absage an die Funktionsfreuden, denen damit nur ein recht bescheidener Rang innerhalb des ästhetischen Gesamterlebnisses zugeteilt wird. Und an einer anderen Stelle sagt Schiller geradezu: „Der Affekt, als Affekt ist etwas Gleichgültiges, und die Darstellung desselben würde für sich allein betrachtet, ohne allen ästhetischen Wert sein, denn nichts, was blofs die sinnliche Natur angeht, ist der Darstellung würdig. Daher sind ... überhaupt alle höchsten Grade, von was für Affekten es auch sei, unter der Würde der tragischen Kunst". Denn in diesen Fällen kann die „Vernunft" sich nicht frei entfalten und unterliegt dem allzu heftigen Ansturm der Sinnlichkeit.[1] „Pathos" ist zwar eine unerläfsliche Forderung an den tragischen Künstler, aber er darf die Darstellung des Leidens nur so weit treiben, „als es ohne Nachteil für seinen letzten Zweck, ohne Unterdrückung der moralischen Freiheit, geschehen kann."[2]

Schon aus den wenigen bisher gebotenen Bemerkungen ergibt sich eine der Schiller'schen Grundanschauungen: die vermittelnde Stellung des Ästhetischen zwischen Sinnlichkeit und Vernunft, das so auf die „Totalität des Charakters" hinwirkt, indem es alle menschlichen Fähigkeiten und Kräfte ihrer vollsten, harmonischen Entfaltung entgegenführt.[3] „Der Mensch ist weder ausschliefsend Materie, noch ist er ausschliefsend Geist. Die Schönheit, als Konsummation seiner Menschheit, kann also weder ausschliefsend blofses Leben sein, ...; noch kann sie ausschliefsend blofse Gestalt sein ...: sie ist das gemeinschaftliche Objekt beider Triebe, d. h. des Spieltriebes." Schiller nennt den „ästhetischen Trieb" „Spieltrieb", offenbar, „weil die Gesamtheit menschlicher

[1] Über unsere eigene Auffassung der Funktionsfreuden im tragischen Erleben vgl. die Ausführungen im ersten Teile dieser Abhandlung, § 9—12.

[2] Aus der Abhandlung: „Über das Pathetische".

[3] Vgl. dazu und zum folgenden die Abhandlung: „Über die ästhetische Erziehung des Menschen", 1795.

Kräfte hier ins Spiel tritt, d. h. in eine freie, sich selber genügende, an keinen andern Zweck gebundene Bewegung. Darum degradieren wir das Schöne nicht, wenn wir es als ein Spiel bezeichnen. Mit dem Angenehmen, Guten, Vollkommenen ist es dem Menschen nur ernst, d. h. es nimmt seine Kräfte einseitig in Anspruch. Mit dem Schönen spielt er, d. h. er erfreut sich an ihm seiner ganzen und gesammelten Natur und er erfreut sich der frei sich darstellenden Ganzheit und Sammlung seiner Natur. Indem das Schöne unser ganzes Wesen in seiner Einheit beschäftigt, gibt es uns das Gefühl unserer vollen Menschheit. Der Mensch, sagt Schiller, spielt nur, wo er in voller Bedeutung des Wortes Mensch ist, und er ist nur da ganz Mensch, wo er spielt."[1])

Schiller warnt selbst, uns der Spiele zu erinnern, die im wirklichen Leben im Gange sind, wenn er von Spieltrieb spricht und von dem Spiel im ästhetischen Verhalten. Denn die Spiele des gewöhnlichen Alltaglebens richten sich meist nur auf sehr „materielle Gegenstände". Dafür entbehren wir auch in diesem Leben höherer Schönheit. „Die wirklich vorhandene Schönheit" ist aber des „wirklich vorhandenen Spieltriebes wert: aber durch das Ideal der Schönheit, welches die Vernunft aufstellt, ist auch ein Ideal des Spieltriebes aufgegeben, das der Mensch in allen seinen Spielen vor Augen haben soll." Und ganz eng verknüpft Schiller das Schönheitsideal mit der Befriedigung des Spieltriebes; man werde niemals irren — so seine Meinung —; wenn man beide auf dem nämlichen Wege sucht. „Wenn sich die griechischen Völkerschaften in den Kampfspielen zu Olympia, an den unblutigen Wettkämpfen der Kraft, der Schnelligkeit, der Gelenkigkeit und an dem edleren Wechselstreit der Talente ergötzen, und wenn das römische Volk an dem Todeskampfes eines erlegten Gladiators oder seines libyschen Gegners sich labt, so wird es uns aus diesem einzigen Zuge begreiflich, warum wir die Idealgestalten einer Venus, einer Juno, eines Apollo nicht in Rom, sondern in Griechenland aufsuchen müssen."

Wie der Spieltrieb nach Schiller den Kern ästhetischen Verhaltens bildet, so dient er ihm auch mit zur Lösung der Frage nach dem Ursprung der Kunst: Durch die Freude am Schein, die Neigung zum Putz und zum Spiele verkündigt sich

[1]) Eugen Kühnemann, Schillers philosophische Schriften und Gedichte; Leipzig 1902, S. 69.

80

beim Wilden der Eintritt in die Kultur. In seinen ersten Versuchen wird der ästhetische Spieltrieb allerdings noch kaum zu erkennen sein, „da der sinnliche mit seiner eigensinnigen Laune und seiner wilden Begierde unaufhörlich dazwischen tritt. Daher sehen wir den rohen Geschmack das Neue und Überraschende, das Bunte, Abenteuerliche und Bizarre, das Heftige und Wilde zuerst ergreifen,[1]) und vor nichts so sehr als vor der Einfalt und Ruhe fliehen. Er bildet groteske Gestalten, liebt rasche Übergänge, üppige Formen, grelle Kontraste, schreiende Lichter einen pathetischen Gesang". Allmählich aber gibt sich der freiere Spieltrieb nicht mehr damit zufrieden, „einen ästhetischen Überfluß in das Notwendige zu bringen", sondern er reißt sich ganz los von den Fesseln der Notdurft, und das „Schöne wird für sich allein ein Objekt seines Strebens". „Er schmückt sich. Die freie Lust wird in die Zahl seiner Bedürfnisse aufgenommen und das Unnötige ist bald der beste Teil seiner Freuden." Aus den Erzeugnissen, die vornehmlich Funktionsfreuden erwecken, läßt also Schiller in allmählicher Entwicklung die reiferen Kunstwerke entstehen, die durch ihren bedeutungsvollen Gehalt auch die „Vernunft" fesseln und so alle psychischen Kräfte in harmonische Tätigkeit versetzen.[2]) Und dadurch, daß eben die Kunst unser ganzes Menschentum in seiner vollen Gesamtheit zur glücklichen Entfaltung bringt, kommt ihr höchste Würde und größter Wert zu. So wirkt sie auf die Erziehung des einzelnen Menschen ein, auf die Verbesserung im staatlichen Leben und auf den Geist der Nation. Schiller war es vor allem darum zu tun, die Schönheit als eine „notwendige Bedingung" des Menschen hinzustellen, und durch seine ästhetische Spieltriebtheorie glaubt er diese Aufgabe gelöst zu haben.[3])

[1]) Ganz deutlich spricht daraus die Auffassung, daß die Tätigkeitslust — die Funktionsfreuden — in der primitiven Kunst vorherrscht.

[2]) „Durch die Schönheit wird der sinnliche Mensch zur Form und zum Denken geleitet; durch die Schönheit wird der geistige Mensch zur Materie zurückgeführt und der Sinnenwelt wiedergegeben. Die Schönheit verknüpft also zwei Zustände miteinander, die entgegengesetzt sind."

[3]) Zahlreiche Schillersche Gedanksn finden sich verarbeitet in Fr. Bouterweks Ästhetik, Leipzig 1806, S. 36 ff., 42, 200 usw. Auch in den Schriften Bernard Bolzanos finden sich anregende Ausführungen über Funktionsfreuden; vgl. meine Abhandlung „Bernard Bolzanos Ästhetik" im Bolzanoheft der „Deutsche Arbeit", 1908, VIII, 2.

Schillers Lehre vom Spieltrieb erscheint uns als das genial-kühne Erfassen eines richtigen Sachverhaltes, nicht aber als dessen klare, psychologische Analyse. Dies soll natürlich keinerlei Vorwurf bedeuten. Aus reichster, künstlerischer Erfahrung und einer geradezu glühend-heifsen Verehrung der Kunst ist diese Gedankenkette hervorgewachsen. Nur hat die Form, in die sie geprägt ist, mancherlei spekulative Beigaben, die das Verständnis erschweren und hie und da die empirischen Grundlagen verwischen.[1]) Dafür eignet ihr jener hoch dahinbrausende Flug, den die Arbeiten nie aufweisen können, die wie mit einem Seziermesser alle psychischen Elemente herausarbeiten und klarlegen. Führt der erstere Weg steil in die Lüfte, dringt der zweite mühsam in das Innere der Erde.

Zweifellos kommt durch die Spiellehre die Überzeugung zum Ausdruck, dafs im Ästhetischen ein allseitig harmonisches Erleben statthat, in dem die Gesamtheit psychischer Tätigkeiten zu voller Entfaltung gelangt. Des hohen Lustwertes dieses Zustandes war sich Schiller sicherlich ebenso klar bewufst, als er deutlich die Freude am psychisch-Tätigsein erkannte. Aber hier klafft nun eine gewisse Verschwommenheit: es tritt nicht scharf hervor, dafs die Funktionslust, wenn auch nicht in gleicher so doch in artgleicher Weise, an jedes stärkere Erleben knüpft, und dafs da keineswegs Gattungsverschiedenheit besteht. Das lebhafte Erleben, das begeistert sich dem Höchsten zuwendet, hat die funktionelle Lust gemein mit jeglicher psychischer Tätigkeitsfülle, die ein noch so nichtiger Anlafs entfesselt. Nur herrscht sie im letzteren Falle vor, steht gleichsam im Brennpunkt des Bewufstseins, während sie im ersteren hinter die edle Gehaltslust zurücktritt.

§ 4. Eine bekannte Tatsache ist es, dafs die ästhetischen Lehren Herbert Spencers[2]) eine deutliche Verwandtschaft mit denen Schillers aufweisen; und diese innere Zusammen-

[1]) Schiller ist eben auf dem Wege der Erfahrung zu seinen Erkenntnissen gelangt, stellt sie aber häufig als spekulative Ergebnisse hin, so dafs man bisweilen die Frucht gleichsam abschälen mufs, um ihre eigentliche Güte kosten zu können.

[2]) Herbert Spencer, Die Prinzipien der Psychologie; Stuttgart 1882 bis 1886, II, S. 706 ff.

gehörigkeit bestimmt uns, an dieser Stelle auf sie einzugehen: Die Tätigkeiten des Spiels und das ästhetische Erleben stimmen darin überein, daſs „weder die einen noch die anderen irgendwie unmittelbar zu den dem Leben förderlichen Prozessen beitragen". Jede geistige Fähigkeit unterliegt dem Gesetze, daſs ihr „Organ" nach ungewöhnlich langer Ruhe auſserordentlich bereitwillig wird, wieder in Tätigkeit zu treten. Wenn die Umstände die Ausübung wirklicher Tätigkeiten unmöglich machen, kommt es daher leicht zu ihrer Nachahmung; daraus entspringt dann das Spiel in jeder Form, „daraus jene Neigung zu überflüssiger und unnützer Übung der Kräfte, die zur Ruhe verurteilt waren". Das Spiel stellt sich also dar als „eine künstliche Übung von Kräften, die in Ermangelung ihrer natürlichen Übung so sehr bereit sind, in Wirksamkeit zu treten, daſs sie, um diese zu ersetzen, in nachahmenden oder vortäuschenden Tätigkeiten sich Luft machen". Den höheren Kräften bietet nun die Herstellung ästhetischer Erzeugnisse ganz ebenso Gelegenheit zu solcher stellvertretender Tätigkeit, wie das Spiel sie den mannigfaltigen niedrigeren Kräften darbietet.[1])

Als erstes Erfordernis erkennt Spencer an, daſs die Tätigkeiten, die zum Ästhetischen hinleiten, nicht zu jenen gehören, die den unmittelbaren Lebensfunktionen dienen. Daraus glaubt er nun schlieſsen zu dürfen, daſs eine Tätigkeit umsomehr sich der ästhetischen Form annähern wird, „je mächtiger sie erscheint und je vollkommener sie des Anhangs irgendwelcher Einheiten schmerzlichen Gefühls entkleidet ist, wie solche aus diskordanten Schwingungen der Luft- oder Ätherwellen entstehen können: doch solche Einheiten schmerzlichen Gefühls sind stets die Begleiterscheinungen eines Übermaſses der Funktion einzelner Nervenelemente." Als Beispiel möge die Tatsache dienen, „daſs die Freude an flieſsenden Umrissen im Gegensatz zu solchen, die eckig und unregelmäſsig sind, zum Teil darauf beruht, daſs die Tätigkeiten der Augenmuskeln, die wir beim Betrachten solcher Umrisse ausführen, viel harmonischer und anstrengungsloser sind". Nur solche Formenzusammenstellungen erscheinen wert schön genannt zu werden, „die eine möglichst groſse Anzahl der bei der Wahrnehmung tätigen Strukturelemente auf wirksame

[1]) Richtig charakterisiert Guyeau die Kunst nach Spencerscher Auffassung als ein „Sicherheitsventil" für das Übermaſs von seelischen Kräften.

Weise in Übung versetzen, während sie möglichst wenige der-
selben stärker beanspruchen". „Die höchste Stufe des Ästhetischen
zeigt sich dann erreicht, wenn es den gröfsten Umfang hat und
dieser durch gehörige Übung der gröfsten Zahl von Kräften
ohne unzuträgliche Anstrengung irgendeiner derselben gewonnen
worden ist". Andererseits ergibt sich aus der „allgemeinen
Lehre von der Entwicklung des Geistes, dafs das höchste
ästhetische Gefühl jenes ist, das aus der ungehemmten aber
nicht übermäfsigen Übung des verwickeltsten emotionellen Ver-
mögens entspringt".

Zur Kritik der Spencerschen ästhetischen Lehren bemerkt
der italienische Gelehrte B. Croce,[1] man könne sagen, dafs
Spencer „von der Kunst als Kunst nie und nirgends auch nur
die geringste Ahnung hat". Wir können dieses allzu schroffe
Urteil des in Ablehnung und Verehrung zu hitzigen Neapolitaners
nicht unterschreiben, aber wahr ist, dafs Spencer die ästhetische
Seite der Kunst recht stiefmütterlich behandelt und allen Wert
auf die biologischen Probleme legt; so wird ihm die Kunst zu
einer feineren Spielart und das höchste ästhetische Gefühl zu
einer Funktionslust. Während Schiller vom Tätigkeitstriebe
ausgehend zum Spieltriebe fortschreitend immer mehr der
ungeheuren Bedeutung des Ästhetischen gerecht wird und es in
seiner ganzen Fülle und Entfaltung zu umfassen trachtet, sinkt
Spencer zu einer geradezu medizinischen Auffassung der Kunst
herab, die in ihrem krassen Materialismus uns heute schon
vielfach naiv erscheint.[2] So haben uns Schillers ideale Welt
und Spencers naturwissenschaftliche Betrachtungen in das Problem
eingeführt, an dessen systematische Betrachtung wir nun im
folgenden herangehen wollen. Nicht die ganze Frage von Spiel
und Kunst mit ihrer reichen Fülle mannigfacher Beziehungen
kann uns beschäftigen, sondern lediglich die Rolle, die den
Funktionsfreuden innerhalb dieses Zusammenhanges zukommt,
und welcher Erklärungswert ihnen eignet bei der Ermittlung
des Ursprungs beziehungsweise der Anfänge der Kunst und
ihres Verhältnisses zu den Spielerlebnissen.

[1] B. Croce, Ästhetik; Leipzig 1905, S. 375.

[2] Wobei ich an dieser Stelle noch davon absehe, dafs es ganz
unmöglich ist alle Spiele mit der Kraftüberschufstheorie erklären zu wollen.

III.

§ 5. Über die Begriffsbestimmung des Spieles[1]) herrscht
heute ziemliche Einigkeit; mag auch die Fassung, in der die
einzelnen Definitionen erscheinen, recht verschieden sein; ihr
sachlicher Inhalt stimmt doch meist darin überein, daſs zwei
psychologische Tatsachen allgemein das Spiel kennzeichnen: der
selbständige Lustcharakter und das tatsächliche Losgelöstsein
vom realen Zweckleben. So stellt sich das Spiel psychologisch
„als eine Tätigkeit dar, die rein um ihrer selbst willen genossen
wird".[2]) Und nur psychologisch läſst sich Spiel gegen Arbeit
abgrenzen, da gegenständlich-objektive Bestimmungen in diesem
Falle deswegen nicht zum Ziele zu führen vermögen, da die
gleichen Handlungen aus den mannigfachsten Motiven entspringen
können. So besteht äuſserlich kein Unterschied zwischen dem,
der aus einer gewissen Spielfreude läuft oder turnt und jenem,
der dies — vom Arzte genötigt — gesundheitlichen Rücksichten
folgend tut. Jedenfalls entscheidet hierbei lediglich der psy-
chische Tatbestand und nicht die äuſsere Handlung, so daſs
also auch eine Einteilung des Spieles in seine verschiedenen
Arten psychologischen Gesichtspunkten folgen muſs, soll sie
nicht ins Dunkle und Ungewisse tappen. Aber nicht das all-
gemeine Problem, das in der Tatsache des Spieles liegt, kann
uns hier beschäftigen, sondern lediglich zwei Fragen: vermag
die Entstehung des Spieles ganz allein aus dem Bedürfnis nach
funktioneller Lust abgeleitet werden? ist die Funktionslust ein
wesentliches Merkmal des Spieles? Es handelt sich also dabei
um eine genetische und eine deskriptive Frage; allerdings
hängen beide eng zusammen. Denn wäre der Drang nach
funktioneller Lust stets das treibende Moment, wäre ihre Ent-
ladung im Spiel in allen Fällen zu erwarten und als letzter
Zweck anzusehen.

Natürlich meinen wir im folgenden lediglich das reine
Spiel, das nicht irgendwie durch auſserhalb liegende Tendenzen

[1]) Eine interessante Zusammenstellung verschiedener Spielauffassungen
bietet R. Eislers Wörterbuch der philosophischen Begriffe; Berlin 1909, 3. Aufl.,
S. 1406 ff.

[2]) Karl Groos, Die Spiele der Tiere; Jena 1907, 2. Aufl., S. 312; Die
Spiele der Menschen; Jena 1899, S. 493; Der ästhetische Genuſs; Gieſsen 1902,
S. 138.

beeinflufst wird, denn damit verliert es seinen eigentümlichen Charakter und tritt in das reale Zweckleben ein. Wenn etwa Volksstämme auf primitiven Kulturstufen durch gewisse Bewegungen Tiere nachzuahmen suchen im Glauben, dadurch irgendwelche Gewalt über sie zu erlangen, können wir nicht von einem Nachahmungsspiel sprechen — einem Spiel, das der Freude am Nachmachen entquillt, wie etwa wenn Kinder „Papa und Mama" oder „Soldaten" spielen.[1]) Wohl aber können derartige magische Tiernachahmungen auf ursprüngliche reine Spiele zurückgehen, oder diese können aus jenen entstehen, indem der magische Zweck verlischt und der selbständige, innerhalb der Tätigkeit liegende und auf ihr beruhende Lustwert an seine Stelle tritt. Und wenn ein Kind seine ganzen Künste aufbietet, um von der Mutter Zuckerwerk zu erhalten, spielt es nicht, sondern es leistet Arbeit in bewufster Verfolgung eines Zieles. Das Ziel bringt dann die Lusterfüllung, nicht die ausgeführte Tätigkeit selbst. Dafs sich beides in manchen Fällen vereinigt, ist nicht nur möglich, sondern tritt auch in der Tat ein; aber dadurch dürfen wir uns nicht täuschen lassen, damit uns nicht der ganze Spielbegriff entschwindet. Für unsere spezielleren Fragen müssen wir nun trachten, einen gewissen festen Boden und eine kurze Übersicht über das ganze Gebiet zu gewinnen; dazu können uns wohl die grundlegenden Ausführungen des bedeutendsten Spielkenners Karl Groos verhelfen.[2])

Die berühmteste Theorie des Spieles sucht es durch „Kraftüberschufs" (overflow of energy) zu erklären; sie kann darauf hinweisen, „dafs bei den höher stehenden Lebewesen eine Reihe von angeborenen Trieben vorhanden ist, für deren reale Betätigung sich oft längere Zeit keine Gelegenheit bietet, so dafs sich allmählich ein Vorrat von überschüssiger Kraft ansammelt, der gebieterisch zur Entladung drängt und so die ideale Befriedigung dieser Triebe hervorruft, die wir als Spiel bezeichnen". Groos mifst nun dieser Lehre eine weittragende Bedeutung bei und erblickt im Begriff des körperlichen und seelischen Kraftüberschusses „eines der wichtigsten Merkmale des Spielzustandes". Besonders bei der Betrachtung der Jugendzeit mit ihrer über-

[1]) Allerdings wirken dabei auch noch andere Motive mit wie z. B. die Lust sich erwachsen zu fühlen usw.

[2]) Karl Groos, Die Spiele der Tiere und Die Spiele der Menschen, a. a. O.

sprudelnden Lebensfülle, „die fast gar keinen anderen Ausweg findet als die Entladung im Spiele, wird der Gedanke sich aufdrängen, dafs es hier in der Tat sehr häufig die überschüssige Kraft ist, die zum Spiel führt". Als eines der wichtigsten Merkmale des Spielzustandes möchte ich den Kraftüberschufs nicht bezeichnen; unter Merkmal verstehen wir eine Eigenschaft, die ihrem Träger ausnahmslos zukommt, dies trifft jedoch — wie Groos selbst lehrt — keineswegs zu hinsichtlich unseres Problems. Ferner könnte der Kraftüberschufs höchstens den Zustand charakterisieren, der zum Spiele drängt, nicht das Spiel selbst, so dafs wir ihn nicht für eines seiner Merkmale gelten lassen können.

Groos weist überzeugend nach, der Kraftüberschufs könne keine allgemeine und notwendige Bestimmung des Spiels sein. Der Mensch beginnt vielfach auch da ein Spiel, wo ihn keine überschäumende Kraft zur Tätigkeit antreibt. Und hier greift die Erholungstheorie ein, als deren hervorragendster Vertreter Lazarus anzusehen ist. Wenn wir ermüdet sind und dennoch kein Bedürfnis zum Schlafen oder Ausruhen empfinden, greifen wir zu der tätigen Erholung des Spieles. „So gut der Kraftüberschufs in tausend Fällen ... ein Spiel hervorruft, das nicht vom Erholungsbedürfnis eingegeben ist, ebensogut kann das Erholungsbedürfnis zu Spielen führen, in denen sich kein Kraftüberschufs bemerklich macht." Noch zwei weitere Gedanken hält Groos für nötig heranzuziehen, um zu erklären, dafs Spiele so häufig bis zur äufsersten Ermüdung fortgesetzt werden; denn zur Deutung dieser Erscheinung reicht weder die Kraftüberschufstheorie hin, noch auch jene der Erholung: erstens den Drang zur Wiederholung von Tätigkeiten, jene „Selbstnachahmung", „die in dem Resultat einer Tätigkeit immer wieder das Vorbild und den Stimulus zu einer neuen Wiederholung erhält; und zweitens den rauschartigen Zustand, in den uns viele Bewegungsspiele versetzen".[1])

[1]) Allerdings scheint mir da eine Unterscheidung nötig! Während Kraftüberschufs und Erholungsbedürfnis wirkende Ursachen des Spieles sind, können Selbstnachahmung und der rauschartige Zustand erst innerhalb des Spieles auftreten und auf seinen Fortgang hindrängen, aber die Entstehung des Spieles läfst sich durch sie keineswegs begreiflich machen. Noch eine Bemerkung sei mir gestattet: nur jene Tätigkeiten wecken Selbstnachahmung, die lustvoll sind. Aber nicht immer handelt es sich dabei um Funktions-

Was nun den Nachahmungstrieb anbelangt, hat Groos
sicher recht, wenn er die Ansicht ablehnt, er sei ein ererbter
Instinkt. Er vertritt vielmehr die Überzeugung, daſs die ein-
zelnen Nachahmungsbewegungen erworben sind und eine gewisse
Übung voraussetzen, daſs jedoch in der allgemeinen Nachahmungs-
tendenz ererbte Dispositionen zutage treten. Manche Instinkte
bei höheren Tieren sind bis zu einem gewissen Grade rudimentär,
„weil sie zum Teil durch den Nachahmungstrieb ersetzt werden,
der auch Erworbenes ohne Vererbung von Generation auf
Generation überträgt".[1]) Aber erst dann wird die Nachahmung
ein Spiel, „wenn sie einerseits nicht unbewuſst und andererseits
nicht in einer praktischen Absicht, sondern nur aus Lust an
der Tätigkeit selbst vollzogen wird". Ebenso stimmen wir
Groos bei, wenn er die Notwendigkeit leugnet, einen eigenen
„Spielinstinkt" anzunehmen. Das Vorhandensein der gewöhn-
lichen Instinkte und Triebe reicht hin, um die Erscheinungen
des Spiels hervorzurufen. „Betrachten wir . . . den Charakter
der Lustgefühle, die der Befriedigung angeborner Triebe ent-
springen . . ., so können wir es als ein allgemeines Gesetz auf-
stellen, daſs es dabei dreierlei Lust gibt: erstens die Lust am
Reiz überhaupt, zweitens die Lust an angenehmen Reizen und
drittens die Lust an intensiven Reizen". Noch auf drei weitere
Lustquellen wäre besonders aufmerksam zu machen: „auf die
Betätigung der Aufmerksamkeit, des Kausalbedürfnisses und der
Phantasie". Zusammenfassend gibt Groos folgende Ursachen
der Spielfreude an: Entladung eines allgemeinen Betätigungs-
dranges, Betätigung ererbter Instinkte, Lust an energischer
Tätigkeit, Ausführung sinnlich angenehmer Bewegungen, Freude
am Ursache sein, am Können, an der Macht, am Nachahmen
usw. usw.

freuden, sondern in vielen Fällen um sinnlich angenehme Empfindungen
und primäre Gefühle. Bei einem rauschartigen Zustand wird Funktionslust
wohl nie fehlen, aber sie muſs durchaus nicht seinen einzigen Lustwert
bedeuten.

[1]) Auſserdem handelt es sich beim Nachahmen nicht um eine automatisch
bestimmte Reaktion sondern um solche mannigfachster Art. Sicherlich kann
man nicht — Spencer folgend — allgemein das Spiel als Nachahmung ernster
Tätigkeiten auffassen, zu denen man gerade Lust aber nicht Gelegenheit hat.
„Die Spiele der jungen Tiere und Kinder sind keine Nachübungen sondern
Vorübungen, sie treten vor den ernsten Tätigkeiten auf und haben offenbar
den Zweck, das junge Lebewesen auf diese einzuüben und vorzubereiten."

Blicken wir zurück auf die Fülle von Ursachen, die zum
Spiel führen, und die mannigfachen Tätigkeiten, die in ihm zur
Entfaltung gelangen, müssen wir einsehen, dafs nur leichtfertige
Oberflächlichkeit als alleinigen Spielgrund den Drang nach
funktioneller Lust angeben kann, oder die Funktionslust als
wichtigstes Merkmal dieses Zustandes. Nehmen wir selbst die
Theorie, die anscheinend der Funktionslust die bedeutendste Rolle
zuweist, nämlich die des Kraftüberschusses, die sich in sehr
vielen Fällen bewahrheitet, obgleich sie — wie wir wissen —
durchaus nicht als einziger Erklärungsgrund genügt. So handelt
es sich doch dabei keineswegs lediglich um den Trieb nach
funktioneller Lust, sondern wesentlich auch um den Drang nach
sinnlich angenehmen Empfindungen und um Lustgefühle gegen-
ständlicher und zuständlicher Art. Wer z. B. lange ruhig
gesessen, dem bereitet das spielende Dehnen und Recken seiner
Glieder angenehme Empfindungen und Gefühle, die sich nicht
als Funktionslust im engeren Sinne betrachten lassen. Und das
kindliche Jagen, Raufen und Balgen entfacht nicht nur das
Feuer der Funktionslust, sondern erweckt auch ganze Ketten
angenehmer Empfindungen und sinnlicher Lustgefühle, ganz zu
schweigen von den Freuden an der Macht, am Siege, am Nieder-
ringen des Gegners usw. Unbedingt zuzugeben ist, dafs
Funktionsfreuden das meiste Spielen begleiten und dafs es Fälle
gibt, in denen sie vorherrschen, wo sie den eigentlichen Lustkern
ausmachen; so z. B. bei der Freude am Wettrennen,[1]) am
Würfeln, an Karten usw.[2]) Und der Drang nach Funktionslust
führt zu diesen Spielen, ähnlich wie er die Ursache der meisten
Schauerdramen und Rührtragödien ist. Doch damit begeben wir
uns schon in ein neues Gebiet: das Reich der vielen Beziehungen,
die zwischen Spiel und Kunst bestehen. Bevor wir dieses Feld
betreten, fassen wir noch unsere Ausführungen in wenige Sätze
zusammen, die uns dann weiterhin unterstützen sollen: 1. Es ist
unmöglich die Spielfreude allgemein aus dem Drange nach
Funktionslust zu erklären. 2. Wohl aber bildet Funktionslust

[1]) Ich meine hier natürlich nicht das aktive Wettrennen, sondern das
passive Verfolgen einer derartigen Veranstaltung.

[2]) Der Charakter des Spieles geht natürlich ganz verloren, wenn einer
Gelderwerbes halber diesen Tätigkeiten fröhnt, da dann ein aufserhalb liegender
Zweck sein Handeln bestimmt und nicht der in der Tätigkeit selbst liegende
Lustwert.

in zahlreichen Fällen die wirkende Ursache und treibende Kraft. 3. Funktionslust kann nicht als ein allgemeines Merkmal des Spiels betrachtet werden, wenn sie auch bisweilen geradezu im Vordergrund steht. Dies gilt naturgemäfs nur für die Funktionslust im strengen Sinn, wie wir sie in dieser ganzen Arbeit vertreten. Jede Freude ist in einem gewissen Sinne Erlebnisfreude. „Man kann aber doch ... zwischen dem Vergnügen unterscheiden, das aus den während der Betätigung auftretenden Vorstellungen darum erwächst, weil diese Vorstellungen durch ihre Bedeutung Lustgefühle mit sich bringen und dem Vergnügen, das in der Tatsache des Sich-Betätigens seinen Grund hat." [1] Es ist zweifellos zu unterscheiden zwischen der Lust am Geschauten und der Lust am Schauen; zwischen bestimmten Sach- und Zustandgefühlen und den Gefühlen, die an die ersteren knüpfen. Und nur das letztere: die Freude an psychischer Tätigkeit, an der Art und Weise ihres Seins und ihres Ablaufs, gilt uns als Funktionslust. Diese Auffassung, die ja schon den ganzen ersten Teil unserer Arbeit beherrschte, kann uns nicht mehr überraschen; ihre prägnante Wiederholung schien mir aber deshalb nötig, weil gerade die Betrachtung des Spiels geeignet scheint, den festen Begriff der Funktionslust zu verwischen und ihn so weit auszudehnen, dafs ihm jeder Erkenntniswert abhanden kommt.

§ 6. In zwei grofse Gruppen lassen sich die Untersuchungen über die Beziehungen von Spiel und Kunst scheiden: in die, welche den Problemen nachgeht, ob und inwieweit das künstlerische Geniefsen beziehungsweise Schaffen mit den Tätigkeiten des Spiels zusammenfällt, oder wenigstens eine deutliche Verwandtschaft aufweist; und in jene, die den Ursprung der Kunst mit dem Spiele in Zusammenhang bringt. Diese Fragen sind schon deshalb getrennt zu behandeln, weil selbst, wenn es vollinhaltlich wahr wäre, im Spiele die Mutter der Kunst zu erblicken, nicht ohne weiteres daraus folgen würde, dafs auch bei dem heutigen Stand künstlerischer Daseinsweisen diese mütterlichen Einflüsse vorhanden sein müssten; sie könnten ja vielleicht im Laufe der Entwicklung ganz abgestofsen worden sein. [2] Dafs

[1] Karl Groos, Der ästhetische Genufs, Giefsen 1902, S. 112 ff.
[2] Ein ähnlicher Gedanke schwebt E. Meumann vor: „Ästhetik der Gegenwart", Leipzig 1908, S. 99.

derartiges nicht selten sich ereignet, ist bekannt. Die meisten
Ornamente, wenn auch durchaus nicht alle, gehen auf Naturformen
zurück, allmählich verändern sie sich aber derart, daſs häufig
ihr ursprünglicher Sinn unkenntlich wird und auch ganz aus
dem Bewuſstsein ihrer Schöpfer verschwindet; so kann also ihre
anfängliche gegenständliche Bedeutung völlig verloren gehen,
und an ihre Stelle tritt der reine Formgehalt.

Die Kunst als eine Art verfeinertes Spiel zu betrachten, ist
eine ziemlich weit verbreitete Ansicht; und manche — wie etwa
K. F. Wize[1]) — gehen so weit, die Ästhetik als die „Lehre
vom Spiel" aufzufassen. Eine schlagende Analogie zwischen
Spiel und Kunst drängt sich allerdings jedem auf: beide stehen
auſserhalb des gewöhnlichen, realen Zwecklebens, und beiden
geben wir uns hin der in ihnen liegenden Lustwerte wegen.[2])
Aber zugleich offenbart sich auch ein bedeutender Unterschied:
das Ästhetische geht auf bedeutende Werte, dem Spiel mangelt
diese Richtung. Nicht der autotele Lustcharakter und das
Frei-sein vom realen Zweckleben machen allein das Wesen des
ästhetischen Verhaltens aus, sondern auch das gefühlsmäſsige
Erfassen und Verarbeiten eines wertvollen Vorstellungsgehaltes;
und der Künstler schafft Werte, und ihretwegen trägt er diesen
Ehrennamen. Auch das Spiel besitzt — abgesehen von seiner
biologischen Bedeutung — Wert, eben den Wert, den sein Lust-
charakter zeitigt, aber dieser ist lediglich subjektiver Natur
und ohne unmittelbare Beziehung auf die Allgemeinheit. Der
Künstler aber dringt auf Wirkungswerte, denn nur dann ver-
dient sein Werk „schön" genannt zu werden, wenn es im Be-
schauer — oder in dem sog. idealen Zuhörer — ästhetisches
Erleben weckt. Und der Genieſser nimmt diese Werte auf,
die gleichsam objektiv auf ihn eindringen, und doch etwas ganz
anderes sind als der Grad seiner Lust; sie ruhen ja in der Welt
des Vorstellens: „In dem Verlangen nach dem Erleben von
inneren Werten wurzelt das ästhetische Bedürfnis. Dieses Er-
leben innerer Werte ist mir nun freilich zugleich als etwas

[1]) K. F. Wize, Eine Einteilung der philosophischen Wissenschaften;
Viertelj. f. wiss. Philos. u. Soziologie, XXXII, S. 322.

[2]) Vgl. Karl Groos, Der ästhetische Genuſs, Gieſsen 1902, S. 13 ff.;
ähnlich Konrad Lange, Das Wesen der Kunst, Berlin 1907, 2. Aufl., S. 612;
August Döring, Die Methode der Ästhetik; Zeitschrift für Ästhetik und all-
gemeine Kunstwissenschaft, IV, S. 399.

Befriedigendes, Beglückendes, Beseligendes gewifs. Aber diese
Aussicht auf Lust ist nicht die Triebfeder, die mich zum
ästhetischen Betrachten und Geniefsen treibt. Die Lust ist nicht
der Sinn und Kern dessen, was ich im ästhetischen Verhalten
erstrebe. Sondern sie ist lediglich die unmittelbare Folge-
erscheinung, die in dem ästhetischen Verlangen natürlicherweise
miterstrebt wird. Indem ich das Zustandekommen eines eigen-
tümlichen inneren Wertes in mir erleben will, habe ich zugleich
die Gewifsheit, dafs ich ebendamit Genufs und Beglückung
erfahren werde."[1]

Wir wollen nun kurz verschiedene Lehren kritisch abwägen,
um den wahren Sachverhalt kennen zu lernen und das Tatsachen-
material zu sammeln, das wir für unsere engere Frage benötigen,
welche Bedeutung den Funktionsfreuden zukommt bei den mannig-
fachen Beziehungen der Ähnlichkeit und Verschiedenheit zwischen
Spiel und Kunst. August Döring[2] erblickt einen durchgreifenden
Unterschied zwischen Spiel und Kunst darin, dafs ersteres ganz
auf die Seite der aktiven Funktion fällt, „der Funktion als
Betätigung", während dem ästhetischen Verhalten eine gewisse
Passivität wesentlich ist, eine „Erregung ohne eigene Willens-
funktion". Zweifellos kann sich der genannte Unterschied nicht
auf das künstlerische Schaffen erstrecken, da sich ja dieses ganz
einleuchtend als aktiver Zustand kundgibt, in dem der Wille
auf Erreichung bestimmter Zwecke sich richtet. Aber auch
davon abgesehen, scheint mir der Unterschied nicht so durch-
greifend, weil man einerseits das ästhetische Verhalten mit seiner
reichen Produktion seelischer Tätigkeitsweisen und der persön-
lichen Stellungnahme zu dem Gegebenen nicht ohne weiteres als
passive Lage allgemein charakterisieren kann, und weil anderer-
seits diese Art von „Passivität" bei manchen Spielen sich findet:

[1] Johannes Volkelt, System der Ästhetik, München 1905, I, S. 589.
Gegen die einseitige Lustauffassung der Kunst wendet sich auch Kaarle
S. Laurila in seiner jüngst erschienenen Abhandlung: „Zur Theorie der
ästhetischen Gefühle"; Zeitschrift für Ästhetik und allgemeine Kunstwissen-
schaft, IV, 4, S. 529.

[2] A. Döring, a. a. O., S. 339; ähnlich Oswald Külpe, Besprechung von
K. Groos, „Der ästhetische Genufs"; Göttingische gel. Anz., 1902, S. 901:
„Jedes Spiel ist Aktivität, Betätigung, setzt ein Mitmachen und Mitwirken
voraus, während die Kontemplation des ästhetischen Genusses ein ausgesprochen
passiver Zustand ist".

so z. B. bei den Wettrennspielen,[1]) die vorwiegend dem Genuſs an der Spannung dienen. In vielen Fällen besteht allerdings fraglos dieser Unterschied; aber nicht um Gattungsverschiedenheit handelt es sich dabei, sondern um ein Mehr oder Minder.

Yrjö Hirn[2]) glaubt zwar die gesamte Kunst könne in gewissem Sinne Spiel genannt werden, aber sie sei doch mehr. Denn „das Ziel des Spieles ist erreicht, wenn der Überschuſs an Kraft entladen wird, oder wenn der Instinkt seine augenblickliche Übung gehabt hat. Aber die Funktion der Kunst ist nicht auf den Akt der Hervorbringung beschränkt; in jeder eigentlichen Kunstäuſserung ist etwas getan und überlebt etwas." Wenn ich Hirn recht verstehe, schwebt ihm wohl das vor, was wir bereits als wichtigen Unterschied zwischen Spiel und Kunst feststellten: der Wert des Spieles liegt — abgesehen von der biologischen Bedeutung — in der Lust an den zu ihm gehörigen Tätigkeitsweisen, der Wert des künstlerischen Schaffens erschöpft sich durchaus nicht in ihm, sondern liegt in erster Linie in der Leistung; dem Kunstwerk. Allerdings ist zuzugeben,[3]) daſs der Spieltrieb, der Trieb durch Gefallen anzuziehen, der Nachahmungstrieb usw. Werke und Kundgebungen hervorrufen können, „welche die technischen Anforderungen der verschiedenen Kunstformen erfüllen". So können gleichsam ganz „zufällig" Kunstwerke entstehen ohne irgend eine Absicht, die auf ihre Erzeugung abzielte. Wir dürfen derartigen Dingen ästhetischen Wert nicht absprechen, wohl aber hat sie kein künstlerisches Schaffen gezeitigt, ebenso wenig, als der Bauer beim Säen die groſsen, machtvollen Armbewegungen der ästhetischen Wirkung wegen ausführt. Der Bauer vollführt diese Bewegungen aus rein praktischer Zweckerfüllung, und jene Gegenstände wurden der Tätigkeiten wegen geschaffen, die sie hervorbrachten, oder zu magischen, kultischen, oder sonst welchen Diensten. Sie widerlegen also nicht den von

[1]) Das Wesen dieser Spiele besteht darin, daſs gewürfelt wird, um wie viel Punkte die kleinen Bleipferdchen auf ihrer Bahn vorrücken dürfen, wobei es gewisse Hindernisse derart gibt, daſs, wenn eine bestimmte Zahl erreicht wird, das betreffende Pferd um einige Punkte zurückversetzt wird, ganz aus dem Spiele ausscheidet, oder eine Runde nicht mitmachen darf usw. Und da Kinder dieses Spiel ohne Geldeinsatz spielen, herrschen dabei nicht auſserhalb liegende Tendenzen.

[2]) Yrjö Hirn, Der Ursprung der Kunst, Leipzig 1904, S. 28.

[3]) Yrjö Hirn, a. a. O., S. 144.

uns aufgestellten Unterschied zwischen Spiel und Kunst. Der
l'art pour l'art-Standpunkt mancher Modernen scheint ihn allerdings
aufzuheben: denn er sieht im künstlerischen Schaffen allein das
Ganze, und im Kunstwerke lediglich eine fast gleichgiltige Folge;
er vollzieht als die Wertverschiebung von der Leistung auf das
Leisten. Aber der Standpunkt ist eben irrig; er verkennt nicht
nur die ganze weite, reiche Welt ästhetischen Genießens, der
er gar nicht gerecht zu werden vermag, da er sie geradezu ablehnt,
sondern er fälscht auch den Begriff des künstlerischen Schaffens.
Hätte er recht, wär es allerdings bloß ein feineres, geistvolleres
Spielen, und von einem Unterschied könnte nicht die Rede sein;
aber ein solches „Spielen“ würde in den allermeisten Fällen
auch nur recht Spielerisches hervorbringen: vielleicht paar Orna-
mente, einige seltsame Wortklänge usw. Wo aber Bedeutenderes
und Machtvolleres erwächst, bedarf es der Arbeit; am Anfang
mag wohl der Schaffensrausch stehen, die Ausführung jedoch
erheischt gebieterisch den vollen Ernst strenger Arbeit, die be-
wußt ihrem Ziele nachgeht. Und von diesem heißen Ringen
sprechen alle größeren Künstler. Aber selbst wenn es sich nicht
um harte Arbeit handeln würde, so wäre doch die Bewußtseins-
einstellung des schaffenden Künstlers, der etwas Ästhetisch-
Wirksames hervorbringen will, beträchtlich verschieden von dem,
der nur um des Schaffens willen schafft, und dem der Erfolg
gleichgiltig. Dem l'art pour l'art-Standpunkt zufolge besteht,
wenn er konsequent ist, kein Unterschied zwischen Spiel und
Kunst, aber er ist eben kein ernst zu nehmender Standpunkt,
da er alle ästhetischen Tatsachen entweder übersieht, oder völlig
falsch deutet.

Wundt[1]) lehrt, die heterogene Art der spielenden und
künstlerischen Tätigkeiten erhelle schon daraus, daß sie in ver-
schiedenem Verhältnis zu den Funktionen der Phantasie stehen.
Für das Spiel ist die Betätigung dieser ein Nebenumstand, so daß
es Spiele geben kann, bei denen der Phantasie eine recht
unbedeutende Rolle zukommt; „für die Kunst dagegen ist auf allen
ihren Stufen die Phantasie die zentrale psychische Funktion.“[2])
Natürlich kommt es ganz darauf dabei an, was wir unter

[1]) W. Wundt, Völkerpsychologie, III; „Die Kunst“, 2. Aufl., 1908, S. 85 f.

[2]) Wundt betont aber selbst, daß trotzdem beide Formen, Spiel und
Kunst, in ihren Anfängen ohne deutliche Grenzen ineinander übergehen können.

Phantasietätigkeit verstehen: nennen wir alles Phantasievor-
stellung, was nicht unmittelbar äußerlich oder innerlich wahr-
genommen wird, arbeitet zweifellos die Kunst in erster Linie
mit Phantasietätigkeit, da ja das reine Wahrnehmungsbild durch
Apperzeption und Auffassung verarbeitet werden muß, und das
Ästhetische unmöglich beim sinnlich Gegebenen allein stehen
bleiben kann. Fassen wir aber den Begriff der Phantasietätig-
keit enger, indem wir ihr weder das begriffliche Denken zurechnen,
noch auch die durch Apperzeption gewonnenen Anschauungen,
nehmen wir ihr die vorherrschende Stellung als zentrale psy-
chische Funktion innerhalb des Ästhetischen, obgleich auch da
noch eine wichtige Rolle ihr zufällt. Weil nun aber vielen
Spielen eine recht lebhafte Phantasietätigkeit eignet, wie wenn
etwa Kinder „Papa und Mama" spielen, „Soldaten" oder „Eisen-
bahn", wobei das eine Kind die Lokomotive darstellt, die anderen
die Personenwagen; oder wenn das Eisenbahnspiel mit gewöhn-
lichen Hölzern betrieben wird usw. usw., kann wohl aus den
Unterschieden innerhalb der Phantasietätigkeit nicht auf „hete-
rogene Art" von Spiel und Kunst geschlossen werden, wohl aber
häufig auf gewisse Gradunterschiede. Da der bedeutungsvolle
Gehalt, den die Kunst uns zum Genusse bringt, an den ganzen
Menschen sich wendet, verursacht er allseitig reiches Erleben und
energische Stellungnahme; so wird natürlich lebhafte Phantasie-
tätigkeit geweckt;[1]) während das Spiel meist mehr auf eine
Erlebensseite sich richtet, und daher die anderen nicht oder
doch nur zu geringerer Erregung bringt; dadurch tritt .also
zuweilen die Phantasie ziemlich in den Hintergrund.

Ein interessantes Bedenken führt Max Dessoir[2]) an: Man
sollte denken, daß bei einer notwendigen Abhängigkeit der
Kunst vom Spiel die großen Künstler in ihrer Jugend die
eifrigsten Freunde der Spiele sein müßten. Im allgemeinen
sind sie es nicht,[3]) obgleich frisches und mutwilliges Temperament
sich natürlich auch in lebhaften Spielen austobt. Ich weiß nicht,

[1]) Aber auch da gibt es recht bedeutende Gradunterschiede; und der
Kunstwerke sind nicht wenige, die an die Phantasie keine großen Ansprüche
stellen.

[2]) M. Dessoir, Ästhetik und allgemeine Kunstwissenschaft, Stuttgart
1906, S. 299 f.

[3]) Und Dessoir hat darüber ein reiches Literaturverzeichnis zusammen-
gestellt.

ob eine derartige Spielfreude beim jugendlichen Künstler über-
haupt zu erwarten ist; wir glauben ja auch nicht, daſs etwa ein
Plastiker wahrscheinlich lebhafte dichterische Neigungen besitzt,
oder ein Kunsthistoriker starke mathematische Interessen. Also
selbst innerhalb Kunst und Wissenschaft differenzieren sich die
Begabungen und Vorlieben in höchst mannigfaltiger Weise,
obwohl sich natürlich auch Interessen finden, die auf weitere
Gebiete gerichtet sind. Wenn nun in dem jungen Künstler sein
Schaffensdrang erwacht, oder seine Kunstfrende sich regt, wird
er entweder gierig Kunstgenüssen nachgehen, oder sich selbst
schöpferisch versuchen; und gerade dadurch vermag ihm alles
„Spielen" banal und langweilig zu werden. [1] Man müſste genauer
untersuchen, welche Spiele Künstler in früher Jugend aufsuchen,
denn aus manchen Spielen führen sicherlich Wege empor in das
Reich der Kunst, während andere Spiele wieder den Sinn ganz
entfremden oder ungeeignet machen für ästhetisches Verhalten.
Ganz allgemein läſst sich aber aus der Spiellust oder Spielunlust
junger Künstler auf die Beziehungen von Spiel und Kunst wohl
gar nichts schlieſsen.

Wir lernten nun eine Reihe von Beziehungen kennen, die
zwischen Spiel und Kunst bestehen und teils deren Verwandt-
schaft, teils ihre Verschiedenheit offenbaren. Bestehen hinsichtlich
der Funktionslust auch derartige Beziehungen, und — wenn dies
der Fall ist — sind sie denen der Ähnlichkeit oder denen der
Verschiedenheit anzureihen? Daſs Funktionslust vielen Spielen
eignet, wissen wir, ebenso, daſs sie bisweilen geradezu im Vorder-
grunde steht. Auch ist uns bekannt, daſs im ästhetischen Ver-
halten funktionelle Lust sich findet, wenn auch ihr stärkeres
Hervortreten nicht gerade als vorteilhaft sich erweist. In der

[1] Max Dessoir, a. a. O.: „Sobald die Kunst in den Gesichtskreis dieser
Kinder tritt, pflegen sie sehr ernsthaft sich mit ihr zu beschäftigen. Vom
jungen Beethoven wird berichtet: Musik und immer Musik, das war sein
Tagewerk. Auch von Mozart wird erzählt: „Von der Zeit an, wo er mit
der Musik bekannt wurde, verlor er allen Geschmack an den gewöhnlichen
Spielen und Zerstreuungen der Kindheit, und wenn ihm ja noch diese Zeit-
vertreibe gefallen sollten, so muſsten sie mit Musik begleitet sein" usw. usw.
Ziemlich früh, etwa zwischen dem 10. und 15. Lebensjahre, kommt dann bei
fast allen Künstlern der Augenblick, wo sie sich von den Spielen zurück-
ziehen und in die Kunstsphäre eintreten. Nur bei den Schauspielern scheint
ein ganz stetiger Übergang vom kindlichen zum mimischen Spiel sich zu
vollziehen."

Tat zeigt sich nun eine wichtige Analogie von Spiel und Kunst
darin, daſs beide dem Triebe nach funktioneller Lust entgegen-
kommen und ihr — jedes in seiner Weise — Genüge leisten.
Dem Spiel aber kann die Funktionslust Selbstzweck sein, letztes
Ziel; der Kunst jedoch nicht, soll sie nicht im Reiche der
Schauerromane und Rührtragödien versanden und verflachen; sie
schenkt eben stets Gehalt- und Formwerte, und der Lustwert
der Funktionslust fügt sich diesem gröſseren Ganzen ein.[1]) Also
trotz der Verwandtschaft, die sich durch die Funktionslust ergibt,
führt durch sie kein unmittelbarer Weg vom Spiel zur Kunst;
denn mag auch Funktionslust den Wesenskern mancher Spiele
bilden, im ästhetischen Verhalten tritt sie zurück, indem Erlebens-
weisen eintreten, die dem Spiele recht fremd sind: das gefühls-
mäſsige Erfassen einer wertvollen, gehaltreichen Vorstellungswelt.
Und diese Wertverschiebung, die wir bereits zur Sprache brachten,
macht wohl den wirklich tiefgreifendsten Unterschied zwischen
Spiel und Kunst aus, indem sie das erstere dem Reiche leichten
Vergnügens zuweist, letzterer aber die Würde und Weihe ver-
leiht, die sie zu einem höchst bedeutungsvollen, seelischen Ver-
halten gestalten.

Damit ist aber nicht die Frage erschöpft nach den Beziehungen
von Spiel und Kunst durch Funktionslust, da zwei Gebiete noch
unerörtert blieben: vielleicht ergeben sich Verwandtschaften oder
wichtigere Unterschiede von Spiel und künstlerischem Schaffen
durch Berücksichtigung der Funktionslust; oder sie vermag einen
Beitrag zu der Untersuchung zu liefern, die den Ursprung der
Kunst mit dem Spiel in Verbindung bringt. Davon wollen wir
nun handeln!

§ 7. Karl Groos[2]) meint, die künstlerische Produktion
entferne sich weiter von dem Spiel, als das ästhetische Genieſsen.
Danach hätte man also weniger verwandte Züge zu erwarten,
desto mehr Verschiedenheit aber. Ich kann jedoch Groos nicht

[1]) Ein ähnlicher Fall in den Beziehungen von Spiel zur Kunst ist
folgender: es gibt bekanntlich Geschicklichkeitsspiele, deren Wert auf der
Lust dieser Tätigkeit beruht. Das künstlerische Schaffen aber erschöpft sich
weder in dieser Lust, noch auch das ästhetische Genieſsen in der Freude an
der Geschicklichkeit des Künstlers. Hier würde die Forderung nach einer
direkten Analogie bedeuten, die Kunst dem krassen Virtuosentum auszuliefern.
[2]) K. Groos, Die Spiele der Menschen, Jena 1899, S. 508.

beistimmen: hier, wo es sich durchaus nicht um Gröſsen im eigentlichen Sinne handelt, sind ja Angaben wie „weiter" und „näher" recht schwankend; und dann scheinen mir nicht weniger ähnliche Züge vorhanden als in den Beziehungen des ästhetischen Verhaltens zu den Tätigkeiten des Spiels. Allerdings darf man sich da nicht auf die zwei Analogien stützen: des Freiseins vom realen Zweckleben und des Lustcharakters als einziges Ziel.[1]) Denn das Ziel künstlerischen Schaffens ist nicht Lust an der eigenen Tätigkeit, sondern Hervorbringung eines wertvollen Werkes, und damit stellt es sich auch in das Zweckleben hinein, wenn auch nicht in jenes, das den Alltag beherrscht und unmittelbar dem gewöhnlichen Leben sich einfügt. Und damit ist schon ein verwandter Zug zu den Tätigkeiten des Spiels gegeben. Ein weiterer liegt wohl in dem Zustand der Aktivität, der beiden eignet: den Tätigkeiten des künstlerischen Schaffens und denen des Spieles. Am wichtigsten aber scheint mir, daſs im Spiel Erlebnisweisen zum Ausdruck gelangen, die sich im künstlerischen Schaffen finden und für dieses von nicht zu unterschätzender Wichtigkeit sind. Daſs mimische Spiele allmählich in die schöpferische Schauspielkunst übergehen können, ist bekannt. Und die Freude an der eigenen Geschicklichkeit, welche die Triebfeder mancher Spiele ist, wirkt auch aneifernd in das künstlerische Schaffen hinein, allerdings als untergeordneter Faktor. Ebenso leistet die Freude am Nachahmen, die eine reiche Menge von Spielen zeitigt, dem Künstler glänzende Dienste, wenn sie auch natürlich keineswegs das Wesen künstlerischen Schaffens erschöpft. Aber diese Lustquellen, die so gleichsam vom Spiel hinüberführen zu der bedeutungsvollen Arbeit des Künstlers, sind darum wichtig, weil sie diese Arbeit freudiger gestalten und mit den sonnigen Strahlen des Vergnügens umkleiden. Sie machen erst mit das leidenschaftliche Hingegebensein des Künstlers an sein Schaffen möglich, da sie mit ihrer Lust ihm über viele Mühseligkeiten hinweghelfen; und damit haben wir den Weg zu unserer eigentlichen Frage gefunden: den Funktionsfreuden.

Es ist — wie wir wissen — unmöglich, die Spielfreude beziehungsweise die Tätigkeit des Spiels ganz allgemein aus dem Drange nach Funktionslust oder ihrem Gegebensein zu erklären;

[1]) Hirn spricht sehr treffend vom autotelischen Lustcharakter.

wohl aber bilden Funktionsfreuden in zahlreichen Fällen die
wirkende Ursache und treibende Kraft im Spiele. Und ähnlich
läfst sich das künstlerische Schaffen nicht lediglich aus dem
Hange zu funktioneller Lust begreiflich machen, da zahlreiche
andere Motive mitwirken,[1]) wenn auch in manchen Fällen der
hoch wogende Strom funktioneller Freuden mit seinem Rauschen
alles andere zu übertönen vermag. Das „allgemeine Motiv künst-
lerischer Produktion entspringt" — nach Karl Groos — [2]) „jenem
Beschäftigungsdrang, der für das Spiel von so grofser Bedeutung
ist." Da hätten wir wieder einen sehr wichtigen, verwandten
Zug von Spiel und künstlerischem Schaffen, aber man darf nicht
annehmen, dieser „Beschäftigungsdrang" sei nichts anderes als
Drang nach funktioneller Lust. Es ist ganz allgemein der
Drang zu empfinden, vorzustellen, urteilen, fühlen, kurz psychisch
tätig zu sein, und nicht lediglich der Trieb unser ganzen Erleben
seiner Daseinsform und Ablaufsweise nach fühlend zu umfassen;
letzterer ist allerdings mitgegeben, als ein Bestandteil in diesem
gröfseren Ganzen, aber er macht eben allein dieses Ganze nicht
aus. Während nun der „Beschäftigungsdrang" das eine Mal im
Spiel sich entladen kann, wobei die lustvolle Entladung den
ganzen Zweck bildet, vermag er das andere Mal, gestellt in den
Dienst des künstlerischen Schaffens, geradezu zur Hervorbringung
von Werken beizutragen, die der stolze Hauch der Ewigkeit
umweht. So wie man jetzt in den niederen Schulklassen das
Lernen vielfach in der Form von Spielen vor sich gehen läfst,
um es lustvoller zu gestalten, sollte man andererseits wieder
darauf bedacht sein, das Spiel in Bahnen zu lenken, die unmittel-
bar zu Kunst oder Arbeit führen, um seinen Wertertrag zu
erhöhen. Und längst dieser Bahnen klingen die freudigen
Stimmen funktioneller Lust. Etwas Ähnliches schwebt Jerusalem[3])
vor, wenn er sagt: „Das künstlerische Schaffen ist ... zunächst
Spiel als Betätigung des Schaffensdranges und wird im Laufe
der Kulturentwicklung zur ernsten sozialen Arbeit, die sich die

[1]) z. B. Freude am Nachahmen, Lust an der Bezwingung der im
Material liegenden Schwierigkeiten, formale Reize, das Bedürfnis subjektives
Ergriffensein im Werke zu objektivieren, das sich natürlich nicht in Funktions-
lust erschöpft, wenn sie auch hineinspielen mag usw. usw.

[2]) Karl Groos, Die Spiele der Tiere; 2. Aufl., Jena 1907, S. 318.

[3]) W. Jerusalem, Wege und Ziele der Ästhetik; Wien 1906, S. 31
(Sonderabdruck aus: „Einleitung in die Philosophie", 3. Aufl., Wien 1906).

Vermehrung des Menschenglückes zum Ziele setzt". Doch muſs diese Entwicklung nicht immer nur im allmählichen Erwachsen einer Kultur eintreten, sondern kann sich auch im Übergang früher Jugend zu reiferem Alter einstellen. Und von der Tatsache des allgemeinen Beschäftigungsdranges, der gleichsam ein verbindendes Glied zwischen Spiel und künstlerischem Schaffen bildet, spricht auch der bekannte französische Psychologe und Ästhetiker Th. Ribot[1]): „Sur l'origine de l'émotion esthétique... existe un accord bien rare parmi les auteurs, à quelque ècole philosophique qu'ils appartiennent: elle a sa source dans un superflu du vie, dans une activité de luxe; elle est une forme du jeu". „Quand on a dit, que les images, leur association et leur dissociation, la réflexion et l'émotion sont les éléments constitutifs de l'imagination créatrice, il se trouve, qu'on a oublié un facteur irréductible, le principal, le proprium quid de cette opération de l'esprit, celui qui donne l'impulsion première, qui est la cause du travail creáteur et en fait l'unité. Cet que, faute d'un meilleur terme, on peut appeler spontanéité, est de la nature des instincts. C'est un besoin de créer, équivalent dans l'ordre intellectual au besoin de la génération dans l'ordre physiologique."

Zusammenfassend dürfen wir wohl sagen, daſs durch die Funktionslust sich uns eine neue Analogie zwischen den Tätigkeiten des Spiels und dem künstlerischen Schaffen offenbart; aber es dies durchaus nicht der einzige verwandtschaftliche Zug; und weder Spiel noch künstlerisches Schaffen lassen sich allgemein aus Funktionslust oder dem Drange nach ihr erklären.

§ 8. Es bleibt uns in diesem Abschnitt nur noch eine Frage zu erörtern, die innig mit dem Vorhergehenden zusammenhängt: fällt auf das Problem des Ursprungs der Kunst beziehungsweise der Anfänge der Kunst durch die Wirksamkeit der Funktionslust ein erhellendes Licht, oder ergeben sich auch hier durch sie gewisse Analogien zum Spiel oder anderen auſserkünstlerischen Tätigkeiten?

Die Ansicht ist geradezu populär geworden, welche die Kunst allmählich aus dem Spieltrieb entstehen läſst,[2]) und es

[1]) Th. Ribot, La Psychologie des Sentiments; Paris 1899, S. 330 ff.

[2]) Daher findet sich diese Lehre häufig als geradezu selbstverständlich vorgetragen in manchen halb wissenschaftlichen Werken, wie etwa bei Kurt

ist bedauerlich, wenn dieser — recht oberflächlichen — Lehre von ernsthaften Forschern Vorschub geleistet wird, so wenn Wundt[1]) z. B. das bekannte Apercu wiederholt: „Die Mutter der Kunst ist das Spiel", ohne einen befriedigenden Beweis dafür erbringen zu können. Ja ein derartiger Beweis vermag gar nicht geleistet zu werden, denn Ursprung und Anfänge der Kunst lassen sich aus Spielfreude durchaus nicht begreiflich machen. Man zerstört die fördernden und richtigen Keime, die in dieser Lehre liegen, wenn man sie als den ganzen Ernteertrag ansieht. Wir wissen heute mit Bestimmtheit und nicht etwa blofs hypothetisch, dafs die meisten sogenannten künstlerischen Leistungen der Primitiven keineswegs rein ästhetischen Absichten entquellen, und auch nicht rein ästhetisch aufgenommen werden. Sie sind zugleich bestimmt, irgendwelchen praktischen Zwecken zu dienen. Diese praktischen Interessen können scheinbare „Kunstwerke" zeitigen, ohne dafs ästhetische Absichten dabei primär vorhanden waren. Die Gegenstände vermögen nun an sich ein Gefallen zu erwecken, das von den praktischen Interessen losgelöst ist, und so kann sich allmählich ein ästhetisches Vergnügen ausbilden, um dessentwillen dann die betreffenden Dinge mit Bewufstheit hergestellt werden. Dies wäre nun — allerdings recht schematisch — ein Fall, wo das Ästhetische langsam dem realen Boden des Praktischen und Nützlichen entsteigt. In diesem Sinne sagt E. Meumann:[2]) „Das allgemeine Ergebnis, dafs das Kunstwerk in seiner Entwicklung von nicht-ästhetischen Interessen in höchstem Mafse beeinflufst wird, geht ... durch die ganze vergleichende Kunstforschung hindurch". Schon Gottfried Semper[3]) hatte dies mit genialem Blick erkannt, indem er lehrte, die früheste Kunsttätigkeit des Menschen verdanke ihr Entstehen einerseits dem Schmuckbedürfnis, andererseits dem praktischen Interesse des Deckens und Schützens. „Das Bedürfnis des Deckens und Schützens

Münzer, Die Kunst des Künst des Künstlers, Dresden 1905, S. 60: „Insofern hängt die Kunst mit dem Spieltrieb zusammen, als auch sie aus dem Spieltrieb abzuleiten ist".

[1]) W. Wundt, Völkerpsychologie, Leipzig 1905. II, 1, S. 87.

[2]) E. Meumann, Ästhetik der Gegenwart, Leipzig 1908, S. 122.

[3]) Am besten nachzulesen in Hanns Prinzhorns gründlicher Studie: „Gottfried Sempers ästhetische Grundanschauungen"; Zeitschrift für Ästhetik und allgemeine Kunstwissenschaft, IV, 2.

führt zur Erfindung des Geflechtes, Gewebes, der textilen Kunst. In dieser bilden sich die wichtigsten Grundformen ... aller anderen Künste, und zwar durch die Anwendung ihrer Produkte ... und durch die Technik als solche, aus welcher sich ornamentale Motive von selbst ergeben." Dieser allzu weiten Verallgemeinerung können wir heute nicht mehr beistimmen; zweifellos hat aber Semper richtig einige wichtige Ursachen bestimmt, als deren Folge das Aufkeimen der Kunst zu betrachten ist, wenn er neben den praktischen Interessen auf die Bedeutung von Material und Technik, und auf die des Schmuckbedürfnisses hinwies. Und damit sehen wir bereits, dafs die Kunst nicht einem einzigen Quell entspringt, sondern dafs es des Zusammenflusses gar vieler Bächlein bedurfte, um den Strom wahrhaft künstlerischer Tätigkeit zu erzeugen.

Die Wichtigkeit aufserästhetischer Einwirkungen bei den primitivsten Dokumenten der Kunst betonen auch alle neueren Forscher, von denen wir nur zwei erwähnen wollen, da von ihnen aus der Leser leicht den Weg zu den anderen findet. Ernst Grosse[1]) fafst die Ergebnisse seines höchst geistvollen Werkes über die Anfänge der Kunst dahin zusammen, dafs die meisten künstlerischen Produktionen der Primitiven keineswegs rein aus ästhetischen Absichten hervorgegangen sind, sondern dafs sie zugleich irgend einem praktischen Zwecke dienen sollen; „und häufig erscheint dieser letzte sogar unzweifelhaft als erstes Motiv". Und Yrjö Hirn[2]) meint, die genaue Prüfung der Ornamente eines Stammes ergebe fast ausnahmslos, „dafs das, was uns eine blofse Verschönerung scheint, für die betreffenden Wilden voll von praktischer, aufserästhetischer Bedeutung ist". Ihn dünkt es geradezu unmöglich, in der primitiven Kunst zu unterscheiden, „wo die aufserästhetischen Motive aufhören und die ästhetischen anfangen". Ferner zeigt er, dafs bei „primitiven Stämmen jede einzelne der niederen Kunstformen ... als Mittel des Gedankenaustausches von grofser Bedeutung gewesen ist". In diesem praktischen Mitteilungsbedürfnis haben wir zweifellos eine Tatsache vor uns, die vielfach und in weitem Mafse zu Äufserungen drängte, die allmählich künstlerische Formen

[1]) Ernst Grosse, Die Anfänge der Kunst; Freiburg 1894, S. 292.
[2]) Yrjö Hirn, a. a. O., S. 9 f., 13 ff., 148 usw.

annahmen. Bekannt ist,[1]) dafs sich hier eine interessante Analogie
zu den Kinderzeichnungen ergibt, die ja auch in erster Linie
„Mitteilungen" sind, eine Art „Sprache", mit deren Hilfe das
Kind die Gegenstände beschreibt und das ausdrückt, was ihm
als Wichtigstes an ihnen auffiel. Weitere aufserästhetische
Motive, die zu scheinbaren Kunsterzeugnissen drängen, lernen
wir durch die Körperbemalung der Primitiven kennen, die teils
dazu diente, Feinde abzuschrecken, teils wieder die Rolle eines
schützenden Amulettes spielte, oder auch als Stammesbezeichnung
usw. verwendet wurde.

Eine Stufe weiter sollen uns die Ausführungen des so früh
verstorbenen Führers der klassischen Archäologie Adolf Furt-
wängler führen, die aus seinem Nachlass herausgegeben wurden.[2])
Ich kann den in ihnen dargelegten Gedanken grofsen Teils nicht
beistimmen, aber ich glaube, dafs ein so hervorragender Forscher
auch da gehört zu werden verdient, wo wir ihm Folge zu leisten
nicht vermögen. „Es gibt zwei verschiedene ursprüngliche
künstlerische Begabungen im Menschen; man kann sie auch
heute noch an den Kindern deutlich erkennen. Die eine führt
zu abstrakten Gebilden, zu linearer Verzierung; wenn Organisches
dargestellt wird, so wird es in ein oft kaum kenntliches starres
Schema gebracht; natürliche Darstellung des Lebendigen ist ihr
versagt. Die andere Art der Begabung zeichnet sich eben da-
durch aus, dafs sie das Lebendige in seinem Wesen zu erfassen
und darzustellen weifs. Diese Begabung ist die seltenere; wenn
wir sie bei einem Kinde finden, so sagen wir, es habe ein
besonderes Talent zum Zeichnen. In vergangenen Urzeiten waren
es die paläolithischen Höhlenbewohner[3]) in Europa, die dies
Talent in auffallender Weise hatten, wie ihre Renntier- und

[1]) Vgl. meine „Grundzüge der ästhetischen Farbenlehre", Stuttgart
1908, S. 49, 125 f., wo der Leser auch umfassende Literaturangaben vorfindet.

[2]) Adolf Furtwängler, Zur Einführung in die griechische Kunst; Deutsche
Rundschau, 34. Bd., 1908, S. 241.

[3]) Über diese Kunsterzeugnisse vgl die jüngst erschienene, sehr inter-
essante Schrift von Max Verworn, die auch Abbildungen der wichtigsten hier
in Betracht kommenden Gegenstände enthält: „Zur Psychologie der primitiven
Kunst", Jena 1908; Sonderabdruck aus „Naturwissenschaftliche Wochenschrift",
N. F., VI, 1907. Eine genaue kritische Sichtung dieser Lehren in Konrad
Langes Essay: „Zur Philosophie der Kunstgeschichte", Zeitschrift für Ästhetik
und allgemeine Kunstwissenschaft, IV, 1.

Mammutzeichnungen beweisen. In der neolithischen Epoche finden wir nichts dergleichen mehr; es herrscht da, wie überhaupt bei allen primitiven Völkern, nur jene Art der Begabung, die des abstrakten Zeichnens, das zu linearer Dekoration hinführt. Eine prächtige Ausbildung dieser Art Begabung zeigen die Arbeiten der Bronzezeit im nördlichen Europa. Alle die vorhin auf griechischem Boden erwähnten vormykenischen Funde gehören hierher; erst mit der kretisch-mykenischen Kultur tritt die Fähigkeit der Wiedergabe des Organischen auf. Sie ist das Seltene, das Kostbare, sie ist die Grundbedingung zu aller höheren Kunst überhaupt. Jene Fähigkeit des abstrakten Zeichnens ist weit verbreitet und gewöhnlich: sie findet sich allenthalben wieder. Die klassische griechische Kunst ist ganz begründet auf jene Begabung der Darstellung des Lebendigen. Und als die griechisch-römische Kunst allmählich erstorben war, da trat an ihre Stelle wieder eine auf jene erste allgemeiner verbreitete Begabung gegründete Kunst: die Dekoration der Epoche der Völkerwanderung bietet ein schönes Beispiel jener abstrakten linearen Kunst." In eine ausführliche Kritik dieser Darlegungen, die durch die — in der Anmerkung genannten — Untersuchungen von Verworn und Lange wohl überholt sind, können wir uns hier nicht einlassen. Nur folgendes sei erwähnt: Furtwängler sucht alles auf Begabungsunterschiede zurückzuführen, vergißt aber fast völlig auf die Wichtigkeit der äußeren Umstände, die durch ihre Verschiedenheit auch auf Unterschiedlichkeit der in ihnen entstandenen Kunstgegenstände einwirken. Örtliche, zeitliche, klimatische, kulturelle usw. Einflüsse, die auf höheren Entwicklungsstufen der Kunst das Gepräge eines Stils[1] aufdrücken, machen sich eben auch in diesen Anfängen bemerkbar. Denn natürlich bedeutet es einen großen Unterschied für Art und Form aller Gegenstände, ob ein Stamm durch Jagen sein Leben fristet, oder durch Ackerbau oder Fischfang usw. Alle Verschiedenheiten auf diese äußeren Einflüsse zurückführen zu wollen, geht natürlich nicht an; aber ihre Bedeutung darf nicht vernachlässigt, geschweige denn übersehen werden. Ferner berücksichtigt Furwängler nicht, daß keineswegs stets treue Nachahmung das Ziel bildet, sondern daß in vielen Fällen die bildnerische Form als Zeichen, gleichsam als Sprachmittel dient,

[1] Vgl. meinen Essay: „Stil", Innendekoration; 1909, Maiheft.

wobei Naturwahrheit gar nicht angestrebt wird. Wahr ist
allerdings, daſs nur aus dem Nachahmen des Naturvorbildes
langsam die Fähigkeit erwächst, die später bedeutenderer Kunst-
leistungen sich fähig erweist. Aber auch diese Freude am
Nachahmen — die weit ins Tierreich hinunterreicht — ist an
sich natürlich noch kein ästhetischer Vorgang, obgleich sie den
Ursachen beizurechnen ist, die zur Kunstentwicklung hinführen.

So haben wir denn schon mannigfache Bedingungen ursprüng-
lichster Kunsttätigkeit kennen gelernt: Ausdrucks- und Mitteilungs-
bedürfnis, Spieltrieb, Freude am Nachahmen, gewisse rein praktische
Interessen, magische und religiöse Vorstellungen usw. usw. Zugleich
bedarf es aber der Erwähnung, daſs gewisse primitiv-ästhetische
Verhaltungsweisen wohl auch schon bei diesen Anfangsleistungen
im Spiele sind. Das Schmuckbedürfnis führten wir bereits an;
aber auch der Sinn für Regelmäſsigkeit, Ordnung, Symmetrie[1])
macht sich geltend, ebenso wie der Rhythmus bei dem Urzustande
musikalischer Erzeugnisse. Auch Freude an lebhaften Farben
finden wir vor, überhaupt an energischen Sinneseindrücken; und
mag dies noch keinen geläuterten Geschmack bedeuten, stehen
wir doch wenigstens vor einem Anfang an Sinneseindrücken um
ihrer selbst willen Gefallen zu finden. So lagern denn ästhetische
Keime schon in diesen ersten Blüten, aber sie sind noch verdeckt
von der groſsen Fülle auſserästhetischer und pseudoästhetischer
Motive. Langsam schütteln sie erst alles Fremde ab und erheben
sich zu voller Reinheit; man vergesse jedoch nicht, daſs das
ungebildete Volk auch heute noch Ästhetisches vielfach auſser-
ästhetisch aufnimmt; sei es wie ein Spannungsspiel, dem wir
nur der Erregung willen nachgehen, sei es als Belehrung oder
moralische Anweisung usw.

Nachdem wir so eine ganze Reihe von Motiven und Er-
scheinungen kennen gelernt haben, die in den Urzuständen der
Kunst sich wirksam erweisen, können wir nun an die Frage
herantreten, wie weit denn hier die Funktionsfreuden beteiligt
sind. Eines vermögen wir allerdings mit vollster Bestimmtheit
bereits zu sagen: den Ursprung der Kunst aus dem Drange nach
funktioneller Lust allein ableiten zu wollen, ist ein recht ver-

[1]) Mögen z. B. Dreiecke Uluris (d. i. Weiberschürzen), Vierecke Fleder-
mäuse, Wellenlinien Schlangen bedeuten, so bedingt der gegenständliche Sinn
allein noch nicht die Regelmäſsigkeit der Form, die durch Wiederholung zu
einem gefälligen Muster sich zusammenfügt.

gebliches Bemühen, da die Tatsachen zwingend widersprechen, indem sie eine ganze Fülle von Ursachen offenbaren.[1]) Dieser Fülle von Ursachen nun ist auch die Funktionslust einzureihen, und sicherlich nicht als letzte oder geringste. Das Ursprungsstadium der Musik sucht Hermann Siebeck[2]) z. B. vornehmlich aus dem Kraftüberschufs zu erklären, der sich entlädt in taktmäfsigen Körperbewegungen, die von der Stimme begleitet werden, „die anfangs nur dazu da ist, das Einhalten des Taktes zu unterstützen". Und ohne weiteres ist wohl einzusehen, dafs in den Tänzen der Primitiven die Flammen der Funktionsfreuden hoch lodern, wenn es auch irrig wäre die Art und Weise der verschiedenen Tänze nur im Hinblick auf funktionelle Lust deuten zu wollen, da magische und kultische Einflüsse z. B. vielfach mitspielen. „Den höchsten Lustwert endlich mufs man ohne Zweifel denjenigen mimischen Tänzen zuerkennen, welche die Betätigung menschlicher Leidenschaften darstellen; also in erster Reihe, den Kriegs- und Liebestänzen. Denn während sie nicht weniger als die gymnastischen und die übrigen mimischen Tänze der Lust an starken und rhythmischen Bewegungen und dem

[1]) Einen derartigen Versuch unternahm Carl Lange, Sinnesgenüsse und Kunstgenufs; Wiesbaden 1903, S. 46 f. Es erweist sich schwierig, unseren Bedarf an Genufs, unseren Drang nach emotionellen Aufregungen durch die Eindrücke zu decken, die uns zufällig das Leben entgegenbringt. Ferner ist es oft gefahrvoll, sich in Situationen zu begeben, die derartige genufsreiche Aufregungen und Stimmungen erzeugen, z. B. Raserei, Angst, Ensetzen. Sobald man die ansteckende Kraft dieser Stimmungen bemerkte und fand, dafs man gefahrlos diese Lustgefühle sich verschaffen könne, blofs durch Beobachtung der emotionellen Phänomene bei anderen, ging man daran, sich die raffinierten „Genüsse von Schreck und Raserei" auf Kosten anderer mit Hilfe von Kampfspielen, blutigen Arenavorstellungen, Menschenschlächtereien usw. zu verschaffen. Doch können diese Mittel dem Genufsbedürfnis nicht genügen und aufserdem wurden sie nicht gern gesehen; so kam man dazu künstliche Nachahmungen von Affekterscheinungen hervorzubringen, und als Frucht dieser Bestrebungen stellte sich die „Kunst" ein. Dafs es geradezu absurd ist, auf diese Weise den Ursprung aller Kunst erklären zu wollen leuchtet wohl ohne weiteres ein; aber selbst auf begrenzten Kunstzweigen könnte man höchstens auf diese Art das Entstehen der Schauerromane, Kriminalnovellen, Rührtragödien usw. deuten, also von Erzeugnissen, deren ästhetischer Rang äufserst niedrig steht.

[2]) H. Siebeck, Grundfragen zur Psychologie und Ästhetik der Tonkunst, Tübingen 1909, S. 1 ff. Vgl. auch die Abhandlung von Carl Stumpf, Die Anfänge der Musik; Internationale Wochenschrift für Wissenschaft, Kunst und Technik, III, 51, 1593—1616.

Nachahmungstriebe Genüge tun, gewähren sie aufserdem jene wohltätige Reinigung und Befreiung des Gemütes von den wild erregten Leidenschaften, die sich in ihnen entladen, jene Katharsis, welche Aristoteles für die höchste und beste Wirkung der Tragödie erklärt. Diese letzte Form der mimischen Tänze bildet tatsächlich den Übergang zum Drama, welches entwicklungsgeschichtlich als eine differenzierte Form des Tanzes erscheint."[1]) Und auch auf die Entwicklung der bildenden Künste wirkt die Funktionslust ein, allerdings nicht in so hohem Mafse. Wenn wir etwa an die vielen ganz primitiven nackten Weiberfiguren denken, die der überschäumenden Sehnsucht des Mannes ihr Dasein verdanken, müssen wir annehmen, dafs bei ihrer Entstehung Funktionsfreuden mitwirkten, die eben diese Entladung gehemmter Tätigkeitsfülle lustvoll gestalteten. Und ähnlich ist es ja, wenn auf weit höheren Kulturstufen ein Künstler selbst erlebtes Leid künstlerisch darstellt und so sich davon befreit und darüber erhebt, obgleich da auch noch ganz andere Momente — als die Funktionslust — mitwirken.

In doppelter Hinsicht können wir also den Funktionsfreuden einen Einflufs auf die entstehende Kunsttätigkeit einräumen: 1. indem sie den Kern mancher Erlebnisse der Spiele bilden, die in langsamer Umwandlung ins Reich der Kunst eingehen; 2. indem der Drang nach ihnen auch zu Leistungen zu führen vermag, die sich dem Ästhetischen annähern. So begleiten also die Funktionsfreuden die Kunst von ihrem ersten Werden bis zur höchsten Höhe, nur dafs sie bescheidener zurücktreten müssen, wenn des Gehaltes und der Form mächtige Werte in den Vordergrund sich stellen.

§ 9. Von problemgeschichtlichen Erörterungen ging dieser Abschnitt aus, die uns zeigen sollten, in welcher Weise sich das — für die ästhetische Forschung so furchtbare — 18. Jahrhundert zu der Frage der Funktionsfreuden stellte. Den Gipfel fanden wir in Schillers Schriften, die uns zu der systematischen Untersuchung führten, welche Rolle der Funktionslust auf dem Gebiete der Beziehungen von Spiel und Kunst zufällt, welche Bedeutung ihr im Spiel selbst zukommt und unter den Ursachen, die überhaupt zur Kunsttätigkeit leiten. Zurückblickend dürfen wir

[1]) Ernst Grosse, Die Anfänge der Kunst, a. a. O., S. 214 f.

wohl folgende Ergebnisse als gesicherte Ausbeute feststellen, wobei ich an dieser Stelle alles nur Hypothetische ausschliefse. Der Drang nach Funktionslust bildet keineswegs die einzige Spielursache; ebensowenig ist in den Funktionsfreuden das wichtigste, oder auch nur ein allgemeines Merkmal des Spiel- zustandes zu erblicken, wohl aber bilden sie in zahlreichen Fällen die wirkende Ursache und treibende Kraft des Spiels. Im rein ästhetischen Verhalten tritt jedoch Funktionslust stets zurück, indem es seine Hauptbestimmung von der Erlebensweise empfängt, die eine wertvolle Vorstellungswelt gefühlsmäfsig erfafst. Dieses Zurücktreten bedeutet aber keineswegs ein Aus- scheiden, da auf manchem Kunstgebiet den Funktionsfreuden eine immerhin ansehnliche Wirkungsweise zufällt, wie z. B. auf dem des Tragischen, überhaupt auf dem des dramatischen Auf- nehmens, über das wir im ersten Abschnitt zu handeln Gelegen- heit hatten. Im künstlerischen Schaffen entlädt sich Funktionslust in mehr oder minder starken Graden zwar in den meisten Fällen, ja steht bisweilen geradezu im Vordergrunde; aber trotzdem läfst es sich lediglich aus dem Drange nach ihr keineswegs allgemein erklären, und in gleicher Weise erscheint es unmöglich, den Ursprung der Kunst allein aus dieser Ursache ableiten zu wollen, wenn sie auch unter den Momenten anzuführen ist, die zu den Tätigkeiten der Kunst hinführen. Auf diesen Gebieten ergeben sich nun durch die Funktionsfreuden manche wichtige Berührungen von Spiel und Kunst, die wir hier aber nicht noch einmal wiederholen wollen. Und damit verlassen wir diese Betrachtungen. Der nächste Abschnitt soll uns mitten hinein in die Kämpfe zeitgenössischer Ästhetik führen, indem wir vor allem versuchen wollen uns klar zu machen, inwiefern die Einfühlungstheorie mit unserer Frage der Funktionsfreuden zusammenhängt, um wieder von einer neuen Seite her in unser Problem einzudringen. Neben manchen Einzelerkenntnissen nehmen wir wohl ein Hauptergebnis mit in die folgenden Untersuchungen: keineswegs liegt in der Funktionslust der Schwerpunkt ästhetischer Erlebensweise; sie bedeutet nicht den letzten Wirkungszweck des Kunstwerkes; sie bildet aber ein psychisches Verhalten, dem eine gewisse Wichtigkeit für das ästhetische Gesamterleben zukommt, und das sowohl bei der Betrachtung des ästhetischen Aufnehmens als des künstlerischen Schaffens notwendig in Betracht gezogen werden mufs.

Dritter Abschnitt.

§ 10. Dieser Abschnitt soll dem Zweck dienen, die problem-geschichtliche Untersuchung der Funktionsfreuden im ästhetischen Verhalten ihrem Ende entgegen zuführen. Aber auch hier wird nicht alles und jedes verzeichnet werden — wie wir dies in gleicher Weise schon früher übten, — sondern lediglich das Charakteristische und Wertvolle. Dafs Spencer selbständig die Schillerschen Theorien weiterführte, obgleich die Art seiner Weiterführung nicht gerade einen Vorteil bedeutet, ist uns bereits bekannt; aber auch von ihm abgesehen, taucht das Problem der Funktionslust bald hier, bald dort auf und kommt eigentlich niemals zur Ruhe. Nur drei Beispiele — die ganz kurz erwähnt seien — mögen dies zeigen, denn wir wollen uns dabei nicht allzu lange aufhalten, um nicht den Gang der Unter-suchung durch minder Wesentliches zu hemmen.

Indem J. W. Nahlowsky[1]) das Gefühl als das „unmittel-bare Bewufstsein der Steigerung oder Herabstimmung der eigenen psychischen Lebenstätigkeit auffafst," neigt er sehr zu der Theorie jener, die alle Gefühle an die Ablaufsweise psychischer Phänomene anknüpfen lassen. In dieser Allgemeinheit ist die Lehre sicher-lich unhaltbar, denn es unterliegt gar keinem Zweifel, dafs an dem „Was" des Erlebens auch Gefühle sich entzünden. Hier können wir — ohne eine grobe Vieldeutigkeit zu schaffen — nicht davon sprechen, dafs es sich stets um das unmittelbare Innewerden psychischer Hemmung oder Förderung handelt. Wenn etwa ein Sonnenaufgang in uns Freude weckt, ein Sonnenuntergang Trauer, liegt in den Erlebnissen „Sonnenaufgang" bezw. „Sonnen-untergang" an sich unmittelbar weder Steigerung noch Hemmung;

[1]) J. W. Nahlowsky, Das Gefühlsleben, Leipzig 1862, S. 45 ff.

diese kommen bestenfalls zustande durch die gegenständlichen
oder zuständlichen Gefühle; aber auch hier werden sie nicht
unmittelbar erlebt, sondern wirken sich gleichsam in den
begleitenden funktionellen Emotionen aus, so daſs Nahlowskys
Bestimmung höchstens auf sie passen würde, jedenfalls aber
keine allgemeine Geltung beanspruchen kann. Auſserdem müssen
wir doch scharf unterscheiden zwischen der psychologischen
Charakteristik der Gefühle und ihrer biologischen Bedeutung;
ferner zwischen dem unmittelbaren Gefühlserlebnis und seiner
Verursachung. Über die biologische Wertung haben wir hier
nicht zu rechten; was die Verursachung anlangt, so ist es klar,
daſs sie nicht allemal unmittelbar erlebt wird, sondern in den
meisten Fällen gelangen wir nur schlieſsend zu ihrer Kenntnis.
Ob nun psychische Stauung oder Hemmung, beziehungsweise
Steigerung oder glatter Ablauf Gefühlsursachen darstellen, hat
wieder nichts zu tun mit der Frage, die der psychologischen
Beschaffenheit der Gefühle sich zuwendet, und auf sie kommt es
ja hier an. Haben wir uns aber einmal durch deutliche Unter-
scheidung vor diesen Problemverwirrungen bewahrt, müssen wir
mit voller Klarheit einsehen, daſs Gefühle nicht durchgängig
erlebt werden als Bewuſstsein psychischer Hemmungen oder
Steigerungen, sondern — ganz allgemein gesagt — als Zustände
der Lust oder Unlust. Nur das ist zuzugeben, daſs gesteigerte
und harmonisch abflieſsende Lebenstätigkeit lustvoll erfaſst
wird, während psychische Hemmungen unlustvoll aufgenommen
werden.

Eine gewisse Verwandtschaft mit Nahlowskys Lehren zeigen
die „Vorlesungen über Ästhetik" von H. v. Stein,[1]) die aus
seinem Nachlaſs herausgegeben wurden. Jede normale Tätigkeit,
auch die einfachste, weckt, wofern sie ungehemmt verläuft,
Wohlgefallen. Das Ästhetische bildet nun die normale Äuſserung
unseres inneren Lebens, und daher rührt seine Lust. Die
ästhetische Stimmung besteht „in einer ungestörten Bewegung
des ganzen geistigen Bereichs, wie wir sie in der vollen Hin-
gebung an einen Eindruck erleben. Sie faſst unser Inneres zu
einem harmonischen Ganzen zusammen und erweckt uns dadurch
ein tiefes Wohlgefühl." Wir wollen nicht bestreiten, daſs jede
normale Tätigkeit schon ein Körnchen Lust zeitigt, denn diese

[1]) H. v. Stein, Vorlesungen über Ästhetik; Stuttgart 1897, S. 4 ff., 54 usw.

Lehre hat sicherlich viel für sich; aber aus ihr folgt keineswegs mit Notwendigkeit die hier vorgetragene Auffassung des Ästhetischen, die den inhaltlichen Momenten ganz hilflos gegenübersteht. Wäre die Lust an harmonischer reicher Lebenstätigkeit einziger Zweck des ästhetischen Verhaltens, dann müßten wir all die Lust, die an Form und Gehalt knüpft, nur als Mittel betrachten, jene letzte Lust zu entflammen. Aber eine vorurteilslose Beobachtung widerspricht dieser Annahme, denn das gefühlsmäßige beglückende Erfassen der Werte, die Gehalt und Form uns entgegentragen, steht geradezu im Vordergrunde des Bewußtseins. Daß diese ganze Tätigkeit wieder lustvoll aufgenommen wird, erhöht sicherlich den Gesamtbestand der Lust und erweist sich so als ästhetisch günstig,[1] aber die Tätigkeiten und Erlebnisse erhalten nicht erst durch diese Folge ihre ästhetische Bedeutung. Auch bei der kritischen Beurteilung von Kunstwerken sind wir uns dessen klar bewußt, daß wir den Freuden an Gehalt und Form großes Gewicht beilegen, und nicht nur alles im Hinblick auf die Funktionslust werten. Aber ein Einwand kann da leicht erhoben werden: man zweifelt gar nicht daran, daß viele Gehalt- und Formgenuß in den Vordergrund stellen und auch ihrer Wertbeurteilung in erster Linie zugrunde legen, aber daß dies ästhetisch berechtigt ist, das eben steht in Frage. Dieser Einwand verblüfft vielleicht anfangs, aber ernsthafte Bedenken vermag er nicht zu erwecken. Wenn wir Form und vor allem Gehalt so in die vorderste Reihe schieben, geschieht ja dies nicht in blinder Weise sondern im festen Bewußtsein, daß wir hier wahrhafte Werte erfassen, derentwegen uns das Werk der liebenden Hingabe würdig erscheint; Werte, die wir stolz unseren hohen Kulturgütern zuzählen, während wir — bei aller Anerkennung — den Funktionsfreuden diese erlesene Bedeutung nicht zusprechen können. Außerdem vermögen wir uns nicht allzuschwer auszumalen, daß ein ästhetisches Verhalten, eingeengt auf Funktionslust, doch im Vergleich zu dem von uns besprochenen erschreckend ärmlich wäre. Eines scheint richtig: das gewöhnliche Leben in seiner Einseitigkeit bietet wenig Gelegenheit zu dem hemmungslosen, reichen Tätigsein, das die helle Lust der Funktionsgefühle

[1] Vgl. darüber die Ausführungen in § 14 des ersten Teiles dieser Untersuchung.

entfacht; und wer die niederen Mittel — wie Varietévorführungen, Kinematographen, Schauer- und Rührtragödien, Gespenster- geschichten usw. — verschmäht, die schon deswegen nicht voll- wertigen Ersatz bieten, weil sie zwar ein sehr reiches aber doch recht bedeutungsarmes Erleben erregen, der bleibt gröfsten- teils an die Kunst angewiesen, um seinen Drang nach Funktions- freuden zu befriedigen. Aber aus diesen Tatsachen darf man nicht voreilig folgern, also sei der Kunst letzter und höchster Zweck die Funktionslust. Dieser Schlufs ähnelt etwa folgendem: die Kunst vermag gewisse moralische Wirkungen zu erreichen; also sei ihre Aufgabe, sich in den Dienst der Ethik zu stellen. Lange hielt man diese Forderung aufrecht, aber endlich liefs man sie doch fallen und versucht nun das Ästhetische in sich zu würdigen, und nicht in Hinsicht auf die Beziehung zur Ethik. Funktionslust als solche stellt ebenfalls ein dem Ästhetischen wesensfremdes Moment dar, denn sie findet sich in gewissem Mafse allenthalben und nicht nur in den Grenzen seines Reiches. Mag sie dies nun vervollkommnen, bereichern, mag sie darin helfend und stützend mitwirken; Alleinherrscherin ist sie nicht und der königliche Sitz gebührt ihr nicht. Der Wesenskern bleibt für uns das hingebende gefühlsmäfsige Erfassen einer reichen Vorstellungswelt, in der die eigentlichen ästhetischen Werte verankert liegen, als deren Folge sich der bezaubernde Blütenstraufs beglückender Lust offenbart.

Ähnliche Anschauungen, wie die eben besprochenen, vertritt Adolf Göller:[1] „Das Gefühl des Schönen ... ist nichts anderes, als das Gefühl aus einer hochgesteigerten und störungslos hin- strömenden Vorstellungstätigkeit". „Alles, alles Vorstellen und Denken ist von ästhetischem Lustgefühl begleitet, und zwar als Ausübung einer dem Menschendasein wesentlichen Lebenstätig- keit. Denn alle Lebenstätigkeit ist Lebenslust, Daseinsfreude." „Je stärker die Vorstellungs- und Denktätigkeit eines Augenblicks, desto höher in diesem das ästhetische Wohlgefallen." Hier treten uns also die vorgetragenen Lehren in höchster Schroffheit ent- gegen, umso deutlicher offenbaren sie ihre sachliche Unhaltbar- keit. Geradezu Erstaunen mufs in uns die Behauptung wecken, das ästhetische Wohlgefallen steigere sich, je mehr Vorstellungs-

[1] Adolf Göller, Das ästhetische Gefühl; Stuttgart 1905, S. V, 81 ff., 113 ff. usw.

und Denktätigkeit in einem Augenblick vorhanden sei. Wenn nun diese ganze Tätigkeit einem mathematischen oder chemischen Problem gilt, geraten wir da vielleicht in ästhetische Verzückungen? Da zeigen sich eben die Folgen der gänzlichen Verkennung der inhaltlichen Momente, wo gar nicht nach dem „Was" des Erlebens gefragt wird, sondern lediglich nach dem „Wie". Und nur wenn beides berücksichtigt wird, vermögen wir dem ästhetischen Tatsachenmaterial gerecht zu werden. Weiterer kritischer Worte bedarf es wohl nicht, da wir bei der Besprechung der H. v. Stein'schen Lehren schon alles Nötige vorbrachten; nur das eine sei noch bemerkt: wäre wirklich ästhetische Lust = „Lebenslust, Daseinsfreude"; was für ein tiefgreifender Unterschied bestünde dann zwischen dem Ästhetischen und dem kraftvollen Daseinsgefühl bei einer beschwerlichen Bergtour oder einem fröhlichen Jagen?

Wo liegt aber der Grund, daſs so viele Forscher in dieser Hinsicht das Ästhetische derartig verkennen und es in Funktionslust aufzulösen versuchen? Die Funktionsfreuden sind im Erleben gleichsam das letzte und umfassendste, und dadurch erscheinen sie wohl vielen als das bedeutendste. Ich gebe hier Volkelts[1]) Schilderung: „In gehaltvollem und mühelosem Einklang strömt sich die menschliche Natur aus. Dies gibt eine Lust, in die alle ... Lustformen einmünden. Ich nenne sie die Lust der ästhetischen Gesamtwirkung. Alle jene Beiträge von den mannigfaltigen Lustursprüngen aus schmelzen in diesen groſsen Luststrom ein." Und wegen dieses „Einmündens" und „Einschmelzens" richten sich wohl die Augen vieler Forscher auf diesen letzten, groſsen Luststrom. Volkelt, der den Funktionsfreuden im allgemeinen — wie wir bereits wissen — eine recht bescheidene Stellung zuweist, scheint hier doch etwas zu weit gegangen zu sein. Denn um ein „Einmünden" handelt es sich gar nicht; gegenständliche oder zuständliche Gefühle verwandeln sich nicht irgendwie in Funktionslust, gehen auch nicht in sie über; sondern die Funktionslust knüpft an sie an. Wollen wir also dieses Bildes uns bedienen, dürfen wir nicht an einen Strom oder Teich denken in dem Sinne, daſs alle Bäche sich in ihnen vereinen, wohl aber daſs ihre Wasser die auf ihnen segelnden Boote umspülen und tragen. Aber auch diesem Bilde haftet etwas Schiefes

[1]) J. Volkelt, System der Ästhetik, I, S. 587.

an, denn das Schiff erzeugt ja nicht das Wasser. Darum wollen wir hier auf bildliche Verdeutlichung, die nur Unklarheiten zeitigen würde, verzichten und auf die Sache selbst achten. Ihrem Verständnis hoffen wir ein wenig näher gekommen zu sein!

§ 11. In den letzten Jahren trat nun unser Problem in neuer Gestalt auf, nämlich im Rahmen der Einfühlungstheorie, als deren Hauptvertreter Theodor Lipps zu betrachten ist. Die ganze Frage der Einfühlung an dieser Stelle aufzurollen verbietet sich schon deswegen, weil sie weit über das Gebiet der Funktionsfreuden hinausreichend fast alles ästhetische Erleben nach der Meinung ihrer begeisterten Vertreter umspannen soll. Auch steigert sich noch dadurch die Schwierigkeit einer knappen Behandlung, daſs die ganze Lehre — wenig einheitlich — in ziemlich abweichenden Formen sich darbietet, und daſs unter dem einen Namen eine ganze Reihe von Fragen sich bergen, die man, statt sie erst gesondert zu prüfen, unter den einen terminus zwängt. Ein sehr richtiges Wort zur Kritik fand bereits Paul Stern:[1] „Einfühlung ist nicht das aufhellende Wort für den tatsächlichen psychischen Akt, der uns die Objekte unserer ästhetischen Anschauung gerade so und nicht anders erscheinen läſst, sondern nur eine metaphorische und nicht einmal eindeutige Bezeichnung in Bausch und Bogen, die ihn von seinem schlieſslichen Resultate aus allgemein zu charakterisieren geeignet ist". Nun können natürlich gleiche oder ähnliche Ergebnisse von ganz verschiedenen Ursachen herrühren, deren Ermittlung in diesem Falle wesentlich ist; ferner dürfen wir uns auch bei der Charakteristik dieser Ergebnisse nicht mit einer bildlichen Umschreibung begnügen, da strenge Analyse dringend nottut, um nicht von der Sprache getäuscht zu werden. An dieser Stelle hat nun die Kritik zweier namhafter Forscher eingesetzt.

[1] Paul Stern, Einfühlung und Assoziation in der neueren Ästhetik; Hamburg und Leipzig 1898, S. 79 f. Soeben erschien eine sehr ausführliche kritische Darstellung der Einfühlungstheorien von Antonin Prandtl „Die Einfühlung", Leipzig 1910. Eine gut orientierende Übersicht vermittelt das Sammelreferat von Moritz Geiger, „Wesen und Bedeutung der Einfühlung"; Bericht über den IV. Kongreſs für experimentelle Psychologie in Innsbruck, 1910. Hier findet auch der Leser eine ziemlich vollständige Zusammenstellung der einschlägigen Literatur.

Max Dessoir ¹) wies auf den beachtenswerten Einwand hin, „dafs
wir der Sprachverführung zum Opfer fallen, wenn wir uns ein-
bilden, den Genufs einer Beseelung des Gegenstandes zu ver-
danken. Denn wir beschreiben wohl ein eindrucksvolles Objekt
mit solchen lebendigen Worten, aber nur deshalb, weil diese
Worte uns zunächst liegen und die gröfste Bedeutung besitzen.
Wäre es möglich, den beim ästhetischen Genufs vorhandenen
Seelenzustand anders als in den Sprachformen wiederzugeben,
so würden wir erkennen, dafs er seinem Wesen nach nichts mit
einer Verschmelzung oder gar mit einer Vertauschung zu tun
hat." Die Einfühlung verwandelt jedes Sein in Leben, Be-
wegung, Tätigkeit; danach „müfsten alle krummen und gebogenen
Linien, müfsten Windungen und Verschlingungen vor starren,
geraden, rechtwinklig aufeinander prallenden Formen den Vorzug
haben". „Überhaupt wird im ästhetischen Genufs nicht schlecht-
hin jede Ruhe zu Bewegung, alles Räumliche zu einem Zeit-
lichen. Wo der Aufbau eines Bildes von der Wagerechten
beherrscht wird, da steht er unter dem Gesetz der Ruhe; wo
geschlossene Formen mit einem Blick erfafst werden, da ent-
deckt die schärfste Selbstbeobachtung keine Verlebendigung; wo
es sich um einfache Proportionen handelt, findet sicher keine
Einfühlung statt." „Die Geringschätzung dieser Tatsachen
erklärt sich wohl daraus, dafs Lipps zwar über eine äufserst
feine Linienempfindlichkeit verfügt, aber offenbar nur im Sinn
der Linienbewegung. Noch eine zweite persönliche Besonderheit
scheint dem Glauben an die Allmacht der Einfühlung Nahrung
zu geben. Auf Grund des Buches nämlich mufs man annehmen,
dafs Lipps durchweg in Wortbildern denkt." „Infolge dieser
seiner Veranlagung hält Lipps die Sprache für den einfachen
und zuverlässigen Ausdruck des Erlebens, und da er über eine
erstaunlich grofse Anzahl möglicher Wortassoziationen verfügt,
so gelingt ihm eine sprachliche Beschreibung, die ihm per-
sönlich als exakte Erklärung erscheint. Letzten Endes freilich
gerät er in die Lage eines Verunglückten, der sich an einen
einzigen festen Balken klammern will — und der besteht aus
rotglühendem Eisen. Denn Hand aufs Herz: wenn der Mathe-

¹) Max Dessoir, Ästhetik und allgemeine Kunstwissenschaft, a. a. O.,
S. 88 ff. und: Die ästhetische Betrachtung und die bildende Kunst; Deutsche
Literaturzeitung, XXIX, 37 und 38.

matiker von einem Rechteck sagt „es steht" und von einem anderen „es liegt", nimmt er dann eine Verlebendigung vor oder genieſst er ästhetisch? Nein, es läſst sich nur nicht anders sagen."

Mit dem ganzen Rüstzeug seiner sprachphilosophischen Untersuchungen unterzieht A. Marty[1]) die Einfühlungslehre einer bedeutsamen Kritik: er sieht in der Einfühlung ein Beispiel für die Verkennung der wahren Natur der inneren Sprachform, die nicht mit der Bedeutung verwechselt werden darf, sondern in gewissen Vorstellungen besteht, „die durch unsere sprachlichen Ausdrücke erweckt werden, aber nicht selbst deren Bedeutung bilden, sondern nur dazu dienen, sie nach den Gesetzen der Ideenassoziation zu erwecken. Das erstbeste Beispiel einer Metapher oder Metonymie macht klar was gemeint ist. Wer Kiel statt Schiff sagt, wer von einem „Makel auf dem Schilde der Ehre", von einem „schwankenden Urteil" redet, der erweckt in der Regel zunächst eine Vorstellung, die nicht eigentlich gemeint ist, sondern nur als Mittelglied der Assoziation auf die gemeinte hinführt." Bei den Erscheinungen der ästhetischen Einfühlung spielt irgendwie das fundamentale Gesetz über den Wertunterschied der Vorstellungen mit, nämlich daſs die Vorstellungen von Psychischem unter sonst gleichen Umständen wertvoller sind als die von bloſs Physischem, und daſs es darum zu den höchsten Aufgaben der Kunst gehört, das unerschöpfliche Gebiet psychischen Lebens darzustellen. Zwei wesentlich verschiedene Weisen der „Einfühlung" unterscheidet Marty. Das eine Mal sind die Vorstellungen psychischen Lebens dasjenige, was zu vermitteln letzter und eigentlicher Zweck der Darstellungsmittel ist. Das hier vom Künstler Gebotene „fordert in dem Sinne eine Einfühlung von seiten des empfänglichen Hörers, als diesem in direkter Erfahrung nur sein eigenes psychisches Leben gegeben ist und er sich alle fremden psychischen Erlebnisse nur anschaulich machen kann — und auf möglichste Veranschaulichung kommt es doch bei allem künstlerischen Vorstellen und Genieſsen an — nach Analogie zum eigenen Selbst.

[1]) A. Marty, Untersuchungen zur Grundlegung der allgemeinen Grammatik und Sprachphilosophie, Halle 1908, II, S. 175 ff., 653 ff. Über die weiteren Schriften, in denen dieser Forscher den hier einschlägigen Fragen nachgeht, vgl. meine ausführliche Besprechung seines Werkes in der Zeitschrift für Ästhetik und allgemeine Kunstwissenschaft, IV, 2, S. 286 ff,

Das Einfühlen ist hier das produktive und reproduktive Sich-
vorstellen eines fremden Seelenlebens nach Analogie zu dem uns
allein direkt anschaulichen eigenen." Das ästhetische Wohl-
gefallen, welches das Verweilen bei derartigen Vorstellungsgebilden
bereitet, führt dann noch in anderer Weise dazu, Vorstellungen
psychischer Vorgänge zu erwecken. Während vorhin das psy-
chische Leben eigentlicher Darstellungsgegenstand war, kann es
nun die Rolle von Darstellungsmitteln übernehmen. Es handelt
sich hier vornehmlich um die Poesie, und dann bilden die
betreffenden Vorstellungen ein wichtiges Element der „figür-
lichen inneren Sprachform", womit die dichterische Sprache
arbeitet. Die Metaphern usw. sind ja häufig vom tierischen
und menschlichen Leben hergenommen, wie wenn bildlich vom
grollenden Donner, vom lächelnden Blau des Himmels und der-
gleichen gesprochen wird. Jetzt besteht die Einfühlung nicht
darin, fremdes psychisches Leben nach Analogie zum eigenen zu
deuten oder einen reichen Verlauf dichterisch-seelischer Erleb-
nisse einheitlich zu ersinnen, sondern an Lebloses und Unbewußtes
— durch Assoziation geleitet — Vorstellungen psychischen
Lebens zu knüpfen, deren Züge nur schmückendes Beiwerk
bilden. Es handelt sich hier also um innere Sprachformen, dort
aber um Bedeutungen selbst. „Die Einfühlung in einen von
Shakespeare oder Cervantes erdichteten Charakter wie Othello
oder Don Quixote kann ganz wohl zu einer Psychologie des
Eifersüchtigen oder des verstiegenen „Idealisten" führen. Aber
niemand wird an eine Psychologie der Trauerweide oder
Edeltanne denken, deswegen weil mannigfache metaphorische
Wendungen üblich sind, welche Vorstellungen psychischen Lebens
erwecken, die vorübergehend mit derjenigen jener Gestalten
verknüpft werden, um sie dadurch ästhetisch zu heben und zu
verschönen." Schließlich wendet sich noch Marty entschieden
dagegen, die Erscheinungen der Einfühlung zu verwechseln mit
„dem ernstlichen, sei es naiv-kindlichen, sei es wissenschaftlich-
metaphysischen Glauben an eine weit reichende oder gar all-
gemeine Beseelung der Körperwelt". Hierbei handelt es sich
um ein Stück ernstlicher Weltdeutung, im ersteren Falle aber
um das Reich ästhetischen Scheins.

Diese beweiskräftigen und überzeugenden Kritiken ent-
reißen schon der Einfühlungstheorie den Schein der Allein-
herrschaft, zugleich weisen sie auf, in welcher Weise ein Teil

des hierher gehörigen Tatsachenmaterials gedeutet werden muſs, und daſs verschiedene Fragen hinter dem Terminus sich bergen, der zwar durch einen Namen zwischen Verschiedenartigem eine Brücke schlägt, die aber nicht die Klüfte zu beseitigen vermag, über die sie ihren kühnen Bogen spannt. Und bei näherer Betrachtung erweist sich diese Brücke recht wenig gangbar und verläſslich. Weitere Steine von dem stolzen Bau der Einfühlung würden sich wohl loslösen, wenn in umfassender Weise das Studium der niederen Empfindungen, Muskeleinstellungen und Nachahmungstendenzen betrieben würde, die doch in zahlreichen Fällen einfühlungsartige Erscheinungen bewirken.[1]) Ich will hier diese komplizierten Fragen nicht anschneiden, sondern lediglich auf die allgemein bekannten Tatsachen hinweisen, daſs wir durch Nachahmung eines „zornigen" oder „freudigen" Gesichts die Disposition zu diesen Zuständen, ja bisweilen sogar sie selbst hervorzurufen vermögen, daſs wir durch bestimmte Körperhaltungen in uns die Bewuſstseinslagen des Stolzes, der Niedergedrücktheit, des Mutes usw. bis zu einem gewissen Grade erregen können, daſs häufig je nach der Richtung der Augenbewegungen Gegenstände den Eindruck des Vorspringenden bezw. Zurücktretenden, sich Aufrichtenden bezw. Fallenden erwecken usw. Derartige Erscheinungen sind nun natürlich den Vertretern der Einfühlung nicht entgangen; aber es hat doch dann wenig Wert so Heterogenes wie die durch innere Sprachformen erweckten Vorstellungen, die auf Muskeleinstellungen, Nachahmungstendenzen usw. beruhenden Eindrücke usw. alle unter einem Namen zusammenzupferchen, statt in eingehender Analyse gerade ihre Besonderheit und spezielle Bedeutung klar herauszuarbeiten. Eines haben sie allerdings alle gemein: dadurch daſs sie Empfindungen und Vorstellungen und zwar in reicher anschaulicher Weise entwickeln, üben sie emotionelle Wirkungen aus. Wollen wir uns hierfür des Wortes „Einfühlung" bedienen, so müssen wir bedenken, daſs es dann keinerlei

[1]) Groos hat auf diesem Gebiete verschiedentlich gearbeitet, ebenso besonders amerikanische Forscher; das wichtigste findet der Leser auch in Dessoirs bereits öfters genannten Ästhetik; ebenso in Volkelts Ästhetik, I, S. 224 ff. Lichtwark lieſs z. B. die Schüler, mit denen er Studien vor Gemälden abhielt, häufig die Haltungen und Bewegungen der dargestellten Figuren wirklich nachahmen, damit sie deren Bedeutung und Gefühlsbetonung erkennen lernen.

Erklärungswert besitzt sondern lediglich die Endtatsache eines Vorganges bezeichnet, der noch dazu mit diesem Namen ziemlich unglücklich charakterisiert wird.

Sehr vorsichtig behandelt Johannes Volkelt[1]) das Einfühlungsproblem mit einer ruhigen Zurückhaltung, die nicht als Schwäche aufgefaßt werden darf, in der im Gegenteil kritische Selbstzucht im hohen Maße sich offenbart. Vor allem kennt er vier ästhetische Grundnormen, so daß er sich weit von jenen Lehren entfernt, die um jeden Preis eine Einheit dort anstreben, wo nur eine einheitliche Wirkung mannigfacher Ursachen gegeben ist. Für ihn liegt folgende Fragestellung der Einfühlung vor: „Die gegenständlichen Gefühle erscheinen uns sofort als Ausdruck der geschauten Gegenstände. In anderer Form sind wir uns ihrer entweder überhaupt nicht oder nur nebenbei bewußt. Es fragt sich: wie ist diese Hinausverlegung der Gefühle in den ästhetischen Gegenstand psychologisch zu beurteilen?" Wie kommt diese eigentümliche Verknüpfung von Anschauen und Fühlen zustande? Wie ist sie psychologisch zu erklären? Und auf welche Teilfunktionen stößt man, wenn man diese Verknüpfung zergliedert? Und dies sind in der Tat wichtige und bedeutungsvolle Probleme, die Klärung und Lösung erheischen.

Nachdem Volkelt die Frage behandelt hat, wie unter Mithilfe reproduzierter oder wirklicher Bewegungsempfindungen die Erscheinungen der Einfühlung zustande kommen, wendet er sich der rein assoziativen[2]) Einfühlung zu. „Wir wissen aus tausendfacher Erfahrung, daß bestimmte Bewegungen diese

[1]) J. Volkelt, System der Ästhetik, I, S. 212 ff.

[2]) Lipps lehnt im zweiten Bande seiner Ästhetik überhaupt die Assoziationen als ästhetischen Faktor ab; wo es sich um die sog. „eindeutigen und notwendigen" Assoziationen handelt, „liegt" in Wahrheit die betreffende Tatsache in dem Gegenstand. Dies ist aber jederzeit mehr als bloße Assoziation, nämlich „Einfühlung". Der Zusammenhang zwischen Blitz und Donner kommt für mich durch Vorstellungsassoziation zustande. Dagegen besagt dies, daß in einer Gebärde, etwa der Trauer, ein Affekt, in unserem Falle die Trauer „liegt", nicht, daß beide miteinander assoziiert sind, sondern es besagt eben, daß dies Psychische in jenem sinnlich Wahrnehmbaren „liegt". Indem ich die sinnliche Erscheinung eines anderen usw. erfasse, erfasse ich darin zugleich den Affekt. „Beides zusammen macht ein einziges unteilbares Erlebnis aus." Dies dürfte wohl zur Charakteristik der Lippsschen Lehre von der ästhetischen Wertigkeit der Assoziationen ausreichen.

bestimmten Affekte ausdrücken. Daher können uns einzig infolge dieses Wissens die Bewegungen als ausdrucksvoll erscheinen." „Es kann keinem Zweifel unterliegen, daſs die Einfühlung auf Assoziation (in kausierendem Sinne) beruht. In der Einfühlung geschieht das Sichzusammenfinden von Anschauung und Gefühl in unwillkürlicher Weise und fragt man nach den Ursachen der Zusammengesellung, so stöſst man . . . hier auf die beiden Beziehungen der Ähnlichkeit und der Bewuſstseinsnachbarschaft." Faſst man aber die Assoziationen als Verbindungen des im Bewuſstsein unmittelbaren Nach- und Nebeneinanders, reichen sie — nach Volkelt — zur Erklärung der Einfühlungstatsachen nicht hin, da das Ineinander ihnen gerade ihre Besonderheit aufdrückt. „Die Gefühlsmasse vereinigt sich mit der Anschauung derart, daſs sie eine innere Einheit mit ihr eingeht." Diese intuitive Einheit von Anschauung und Gefühl nennt Volkelt „Verschmelzung"; sie ist die Hauptsache für das Zustandekommen der Projektion. Auch diese Untersuchungen — obgleich sie in gar manchem klärend wirken — können wohl nicht als endgiltige Lösung gelten; die psychologische Analyse der kausierenden Assoziationen, der Verschmelzungen, der Gefühlsprojektionen ist noch lange nicht restlos durchgeführt und auf letzte Bewuſstseinselemente zurückgeleitet. Dies kann keinerlei Vorwurf gegen den Autor bedeuten, der das gab, was sich heute mit bestem Wissen und Können geben läſst. Das Heute heiſst ja noch lange nicht die Vollendung unserer Wissenschaft; und da bleibt eben reiche Arbeit für die Zukunft; geleistet muſs sie werden von einer tief schürfenden Psychologie, die mit gröſster Vorsicht ans Werk geht, nirgends die Bahnen der Erfahrung verläſst, sondern stets in den Dienst der Tatsachen sich stellt, die ins helle Licht zu rücken ihre höchste Aufgabe ist.

Und wenn ich eine persönliche Vermutung hier aussprechen darf, so zielt sie dahin, daſs von einer umfassenden Durcharbeitung der Assoziationslehren,[1]) die in alle Details verfolgt werden müſsten, wohl manch Gewinn zu erhoffen wäre. Heute besteht allerdings vielfach eine Abneigung gegen jeden Versuch

[1]) Einen beachtenswerten Anfang lieferte Oswald Külpe: „Über den assoziativen Faktor des ästhetischen Eindrucks"; Vierteljahrsschrift für wissenschaftliche Philosophie, 1899, 23, S. 145—183, und in der Besprechung von Karl Groos, „Der ästhetische Genuſs"; Gött. gel. Anzeiger, 1902, 11, S. 896 bis 919.

einer Assoziationsästhetik; [1]) aber es sollte doch erst gründlich
untersucht werden, welche Fehler notwendig im Wesen der
Assoziationsästhetik wurzeln, und welche ihren Vertretern zur
Last fallen, die ja gröfstenteils viel zu einseitig die Assoziationen
in den Vordergrund stellten. Ein Endurteil über die ästhetische
Wertigkeit der Assoziationen läfst sich aber erst sprechen, bis
wir an Stelle unserer immerhin primitiven Kenntnisse von ihnen
durchaus sichere Überzeugungen gewonnen haben, damit die
Begriffe unter unseren Händen sich nicht stets vieldeutig ver-
ändern.[2]) Allerdings glaube ich, dafs die eigenartige Tatsache
der „Verschmelzung" — nach Volkelt — durch Assoziation
allein niemals wird geklärt werden können; aber „Verschmelzung"
bedeutet lediglich eine bildliche Umschreibung und keine psycho-
logische Charakteristik.[3]) Wir wollen nun aber im folgenden
nur einen kleinen Ausschnitt aus dem Fragenkreise der Ein-
fühlung einer näheren Betrachtung unterwerfen, nämlich den,
der in das Gebiet der Funktionsfreuden hineinreicht.

§ 12. Auf den ersten Blick mufs es geradezu erstaunlich
wirken, wenn man hört, die Erscheinungen der Einfühlung,
deren Grundkern die Gefühlsprojektion bildet, die „Beseelung"
der Gegenstände sinnlicher Wahrnehmung, stünden in nächster
Verwandtschaft zu der Funktionslust, die ja Freude an psy-
chischer Tätigkeit ist, an ihrem Reichtum und an ihrer Fülle,
an der Lebhaftigkeit ihres Auftretens und an Art und Weise
ihres Ablaufes. In der Tat liegt hier ein bedeutender sachlicher
Unterschied vor: mag ich in eine Säule das „Aufstreben", in
eine Landschaft „Heiterkeit" oder „Schwermut" einfühlen, so
bedeutet dies doch etwas ganz anderes als die Lust an psy-
chischem Tätigsein; sie kann besten Falls als eine Folge der

[1]) Wir gaben ein Beispiel durch die Darlegung der Lippsschen Ansichten
über Assoziationen. Auf diese Abneigung wies auch schon J. Segal hin:
„Über die Wohlgefälligkeit einfacher räumlicher Formen"; Archiv für die
gesamte Psychologie, VIII, 1906, S. 110 ff.

[2]) Jüngst erschien ein recht wertvoller Aufsatz von Richard Müller-
Freienfels, „Die assoziativen Faktoren im ästhetischen Geniefsen"; Zeitschrift
für Psychologie, 54, S. 71 ff., der zur Klärung dieser Fragen manches beiträgt.

[3]) Ich hoffe selbst in kurzer Zeit diesen Fragen eine eigene Unter-
suchung zu widmen und möchte an dieser Stelle den Ergebnissen nicht vor-
greifen.

durch die Einfühlung geschaffenen seelischen Fülle betrachtet werden, aber niemals als Einfühlung selbst. Wir dürfen nur sagen, Funktionsfreuden knüpfen an jedes stärkere Erleben, das harmonisch abläuft, und bisweilen sind eben durch die „Einfühlung" diese Bedingungen erfüllt.

In der Tat anerkennt ja auch Lipps [1]) den großen Unterschied zwischen der einzelnen lust- oder unlustgefärbten Tätigkeit und dem „gesamten Sichauswirken der inneren Kraft". „Jene ist lust- oder unlustgefärbt, je nachdem sie diese oder jene Tätigkeit ist, z. B. auf diesen oder jenen Gegenstand bezogen und damit zugleich notwendig in sich selbst so oder so geartet. Und die gesamte innere Tätigkeit, das Sichauswirken meiner inneren Kraft überhaupt, ist lust- oder unlustgefärbt je nach seinem Gesamtcharakter, je nach der Weise oder der inneren Rhythmik seines Ablaufes, auch je nach dem Maße der Kraft, die darin sich auswirkt, nach der Lebhaftigkeit oder Langsamkeit und Trägheit, der Freiheit oder Gehemmtheit ihres Ablaufes, vor allem auch je nach dem Reichtum und der Armut der Tätigkeit." Aber trotzdem verwischt Lipps selbst wieder diesen Unterschied, wenn er in dem Streben alles unter die einheitliche Formel der Einfühlung zu zwängen, hier eine engere Verknüpfung anzubahnen sucht, etwa auf folgende Weise: Alle Schönheit beruht auf Einfühlung, denn sie ist nichts „anderes als Lebendigkeit für den unmittelbaren Eindruck. Und dies Leben ist eingefühlt." „Alle Schönheit ist Wiederschein des Menschen, d. h. menschlichen Lebens oder menschlicher Kraft und Tätigkeit in einem Sinnlichen." Der ästhetische Genuß ist Genuß dieser Schönheit, „d. h. es ist der Genuß des in die Dinge von uns eingefühlten Lebens". „Dies Leben aber entstammt aus uns, dem Betrachtenden und Genießenden. Der ästhetische Genuß ist also letzten Endes Genuß des eigenen Wesens oder der eigenen Persönlichkeit." [2]) Und in ähnlichem Sinne sagt Lipps: „Das Gefühl der Schönheit ist . . . Lebensgefühl. Es ist das Lustgefühl an der Kraft, an der Fülle der inneren Einstimmigkeit oder Freiheit der Lebensmöglichkeiten und Lebensbetätigungen; oder es ist das Lust-

[1]) Lipps, Ästhetik, II, S. 9 ff.
[2]) Vgl. meine Besprechung der Lippsschen Ästhetik in „Philosophische Wochenschrift", 1907, 3 und 4, S. 80 ff.

gefühl am ungehemmten Sichausleben."[1]) Dabei geht er
so weit die Freude zu definieren als eine „bestimmte Weise des
Ablaufes der gesamten inneren Tätigkeit. Die Freude ist diese
Tätigkeit oder diese Ablaufsweise einer gesamten inneren Tätig-
keit, einschliefslich der Lustfärbung, welche dieselbe ihrer
Natur nach an sich trägt. Nicht minder ist die Trauer eine
nur eben entgegengesetzte Weise des Ablaufs der gesamten
inneren Tätigkeit."

Die ganzen Ausführungen unserer Arbeit weisen bereits
darauf hin, welche Stellung wir zu den hier vorgetragenen
Lehren einnehmen, die ein beredter Beweis dafür sind, wie
selbst ein so hoch verdienstvoller Forscher wie Theodor Lipps
dazu verführt wird, Tatsachen zu vergewaltigen und arg zu
verkennen, wenn er die fruchtbringenden Bahnen der Erfahrung
verläfst und sich den lockenden, aber trügerischen Fahnen der
kühnen Systemkonstruktion überantwortet. Die Geschichte der
Philosophie offenbart uns, wie viel stolze und bewunderte Systeme
zusammengebrochen sind, weil nicht die Wahrheit hinter ihnen
stand, sondern lediglich die Persönlichkeit ihres Schöpfers. Be-
scheidene Erfahrungen aber vererben sich von Geschlecht zu
Geschlecht, wachsen allmählich lawinenartig an und verbürgen
uns den langsamen, aber sicheren Fortschritt unserer Wissen-
schaft, an der manche schier verzweifelten angesichts des
unerquicklichen Anblicks, wie ein System das andere verdrängt,
um wieder einem neuen den Platz räumen zu müssen. Aber
lassen wir die allgemeinen Betrachtungen, um durch spezielle
Kritik unseren Standpunkt zu begründen und die Unhaltbarkeit
der gegnerischen Position aufzuweisen. Sehr eigenartig berührt
es zu hören, Freude und Trauer seien Ablaufsweisen einer
gesamten inneren Tätigkeit einschliefslich der ihr von Natur
aus zukommenden Lust- bezw. Unlustfärbung. Wenn wir uns
über ein gutes Buch freuen, oder über eine heroische Tat, die
uns gemeldet wird, oder wenn wir den Untergang eines Freundes
oder den Tod eines nahen Verwandten betrauern, so scheint es

[1]) Ästhetik, I, S. 156. In einem kurzen Essay („Einfühlung und
ästhetischer Genufs") in der „Zukunft" (XIV, 16, S. 100 ff.) hat Lipps seine
Lehren zusammengefafst, wobei sich an manchen Stellen ganz deutlich zeigt,
wie er Einfühlung und Funktionslust nicht scharf auseinanderhält, sondern
entweder beide verwechselt oder vieldeutig zwischen ihnen schwankt, so dafs
seine Anschauungen etwas Unklares und Verschwommenes erhalten.

doch klar gegeben, daſs es sich hierbei um psychische Zustände handelt, mit denen wir „liebend oder hassend" [1]) Stellung nehmen zu gewissen Tatsachen, die, sei es von der Welt der äuſseren Dinge, sei es aus der Welt unseres inneren Erlebens an uns herantreten. Wie nun im Anerkennen oder Verwerfen das Wesen des Urteilens liegt, ruht der Kern dieser Akte in einem Lieben und Hassen, kurz in einem „Interessenehmen", das natürlich höchst mannigfach modifiziert wird durch die Objekte, auf die es sich richtet. Und die „Ablaufsweisen gesamter innerer Tätigkeiten" können auch Gegenstände der Lust oder Unlust werden, aber deswegen sind sie doch nicht selbst Freude oder Trauer. Wie könnte auch Lipps Rechen-schaft geben über das, was verläuft? Gesetzt den Fall, wir freuen uns im dramatischen Verhalten der gewaltigen Schicksale des Helden, in denen sein starkes Menschentum siegreich zum Ausdruck gelangt, und dieses reiche kräftige Erleben wecke Funktionslust. Nach Lipps würde die Freude nur in der Ablaufsweise bestehen; indem wir die vorgezeichneten Schicksale nacherleben, wirkt sich die psychische Tätigkeit in einem Ver-lauf aus, der eben die Freude ist. Wenn nun dieser Verlauf selbst die Freude darstellt und sie nicht erst irgendwie an ihn anknüpft, muſs sie doch irgendwie in ihm liegen: aber wir nehmen doch nur eine reiche Vorstellungswelt auf und erleben Gefühle nach. Wo wäre da — auch nur denkbar — der Platz für die Freude, mit der unser Interesse diese Gegebenheiten erfaſst? Dabei zeigt doch die Selbstbeobachtung klar, daſs die Freude — in diesem Falle ein zuständliches Gefühl, ein Teil-nahmsgefühl — zu diesem Erleben hinzutritt, auf dieses sich richtet und nicht in ihm liegt, in seiner Ablaufsweise. Und noch etwas zweites offenbart die Beobachtung: auſser dieser Freude am Gehalt begegnen wir noch einer anderen Lust, der Erlebenslust im engeren Sinne, die wirklich an die Art dieses Erlebens, an seine Lebhaftigkeit, die Weise seines Ablaufs usw. anknüpft, aber — wohlgemerkt — anknüpft, nicht gleichzusetzen ist der Ablaufsweise. Nimmt man aber gar mit Lipps an, Freude sei eben diese Ablaufsweise, wie käme man dann zur

[1]) Vgl. Franz Brentanos Psychologie vom empirischen Standpunkte, Leipzig 1874, S. 306 ff. und A. Marty, Untersuchungen zur Grundlegung der allgemeinen Grammatik und Sprachphilosophie, Halle 1908, I, S. 232 ff.

Unterscheidung der Freude am Gehalt und der Freude am Erleben. Daſs es sich dabei um ganz verschiedenes handelt, hat ja Lipps selbst an anderer Stelle ausgeführt, so daſs er hier sich selbst in auffallendster Weise widerspricht. Und er muſs sich da widersprechen, denn mit der vorliegenden Lehre kann er nicht Ernst machen, ohne überall mit den Tatsachen in schärfsten Konflikt zu kommen.

Nehmen wir nun ein kräftiges Erleben an, dem der Ton der Trauer seine Besonderheit verleiht, so wird ihm doch eben als kräftigem Erleben das Lustmoment der Funktionsfreuden nicht ermangeln. Wie kann nun Lipps dies deuten? Vermag er etwa zu behaupten, hier handle es sich um zwei verschiedene Ablaufsweisen, um zwei Weisen des sich gesamten Auswirkens der inneren Tätigkeit? Es ist doch aber nur ein Gesamterlebnis gegeben. Nein, die Lehre läſst sich in keiner Weise halten, und Lipps, der ja oft genug seine Ansichten wandelt, wird wohl bald selbst diesen Standpunkt aufgeben, der vielleicht dialektisch zu verteidigen geht, aber sachlich sich nicht stützen läſst.

Aber noch ein zweiter Widerspruch in den Lippsschen Darstellungen scheint sich uns an dieser Stelle zu ergeben; denn einerseits soll ästhetischer Genuſs die Freude sein an dem in einem Sinnlichen eingefühlten Leben, andererseits aber das Lustgefühl am ungehemmten Sichausleben. In Wahrheit findet man im ästhetischen Verhalten beide Lustquellen: die edle Gehaltsfreude, die an das im Kunstwerk „liegende" Leben knüpft und die Funktionslust. Aber vereinen lassen sich diese beiden Erscheinungen nicht, denn die Gefühle der „stillen Wehmut" etwa oder der „sanften Trauer", welche eine Landschaft „beseelen" und die ich eben als ihren Gehalt in vorstellungs-mäſsiger Weise werterfassend aufnehme, kommen nur mittelbar für die Lust am Ausleben in Betracht, als sie eben ein stärkeres Tätigsein darstellen und auch weiterhin erwecken. Will man aber allen Ernstes nur das „Lustgefühl am ungehemmten Sich-ausleben" als ästhetischen Genuſs letzten Endes gelten lassen, so treffen hier alle jene Bedenken zu, die wir im Laufe der Arbeit gegen die Theorien vorbrachten, die das ganze Reich des Ästhetischen in Funktionsfreuden als höchsten Zweck ein-münden lassen, wobei ich hier nur das wiederholen will, daſs dann alle Freude an Gehalt oder Form eigentlich aus dem rein Ästhetischen ausgeschaltet wird, oder doch nur als Mittel zum

Zwecke dient, Funktionsfreuden zu entfachen. Und gerade von diesem Standpunkt aus ist nicht einzusehen, warum der ästhetischen „Einfühlung" eine so grofse Rolle zukommt, wie sie ihr eben Lipps zuweist. Denn die Freude am ungehemmten Sichausleben vermag natürlich auch aufzutreten ohne jede Spur von „Einfühlung", wie wenn sich etwa jemand starken Affekten hingibt, oder irgendeinem aufregenden Spiel huldigt.

So kann ich denn in dieser Verbindung der Einfühlung mit der Funktionslust keine Förderung unseres Problems erblicken, wohl aber eine Verwirrung, weil hier ganz verschiedene Tatsachen verquickt und verwechselt werden, was sicherlich nicht dem wissenschaftlichen Fortschritt dienlich ist, sondern im Gegenteil ihn hindert und verzögert. Aber es erscheint mir ein Gebot der Gerechtigkeit darauf aufmerksam zu machen, dafs der Leser ein sehr mangelhaftes Bild von dem Wert der Lippsschen Ästhetik empfinge, der sie allein nach der Art der Behandlung der hier erörterten Frage beurteilen würde. Denn nicht in den Grundlagen und nicht in der Methode ruht meiner Meinung nach ihre wesentlichste Bedeutung, sondern in einer Fülle glücklicher Beobachtungen und in der Tatsache, dafs sie auch dem reichste Anregungen beschert, der prinzipiell auf einem ganz anderen Boden steht. Der wird z. B. — was unsere Frage anlangt — finden, dafs Lipps zur Beschreibung der Funktionslust hier und da eine wahre Fülle treffender nnd sehr charakteristischer Worte findet, wenn er dann auch in der Deutung der Tatsachen und in ihrer ästhetischen Wertung sich weit von den Pfaden entfernt, die wir als gangbar bezeichnet haben.

Damit aber wollen wir diese Untersuchung beschliefsen! Die problemgeschichtliche Darstellung ist nun zu Ende geführt; der folgende Abschnitt soll nun das ganze Problem der Funktionsfreuden aufrollen, und diese systematische Darlegung mag unsere Arbeit vollenden. Allerdings wird sich uns hierbei noch wiederholt Gelegenheit bieten, zu von unseren Ansichten abweichenden Lehren Stellung zu nehmen, denn es kommt nicht nur darauf an, seine eigene Überzeugung hinzustellen, sondern auch darauf, seine eigene Meinung im Kampfe mit fremden als berechtigt zu erweisen und zu zeigen, wegen welcher Bedenken man sich ihnen nicht anzuschliefsen vermag.

I.

§ 13. Von der Katharsislehre des Aristoteles gingen wir aus, sie leitete uns zu dem Problem der Funktionsfreuden im Erleben des Dramas, insbesondere der Tragödie. Vielleicht gelang es uns innerhalb dieser Kunstgattung Sein und Wirkungsweisen der Funktionslust zu kennzeichnen und den Anteil zu bestimmen, den sie an dem ästhetischen Gesamterleben innehat. Der zweite Teil führte einerseits die problemgeschichtlichen Untersuchungen weiter bis hinein in die Kämpfe, welche die Forschung unserer Tage bewegen, andererseits wurden von Fall zu Fall die Fragen, die sich uns auf diese Weise entgegenstellten, auf ihre systematische Ausbeute hin behandelt, wodurch der enge Bezirk, auf den der erste Teil eingestellt war, wesentlich sich erweiterte, indem die Funktionsfreuden nun unter allgemeineren Gesichtspunkten zur Erörterung kamen in der ganzen reichen Fülle ihrer Beziehungen, die sie mit den Tatsachen des Spiels, der Anfänge der Kunst usw. verknüpfen, und in ihrer mannigfachen Bedeutung, die sie für die Zustände des ästhetischen Verhaltens haben.

Nun erübrigt mir nur noch die Schritt für Schritt so gewonnenen Ergebnisse einheitlich zusammenzufassen, damit nicht eine ungesichtete Menge von Einzeltatsachen übrig bleibe, die ja für uns nur Bausteine sind und ihren Wert erhalten in Hinblick auf das Ganze des Baues. Aber es soll sich im folgenden keineswegs nur um eine Wiederholung des in den früheren Kapiteln Gebotenen handeln, sondern um eine neue Durcharbeitung, wobei auch manches — das bisher noch nicht berührt wurde — zur Sprache kommen wird und ebenso wird es sich auch als nötig erweisen, hier und da zu abweichenden Lehren kritisch Stellung zu nehmen.

§ 14. Wenn wir nun in die Besprechung des psychologischen Tatbestandes der Funktionsfreuden eintreten, so will ich gleich bemerken, daſs es sich mir nicht um letzte Analysen psychischer Strukturverhältnisse hierbei handelt, sondern um eine allgemeinere psychologische Charakteristik, die hier nur so weit gegeben wird, als sie für die Verwertung in der Ästhetik in Betracht kommt. Dies ergibt auch den Vorteil, daſs es nicht der Einstellung in eine bestimmte psychologische Schulrichtung bedarf, wodurch die Vertreter entgegengesetzter Lehrmeinungen im vorhinein miſstrauisch würden, sondern es genügt die Darlegung des psychologischen Sachverhaltes.

Der psychologische Tatbestand der Funktionsgefühle läſst sich wohl ganz allgemein in der Weise kennzeichnen, daſs wir in ihnen Gefühle zu erblicken haben, die an psychisches Funktionieren — an seelisches Tätigsein — anknüpfen. In einem gewissen Sinne könnte man nun aber alle Gefühle als Funktionsgefühle betrachten, da ja zweifellos jedem zumindest eine Vorstellung zugrundeliegt; aber in der Bedeutung ist der Terminus nicht gemeint, denn sicherlich setzt es einen beträchtlichen Unterschied, ob wir uns etwa einer edlen Tat freuen und dieses ganze Erleben (unsere Freude an der edlen Tat) wieder gefühlsmäſsig erfassen. Gesetzt den Fall, es sei ein Rot-Vorstellen gegeben, so tritt mit diesem ein bestimmter Gefühlston auf, eine gewisse Erregung. Zu diesem Tatbestand (Empfindung samt Gefühlston) nehmen wir nun Stellung: freundlich oder abweisend. Wir können die durch das „Rot" bedingte Erregung als zu „brutal", zu „heftig" ablehnen und wir können sie gerade ob dieser Qualitäten lieben. Anders ausgedrückt, wir treten mit einem Teilnahmsgefühl an diesen Zustand heran. Nun ist bereits in uns ein ganzer Komplex psychischer Erscheinungen gegeben, der gefühlsmäſsig aufgenommen wird. Da es sich aber doch hier im Verhältnis zu anderen Erlebnissen noch um ein recht ärmliches und kärgliches psychisches Funktionieren handelt, klingen die Funktionsgefühle auch nur leise an. Das Beispiel bezweckte auch nur die Verschiedenheit einzelner Gefühlstypen zu zeigen. Gefühle mannigfachster Art werden in uns wach gerufen, wenn wir etwa ein Drama aufnehmen;[1]) nicht nur, daſs

[1]) Ich verweise hier auf die genauen Ausführungen im ersten Teile dieses Buches; hier kann es sich nur um eine knappe Zusammenfassung der dort ausführlich entwickelten Analysen handeln.

die Gefühle der dargestellten Personen in uns mitfühlenden Wiederhall finden, nehmen wir ja auch gefühlsmäfsig zu dem Dargebotenen Stellung; aber alle diese Zustands- und Teilnahms- gefühle unterscheiden sich wieder deutlich von denjenigen, die an unser Erleben als — Erleben knüpfen; das sind nicht Gefühle an der dargelegten Stoff- oder Formwelt des Dramas; sie sind auch keineswegs Gefühle, die unsere Teilnahme an der durch das Drama entwickelten Handlung erzeugt, sondern eben Gefühle, die der Flufs psychischen Funktionierens trägt; Er- lebensgefühle, Funktionsgefühle, wie wir sie am besten bezeichnen können, und wie wir sie auch so im Laufe dieser ganzen Arbeit bezeichneten.

In diesem Sinne meint nun A. Döring:[1] „Jede Erregung des Gefühls oder des Vorstellens, jede Betätigung der intellek- tuellen Aktivität oder des Strebens, mag sie aufserdem, im Sinne eines materialen Interesses verlaufend, einen materialen Lust- oder Unlustaffekt erzielen oder des materialen Impulses ent- behren, ist rein als solche lustvoll, jede Nichtbefriedigung oder Hemmung des seelischen Beschäftigungsbedürfnisses rein als solche unlustvoll". „Hier nun erhält die anscheinend paradoxe, aber für unsre Untersuchung hochbedeutsame Be- hauptung von Gefühlen aus Gefühlen ihr volles Licht. Das durch irgend welche Verursachung entstehende Gefühl, sei es Lust oder Unlust, ist als seelische Funktion lustvoll. Wir haben also hier vom primären Vorgang, dem Zustande des Lust- oder Unlustempfindens, einen sekundären, die Lust aus dem unmittel- baren Innewerden der Funktion als einem seelischen Bedürfnis Genüge leistend, zu unterscheiden. Bei der Lust werden diese beiden Elemente ununterscheidbar verschmelzen, bei der Unlust aber läfst der Kontrast die sekundäre Funktionslust deutlich als etwas Verschiedenes hervortreten." So wie nicht nur das Empfundene sondern das Empfinden selbst Lust zu wecken ver- mag, entfacht neben dem Gefühlten schon das Fühlen selbst Freude. Die Tatsache des Erlebens erzeugt Erlebenslust, der Umstand, dafs ein volles, reiches Erleben uns durchflutet. Im stürmischen Hingegebensein den wild bewegten Affekten des Zornes steckt ein Lustmoment, das geradezu verhetzend wirkt

[1] A. Döring, Die ästhetischen Gefühle; Zeitschrift für Psychologie und Physiologie der Sinnesorgane, I, 1890, S. 164 f.

und hinarbeitet auf ein immer stärkeres, heftigeres Versenken in diese Zustände. Zum nicht geringen Teile quillt nun diese Lust aus der wogenden Fülle psychischen Funktionierens, das da schrankenlos entfesselt ist. Nicht vergessen darf auch werden an die Mithilfe der Organempfindungen, die sich vielfach einstellen, zum Teil in sich selbst bereits lustvoll, zum Teil mittelbar Funktionsfreuden entflammend. Ähnlichen Tatbeständen begegnen wir bei der Trauer, die nicht einem stummen, starren Hinbrüten sich dahingibt, sondern ihren beredten Ausdruck findet in Klagen, Tränen usw. Doch bedarf dies und ähnliches, das noch anzuführen wäre, hier keiner längeren Auseinandersetzung, da wir im ersten Teile unserer Arbeit ausführlich darüber handelten und es uns an dieser Stelle nur darauf ankommt, die dort aufgefundenen Einzelergebnisse systematisch unserem Untersuchungskreis einzuordnen.

Einen anscheinend sehr schwer wiegenden Einwand, der aber bei näherer Betrachtung sich leicht löst, könnte man erheben, indem geltend gemacht wird, die Lehre von Funktionsgefühlen führe zu einer unendlichen Verwicklung, dadurch daß an jedes Erleben Erlebensgefühle knüpfen usw. bis ins Unendliche. Dieser Behauptung begegnet schon die allgemein zugestandene Tatsache von der Enge des Bewußtseins, der zufolge nur eine streng begrenzte Anzahl psychischer Phänomene zugleich erlebt werden kann; außerdem hat bereits Franz Brentano[1]) gegen die Hypothese, daß die Annahme, jedes psychische Phänomen sei Objekt eines psychischen Phänomens zu einer unendlichen Verwicklung führe, entscheidende Gründe vorgebracht, die auch für das Feld der Funktionsgefühle ihre volle Geltung besitzen.

§ 15. Manche glaubten nun, der Unterschied der Funktionsgefühle und der anderen Gefühlstypen beruhe darauf, daß letztere Inhalts-, erstere Aktgefühle seien, so z. B. insbesondere der Psychiater Max Löwy,[2]) der sich dadurch große Verdienste erworben hat, daß er ausführlich die Wirksamkeit der Funktionsgefühle auf pathologischem Gebiet nachwies. Er

[1]) Franz Brentano, Psychologie vom empirischen Standpunkte, I, S. 159 ff.

[2]) Max Löwy, Die Aktionsgefühle; Prag 1908 (Sonderabdruck aus der Prager Medizinischen Wochenschrift). Der Verfasser hat auch die hier in Frage kommende Literatur mit großem Fleiß zusammengetragen.

bedient sich statt des Terminus „Funktionsgefühle" der Be-
zeichnung „Aktionsgefühle", die ich aber nicht sehr glücklich
finde, da wir doch weit mehr gewohnt sind, von psychischen
Funktionen und psychischem Funktionieren zu sprechen, als von
psychischen Aktionen usw.; und ohne zwingenden Grund erscheint
es nicht rätlich, herkömmliche Bennenungsweisen zu verlassen.
Löwy meint nun, die charakteristischen Besonderheiten der
Funktionsgefühle bestünden darin, daſs sie „etwas anderes sind
als Lust oder Unlust" und daſs sie „den psychischen Akt als
solchen und nicht seinen Inhalt zum Gegenstande" haben. „Die
Aktionsgefühle sind wirkliche Gefühle, aber nicht die gewöhn-
lichen. Sie sind kein Interessenehmen als Lust und Unlust,
sind auch nicht auf den Vorstellungsinhalt bezüglich. Sie sind
. . . eine besondere Form des Gefühlsmäſsigpsychischtätigseins,
nämlich das Interesse am psychischen Agieren als solchem, am
psychischen Geschehen schlechtweg. Sie sind somit die all-
gemeinste Form des Interessenehmens (eben am Psychischen)
sozusagen das Interessenehmen schlechtweg; sie sind aus diesem
Grunde sowie wegen ihrer Unabhängigkeit vom jeweiligen
Inhalte des psychischen Aktes ubiquitär."

Zwei Behauptungen müssen da getrennt auf ihren Wahr-
heitsgehalt geprüft werden; nämlich die Lehre Funktionsgefühle
seien die „allgemeinste Form des Interessenehmens" und sie
seien Aktgefühle. Richten wir unser Augenmerk auf die erste
These, so weckt sie schwerste Bedenken, selbst wenn wir geneigt
wären, zuzugeben, es bestünden Gefühle, die nicht unter den
Gegensatz von Lust und Unlust, Lieben und Hassen fallen;
irgendwie müſsten sie doch konkret bestimmt sein, denn die
bloſs negative Angabe, sie seien weder Lust noch Unlust,
sondern ein Interessenehmen schlechtweg, seine „allgemeine
Form" stempelt sie zu Abstraktionen. Und eine derartige
Annahme scheint absurd. Wir haben im Gegenteil gefunden,
daſs die Funktionsgefühle gar wohl unter den Gegensatz von
Lust und Unlust fallen und, indem wir so viel von Funktions-
freuden handelten, schon durch diese Bezeichnung unserer Über-
zeugung Ausdruck verliehen; eben Freuden am Psychischtätig-
sein. Allerdings lernten wir auch Funktionsgefühle kennen, die
auf der Unlustseite sich bewegen, entweder bei Ablaufshemmungen
entstehen oder, wenn das psychische Geschehen zu kärglich, zu
ärmlich ist. Einem ähnlichen Falle begegnen wir auch auf dem

Gebiete des Empfindungslebens; hier kann Unlust nicht nur daher rühren, weil das Empfundene unangenehm wirkt, sondern sie kann auch durch Hemmung oder Kärglichkeit verursacht sein. Das Sehen und Hören sind lustvoll, nicht nur das Gesehene und Gehörte. Wenn wir nun in diesen Freuden schwelgen, und aus irgendwelchen Ursachen eine Hemmung eintritt, folgt Unbehagen; und ein ähnliches Gefühl stellt sich ein, wenn gleichsam „nicht genug gesehen und gehört wird", daß die Sehnsucht nach „mehr Erleben" in uns entbrennt. Viele bezeichnen Bilder oder Musikstücke als langweilig, deren sinnliche Anreize nicht mit vollster Intensität auf uns einstürzen, und ähnlich schelten gar manche Dramen oder Romane öd und fad, wenn sie nicht wilde Erlebensstürme aufpeitschen.[1]) Und noch einen dritten Fall von Funktionsunlust können wir namhaft machen, der dann eintritt, wenn der Fluß psychischen Erlebens allzu hoch schwillt, wenn allzu heftige Intensitätssteigerungen sich einstellen. Auch hier liegt eine genaue Analogie zum Empfindungsleben vor, da eine an sich ganz angenehme Sinnesqualität geradezu schmerzhaft zu werden vermag, wenn ihre Intensität gewisse Grade überschreitet.

Schwerwiegender scheint Löwys zweite These, die Funktionsgefühle seien Aktgefühle und als solche von den Inhalten unabhängig. In dieser Allgemeinheit ist die Lehre aber zweifellos nicht haltbar, da ja die Akte ihre Bestimmung und Charakteristik von den Inhalten erhalten. Zugegeben, Funktionsgefühle seien Aktgefühle, so sind sie doch als solche von den Inhalten nicht unabhängig. Ich möchte zur Erläuterung ein möglichst einfaches Beispiel aus dem Empfindungsleben heranziehen: ein sattes Rot wirkt erregender als ein blasses Rosa. Nun kann man zwar sagen, daß Hand in Hand mit der Steigerung der Sättigung die Erregung wächst, aber man darf doch nicht behaupten, die Sättigung als solche allein sei Ursache des Gefühls und die anderen Momente kämen gar nicht in Frage. Sättigung als solche ist nur eine Abstraktion und zweifellos nicht Ursache eines sinnlichen Gefühls; erst im Verein mit allen anderen

[1]) Mein Kollege Dr. Hugo Bergmann war so freundlich mich darauf aufmerksam zu machen, daß Funktionsunlust auch die Hemmungen begleitet, welche uns die Lektüre von Werken bereitet, die in einer — uns nicht ganz geläufigen — Sprache abgefaßt sind.

Momenten (Qualität, Helligkeit, Lokalisation) weckt sie den
betreffenden Affekt, an dessen wachsender Stärke sie dann
allerdings besonderen Anteil hat. Und so viel dürfen wir wohl
auch Löwy auf dem Gebiete der Funktionsfreuden zugestehen,
sie werden vornehmlich durch Aktdifferenzen bestimmt; aber
damit ist nicht behauptet, sie seien von den Inhalten völlig
unabhängig.

In einer gewissen verwandtschaftlichen Beziehung zu der
eben besprochenen Frage steht die Lehre von Witasek,[1]) die
ästhetischen Gefühle seien Inhalts-, die sinnlichen Aktgefühle.
Während nach dieser Terminologie das, wodurch verschiedene
Vorstellungen (z. B. ein Blau- und Rotvorstellen) sich reell unter-
scheiden, der „Inhalt" wäre, soll nach Witasek der „Akt" das
sein, was allen Vorstellungen gemeinsam zukommt. Dagegen
hat nun A. Marty[2]) mit vollem Recht das Bedenken geltend
gemacht, daß danach der „Akt" offenbar ein Abstraktum, ein
Universale wäre; und so zeigt sich gleich die Absurdität, ein
derartiges Universale zum Gegenstand sinnlicher Gefühle zu
setzen, die doch nur an Sinnliches anknüpfen, das niemals
abstrakt oder universell ist. Auch hält es Marty keineswegs
für passend, Vorstellungsakt und -inhalt als (in gewissen Grenzen)
voneinander unabhängig variable Seiten des realen psychischen
Vorganges zu bezeichnen. Akt und realer psychischer Vorgang
scheint vielmehr dasselbe. Und wenn an dieser realen Einheit
durch Abstraktion das, was allen Vorstellungsakten gemeinsam
ist, geschieden wird von dem, was sie differenziert, so dürfte es
weder angemessen sein, das erstere kurzweg den Akt zu nennen,
noch erlaubt zu sagen, daß es unabhängig von den Objekts-
differenzen variieren könne. „Es scheint . . . zum Wesen des
Vorstellens als der fundamentalsten Klasse psychischen Ver-
haltens zu gehören, daß . . . seine Modi primär stets durch die
Verschiedenheit des Objekts begründet seien. Ist das „was" ein
verschiedenes, so ist wohl das Wie des Verhaltens zu ihm auch
ein anderes, aber eben nur dadurch, daß es einem anderen Was
konform ist. Demselben Was kann das Vorstellen nicht in

[1]) St. Witasek, Grundzüge der allgemeinen Ästhetik, Leipzig 1904,
S. 197 ff.

[2]) A. Marty, Untersuchungen zur Grundlegung der allgemeinen Grammatik
und Sprachphilosophie; Halle 1808, I, S. 453 ff.; vgl. auch Alfred Kastil, Studien
zur neueren Erkenntnistheorie, Halle 1909, I, S. 183.

verschiedener Weise konform sein. Ist das adäquate Vorstellen ein anderes, so muſs eben auch das Vorgestellte ein anderes sein." Auf dem Gebiet des Urteils und der Gemütstätigkeit haben wir nun verschiedene Modi; wir können einen Sachverhalt anerkennen oder verwerfen, liebend oder hassend zu ihm Stellung nehmen, aber trotzdem dürfen wir auch da durchaus keine völlige Loslösung von den Objektsdifferenzen lehren.

Funktionsgefühle, Gefühle, die an das Psychischtätigsein, an das Erleben als solches knüpfen, werden in höherem Maſse, als die anderen Gefühlstypen, von Aktmomenten bestimmt; aber im allgemeinen möchte ich doch die Unterscheidung in Akt- und Inhaltsgefühle nicht empfehlen, da sie nur Anlaſs gibt zu vielen Mifsverständnissen, die sich gar leicht einschleichen und weit mehr der Verwirrung als der Erklärung dienen. Wollen wir das unterscheidende Merkmal der Funktionsgefühle zu den anderen Gefühlsgruppen (etwa den Zustands- oder Teilnahmsgefühlen) angeben, so besteht es eben darin, daſs sie auf das psychische Funktionieren, auf das seelische Tätigsein gerichtet sind. Ihrer Struktur nach gehen sie aber mit den anderen Gefühlen zusammen, bilden nicht etwa einen neuen Modus, sondern bewegen sich in der Lust-Unlust-Skala.

§ 16. Keinerlei Schwierigkeiten bereitet wohl die Frage, ob Funktionsgefühle nur an einzelne psychische Phänomene knüpfen oder an die ganzen Komplexe des Psychischtätigseins. Die richtige Antwort ist hier kein entweder-oder, sondern ein sowohl-als auch, wofür ja alle Analogien beredt sprechen. Bei der Aufnahme eines Dramas weckt doch nicht nur der einzelne Vers z. B. Gefühle, sondern auch die gesamte Versfolge, nicht nur die einzelne Rede sondern auch der Dialog, nicht nur die einzelne Szene sondern auch der ganze Aufzug usw. Noch weit deutlicher spricht ein Beispiel aus dem Vorstellungsleben; nicht nur das Rot oder Blau oder Grün sind gefühlsbetont, sondern auch ganze Farbenkombinationen, nicht nur die einzelne Linie sondern auch die ganze Linienkomposition. Gleiches gilt nun von den Funktionsgefühlen. Nicht nur das einzelne psychische Phänomen sondern in weit erhöhtem Maſse der Gesamtkomplex psychischer Tätigkeit ruft Funktionsgefühle hervor; und je reicher, voller das Erleben sich gestaltet, umso mächtiger quillt Funktionslust hervor, die — wie wir bereits zur Genüge wissen

— versiegt, ja in Unlust umschlägt wenn das Erleben ärmlich wird, oder sein freier Ablauf stockt, indem Hemmungen sich einstellen.

§ 17. „Wie die Sinne des Menschen nicht bloſs eine passive Rezeptivität darstellen, sondern nach Erfüllung durch geeignete Reize streben, so verlangt das Bewuſstsein auch auf höheren Stufen nach Beschäftigung, nach Ausfüllung. Der Mensch will etwas erleben ... Die Kunst, die ästhetische Erregung ist nur eine der Formen, in denen das möglich ist; aber unter allen die edelste, feinste und reichste. Für den rohen Menschen tut jeder aufregende oder gräſsliche Vorgang des gewöhnlichen Lebens, tut der Rausch, die Hinrichtung, der Geschlechtsgenuſs diesen Dienst. Andere suchen die Gefühls-erregung in verschiedenen Arten des Sports, im Glücksspiel; andere im religiösen Kultus." Mit diesen wenigen Worten hat Friedrich Jodl[1] eine sehr hübsche Zusammenstellung der Fälle geboten, in denen die Wirkungsweisen der Funktions-freuden deutlich werden. Aus dem Gesagten geht auch hervor, was wir bereits in Übereinstimmung mit zahlreichen anderen Forschern betonten, daſs der in einem jeden von uns liegende Erlebenshunger — der sich allerdings bei verschiedenen ganz verschieden geltend macht und auch in sehr mannigfachen Grad-abstufungen auftritt — nicht nur auf das „Erleben" hindrängt, sondern auch zu der Lust, deren Flammen sich eben an diesem Erleben entzünden, und zu ihrem Widerspiel der Unlust, die uns packt, wenn die innere Leere öder Erlebensarmut in uns gähnt, oder schwer zu nehmende Hindernisse — in Gestalt psychischer Hemmungen — sich unserem Erleben in den Weg stellen. Allerdings sind auch der Funktionslust gewisse Schranken gesetzt; denn wenn der Strom des Erlebens gleichsam in wüster Überschwemmung maſslos dahintobt, wird jenseits unsichtbarer Grenzen die Lust allmählich in Unlust umschlagen, ähnlich wie das Wachsen der Intensität bei Sinnesempfindungen nur bis zu bestimmten Graden angenehm wirkt, darüber hinaus aber Un-behagen verursacht. In diesem Sinne meint wohl A. Lehmann,[2]

[1] Fr. Jodl, Lehrbuch der Psychologie, Stuttgart 1903, 2. Aufl., II, S. 373 f., vgl. auch S. 355 f.
[2] A. Lehmann, Die Hauptgesetze des menschlichen Gefühlslebens; Leipzig 1892, S. 344.

daſs bei einem normalen, gesunden Menschen mit jeder körper-
lichen und seelischen Tätigkeit, die die Kräfte des Individuums
nicht übersteigt, Lust verbunden ist. Werden dagegen gröſsere
Ansprüche an die physisch-psychischen Fähigkeiten des Indi-
viduums gestellt, als dieselben zu erfüllen imstande sind, so
wird mit der Tätigkeit Unlust verbunden sein.

Es kann unmöglich hier unsere Aufgabe sein, von der teleo-
logischen Bedeutung zu handeln, die diesem Erlebenshunger
zukommt und den mit ihm in so inniger Beziehung stehenden
Funktionsgefühlen. Nur einige wenige Bemerkungen seien mir
gestattet, weil diese Fragen für die Pädagogik von Wichtigkeit
sind. Für die körperliche und geistige Entwicklung des Kindes
ist es natürlich von hervorragendstem Werte, daſs Tätigsein ihm
Freude, Untätigkeit Unlust verursacht. In seinem Drange zu
sehen, zu hören, überhaupt zu empfinden, erobert es sich die
Kenntnis der Umwelt; und die Freude am Erleben als solchem,
vereint mit Wiſsbegierde, Neugierde usw., sorgt dafür, daſs das
durch die Sinne zusammengetragene Material auch irgendwie
ausgedeutet und verwertet wird. Es kommt nun ganz darauf
an, den Erlebenshunger und die Freude am Psychischtätigsein
in die richtigen Bahnen zu leiten, damit sie nicht in wilden
Spielen und aufregender Lektüre verflachen und verrohen. Es
handelt sich eben darum, wertvolle Beschäftigungen in die
Formen zu kleiden, daſs sie dem Erlebenshunger und der Freude
am Psychischtätigsein in vollster Weise entsprechen und ihnen
Genüge leisten. Die Wirksamkeit der Funktionsgefühle müſste
besonders in den ersten Jahren ganz bewuſst in den Dienst des
Lernens eingeschaltet werden, das so viel an lusterregender
Kraft gewinnen könnte. Allerdings für die reiferen Jahre möchte
ich da doch ein weises Maſshalten empfehlen: denn Lernen ist
Arbeit; und der Arbeit haften im Leben Mühen und Sorgen,
ernstes Streben und eifriges Ringen an. Sollen nun die Kinder
zum Leben erzogen werden, müssen sie Arbeit in ihrer wahren,
strengen und herben Gestalt kennen lernen, und nicht nur unter
der Maske heiteren Spiels. Aber — wie gesagt — in den ersten
Schuljahren kann die Arbeit in spielender Form den passendsten
Übergang bilden von der Zeit, die das „Lernen" im engeren
Sinne nicht kennt, obgleich sie in einer gewissen Bedeutung
sogar die lernreichste Periode ist, zu der reiferen Pflichterfüllung.
Aber sowohl das heranwachsende Geschlecht, als auch die Er-

wachsenen werden Arbeit und den gewohnten Gang der Tages-
ereignisse nur in seltenen Fällen so ausfüllen, dafs ihre Erlebens-
sehnsucht gestillt wird. Wir sprachen ja bereits davon im Laufe
unserer Untersuchungen, dafs diese Bedürfnisse auf sehr schiefe
Bahnen locken können; und darum gilt es, sie in den richtigen
Strom abzuleiten, auf dafs sie statt Schaden zu stiften, beitragen
zu einer wertvollen Gestaltung des Lebens. Ein kultivierter
geselliger Verkehr in harmonischen Formen kommt sicherlich in
hohem Mafse dem Erlebenstrieb entgegen und wirkt auf seelische
Veredlung und Verfeinerung hin. Ganz besonders tritt aber
hier das weite, unerschöpflich reiche Gebiet der Kunst in ihre
Rechte, die stärkstes und dabei harmonisches, ungehemmt rhyth-
misch abströmendes Erleben in uns wachruft und so den jubelnden
Sang heller Funktionsfreuden zu festlichem Erklingen bringt.
Der leuchtende Schein gewaltigen Erlebens, der kühn auf stolze
Höhen sich schwingt und weit in verborgene Tiefen schürft,
strahlt dann auch in den Alltag hinein, beugt vor, dafs wir
nicht philiströs verknöchern, und sorgt dafür, dafs im Allzu-
menschlichen des gewöhnlichen Lebens der Blick nicht verloren
geht für das allgemein Menschliche.[1] Wenn der Ertrag reiner
Kunstfreude so fern reicht, übersteigt sie zwar weit die ästhe-
tischen Grenzen, wirkt aber auf Werte hin, die ethisch im besten
Sinne des Wortes genannt werden müssen und denen sich an-
nähern, die von der Religion auf wahrhaft Gläubige ausgehen.

§ 18. Wilhelm Wundt[2] verficht bekanntlich die Lehre,
dafs das System der Gefühle sich nicht der Lust-Unlust-Skala
einreihen lasse, sondern sich als eine dreidimensionale Mannig-
faltigkeit darbiete, bei der jede Dimension je zwei entgegen-
gesetzte Richtungen enthält, die sich ausschliefsen, „während
dagegen jede der so entstehenden sechs Grundrichtungen mit
Gefühlen der beiden anderen Dimensionen zusammen bestehen
kann, nur dafs selbstverständlich hier wiederum zwei einer und
derselben Dimension angehörende entgegengesetzte Richtungen
innerhalb eines momentanen Gefühlszustandes sich ausschliefsen".

[1] Eine ausführlichere Darstellung der ethischen Wirkungsweisen der
Kunst im Zusammenhang mit der Frage der Funktionslust vgl. im ersten
Teile dieser Arbeit § 4.

[2] W. Wundt, Grundzüge der physiologischen Psychologie; 5. Aufl.,
II, S. 287.

Aufser dem Gegensatzpaar „Lust und Unlust", nennt Wundt noch die „Dimensionen", „Erregung und Beruhigung" und „Spannung und Lösung".

Ich kann nun dieser Lehre nicht beistimmen, sondern glaube — mit Marty —,[1]) dafs allen Gefühlen der gemeinsame Grundzug eignet, der sich am besten mit dem Ausdruck „Interessephänomen" wiedergeben läfst. Innerhalb dieser grofsen Gruppe zeigt sich naturgemäfs blühendste Mannigfaltigkeit, die man aber — meines Erachtens nach — nicht in drei „Dimensionen" einreihen kann, sondern die dadurch gekennzeichnet ist, dafs alle Erscheinungen, die unter sie fallen, als Kern ein „Lieben oder Hassen" — die Termini von Franz Brentano — aufweisen, das verschiedenartigst modifiziert wird durch die Inhalte, denen es zugewandt ist. Eine eingehende Kritik der Wundtschen Gefühlslehre würde weit über den Rahmen unserer Arbeit hinausgehen; uns beschäftigt nur die Frage, wie eben von Wundts Standpunkt aus die Funktionsgefühle erscheinen, und ob etwa unter dieser Blickeinstellung irgendwelche uns bisher unbekannte Momente an ihnen sich offenbaren. Ich glaube, diese Frage verneinen zu müssen, da wir bereits erkannten, dafs Funktionsgefühle ganz zwanglos der „Lust-Unlust"-Reihe sich einordnen, also das Bedürfnis nach Annahme einer neuen „Dimension" gar nicht besteht. Allerdings verknüpfen sie innigste und reichste Beziehungen zu den zwei anderen Wundtschen Dimensionen; aber dieser Forscher lehrt ja selbst, dafs sich diese Gegensätze „mannigfach mit denen der Lust und Unlust kreuzen". Also auch von dieser Warte aus gesehen und für die Anhänger von Gefühls-Lehren, die mehrfache „Dimensionen" annehmen, besteht keinerlei Anlafs, die Funktionsgefühle als eine neue Gefühlsgattung, als eine neue „Dimension" zu betrachten, sondern lediglich als Gefühle, deren Besonderheit aus den Inhalten erwächst, denen sie zugewandt sind; und ihre Inhalte bildet eben das Erleben als solches, das Psychischtätigsein.

§ 19. Wir sprachen in unserer ganzen Arbeit von Funktionsgefühlen, suchten sie psychologisch zu charakterisieren, ihre ästhetische und aufserästhetische Wirksamkeit zu kennzeichnen usw.

[1]) A. Marty, Untersuchungen zur Grundlegung der allgemeinen Grammatik und Sprachphilosophie; I, S. 242 ff.

Vielfach nahmen wir auch zu abweichenden Lehren Stellung, die aber doch immer das mit uns gemein hatten, daſs sie Funktionsgefühle als gegeben ansahen oder wenigstens ihr Vorhandensein nicht abstritten. St. Witasek[1]) — wenn ich ihn recht verstehe — erkennt nun Funktionsgefühle in unserem Sinne nicht an. Wir haben bisher zu dieser eigenartigen und so der allgemeinen Überzeugung zahlreicher Forscher widersprechenden Ansicht nicht Stellung genommen, weil es uns darauf ankam, möglichst viel Material zu sammeln und nach unserer Meinung zu deuten und zu sichten, um so gerüstet einer Lehre entgegenzutreten, die — unseren Erfahrungen gemäſs — mit den tatsächlichen Vorgängen nicht in Einklang zu bringen ist.

Der Grundfehler Witaseks scheint mir, daſs er die Frage nach dem psychologischen Tatbestand der Funktionsfreuden nicht streng sondert von der nach ihrer ästhetischen Wertigkeit. Es kann ja jemand ihnen jede ästhetische Bedeutung rundweg absprechen, ohne doch darum ihre Existenz anzuzweifeln. Witasek aber sieht hier vorwiegend das ästhetische Problem, ohne genügend zuerst psychologisch die komplexen Erlebniszustände analysiert zu haben.

Witasek legt vorerst die Auffassung dar, welche zwar zugibt, es sei von gröſster Bedeutung für den ästhetischen Genuſs des Ausdrucks, daſs das Ausgedrückte lebhaft mitgefühlt werde, aber dann behauptet eben „dieses Nachfühlen verursache selbst schon den Genuſs, d. h. sei Erreger des ästhetischen Lustgefühls, und zwar eines um so intensiveren, je reicher es selbst ist". Nun dieser Auffassung, deren Bekämpfung sich Witasek zum Ziel gesetzt hat, können wir selbst — wie der Leser wohl schon zur Genüge weiſs — in keiner Weise zustimmen und haben auch schon gegen sie Stellung genommen, indem wir zeigten, wie verkehrt es ist, Funktionsgefühle als den Kern ästhetischen Genieſsens zu betrachten, was zu den irrigsten Konsequenzen führt, während nur die Lehre mit den Tatsachen sich verträgt, die in Funktionsgefühlen Hilfsmächte erblickt, die geeignet sind, das Feuer ästhetischen Genieſsens sei es zu schüren, sei es zu dämpfen. Wenn also Witasek diese Auffassung ablehnt, allerdings aus ganz anderen Ursachen, als wir, so stimmen wir zwar seiner

[1]) St. Witasek, Grundzüge der allgemeinen Ästhetik, Leipzig 1904, S· 124 ff.

Beweisführung nicht zu, aber der Ablehnung; übersehen hat jedoch Witasek, daſs man trotzdem von Funktionsgefühlen und ihrer Bedeutung für das ästhetische Verhalten handeln kann, ohne die Fehler zu begehen, an denen die eben besprochene Auffassung krankt.

Man spricht hier gern von Analogien [1]) zum Physischen, sagt Witasek. „Gesunde, rege körperliche Bewegung ist lustvoll und erfrischt; selbst die gewöhnlichste physische Funktion, wie etwa das Atmen, ist normalerweise von Wohlgefühl begleitet. Geradeso sei auch lebhafte Betätigung unserer psychischen Dispositionen mit Lust verbunden." „Verfolgt man jedoch die Analogie, die da zwischen physischer und psychischer Betätigung vorliegen soll, so stellt sich heraus, daſs sie selbst wieder auf das anschauliche Vorstellen des Psychischen führt". Denn das Wohlbehagen an normaler körperlicher Tätigkeit soll doch nur so zu verstehen sein, „daſs es ein Lustgefühl ist, angeregt durch die Empfindungen, in denen sich der Ablauf dieser Tätigkeit, d. i. der Funktion eines körperlichen Organs, zumeist einer Bewegung, unserem Bewuſstsein kundgibt". „Auch auf der physischen Seite also sind nicht die physischen Funktionen selber, etwa die Bewegungen der Organe, die psychologische Voraussetzung des Gefühles körperlichen Wohlbehagens, sondern die Empfindungen, die Wahrnehmungsvorstellungen von ihnen sind es." „Es kann also, falls aus der Analogie zum physischen Funktionsgenuſs überhaupt eine Klärung der Analyse des Ausdrucksgenusses zu holen ist, diese nur zu Gunsten der Mitwirkung der inneren Wahrnehmung sprechen." Diese — in aller Knappheit hier wiedergegebenen — Ausführungen Witaseks zeigen wohl zur Genüge, wie er an der eigentlichen Fragestellung vorübergeht. Um das Problem der Mitwirkung innerer Wahrnehmung handelt es sich garnicht, sondern um die Tatbestände,

[1]) In wenigen aber sehr zutreffenden Worten macht z. B. der berühmte Psychologe Carl Stumpf auf diese Analogie aufmerksam in seinem Vortrage „Die Lust am Trauerspiel" aus „Philosophische Reden und Vorträge", Leipzig 1910, S. 7: „Durch das Trauerspiel werden auf dem Wege des Mitfühlens Affekte von auſsergewöhnlicher Art und Stärke in uns wachgerufen. Solche ungewöhnliche und vorübergehende Entfesselung schlummernder Gefühlskräfte tut wohl, ähnlich wie eine ausgiebige Bewegung der Glieder, wie jede freie Tätigkeit, zu der wir ohne Anstrengung fähig sind, und die wir lang entbehrt haben".

dafs jedenfalls ein gewisser Unterschied besteht zwischen der Freude am Empfundenen und der am Empfinden, und der Freude am Gefühlten und jener am Fühlen. Und dieser Unterschied läfst sich nicht verwischen, und er bildet eben das verwandtschaftliche Band, das zu der Analogie berechtigt, von der Witasek ausging. Es ist etwas anderes sich gewisser Töne freuen, oder gewisser Bewegungen, als die betreffenden Vorstellungtätigkeiten lustvoll zu erleben; und ebenso etwas anderes ist es sich des „Ausgedrückten" — etwa der Taten eines Helden — zu freuen, und dieses Erleben als solches lustvoll aufzunehmen.[1]) Und diese Erlebensfreuden sind eben Funktionsgefühle, womit noch gar nichts darüber ausgesagt ist, welche Bedeutung ihnen für den ästhetischen Ausdrucksgenufs zukommt.

Ferner sagt Witasek, man müsse vom Standpunkt der Lehre von Funktionsgefühlen sich zu der Ansicht bequemen, dafs, da den ausdrucksvollen Gegenständen geradesogut unlustvolle, als lustvolle Emotionen nachgefühlt werden, in diesen Fällen das blofse Auftreten eines Unlustgefühles in demselben Subjekt ein zweites Gefühl, und zwar ein lustvolles, auslöst, „dafs der Ablauf eines Unlustgefühls ein im selben Subjekt gleichzeitig verlaufendes Lustgefühl verursacht. Das ist eine so widersinnige Zumutung, dafs sie die Theorie, aus der sie folgt, geradezu ad absurdum führt". Und an einer anderen Stelle seines Werkes sagt Witasek: „Es wäre unsinnig und widernatürlich zu meinen, dafs eine emotionelle Erregung an sich und ohne weiteres Ursache einer zweiten emotionalen Erregung im selben Subjekte sein solle, dafs etwa — und dazu müfste man sich in Anbetracht der Erfahrung unbedingt verstehen — eine Unlusterregung des Subjektes, z. B. Schmerz über den Untergang des Helden, selbst schon und nur weil sie eben da ist, ein Lustgefühl, den ästhetischen Genufs auslöse". Wir haben im ersten Teile unserer Arbeit ausführlich von den Momenten gehandelt, die den tragischen Ausklang — das meint ja Witasek mit dem „Schmerz über den Untergang

[1]) Sehr richtig bemerkt Karl Groos, Der ästhetische Genufs, Giefsen 1902, S. 112 ff.: „Jede Freude an einem Erlebnis ist freilich Freude an einem Bewufstseinsinhalt. Man kann aber doch zwischen dem Vergnügen unterscheiden, das aus den während der Betätigung auftretenden Vorstellungen darum erwächst, weil diese Vorstellungen durch ihre Bedeutung Lustgefühle mit sich bringen und dem Vergnügen, das in der Tatsache des Sich-Betätigens seinen Grund hat".

des Helden" — verklären und einen ästhetischen Genuſs ermöglichen. Doch vom Ästhetischen sei hier nicht die Rede! Witasek gebraucht zwar die Worte „widersinnig", „unsinnig" und „widernatürlich", bewegt sich also wohl an der äuſsersten Grenze der Formen, die in wissenschaftlichen Polemiken üblich sind, führt aber keinerlei Beweis an, warum die so sehr geschmähte Lehre sich als unmöglich erweist. Im Gegenteil: alle Tatsachen sprechen für sie, und unter ihrer Zugrundelegung klären sich Erscheinungen, die uns sonst ziemlich dunkel und mystisch dünken müſsten. Ich brauche nur den Leser an die ganzen, bisher dargelegten Untersuchungen zu erinnern, die ja wohl deutlich dafür sprechen, daſs die „widernatürlichen" Funktionsgefühle doch bestehen. An ihrem Vorhandensein, das sich geradezu zwingend der Beobachtung aufdrängt, hat daher — seit die Behandlung dieser Fragen in regeren Fluſs kam — auſser Witasek fast niemand gezweifelt; und der Streit hebt erst an, einerseits wo es sich um die nähere psychologische Charakteristik handelt, weil hierbei die Unterschiedlichkeiten der verschiedenen Gefühlslehren mitspielen, andererseits wenn es sich um die Bestimmung ihrer ästhetischen Bedeutung handelt. Aber trotzdem hat ja schon öfters der Einzelne gegen die Mehrheit recht behalten, aber allerdings zumeist nur in Fällen, wo der Einzelne eine neue Tatsache bemerkt, deren Vorhandensein von den anderen unbeachtet blieb, während es sich sehr selten ereignet, daſs ein Einzelner die Wahrheit trifft, der Tatsachen abstreitet, die von einer gröſseren Anzahl von Fachleuten ganz verschiedenster Richtung mit aller Bestimmtheit beobachtet wurden.

Witasek kommt über das scheinbare Paradoxon nicht hinweg, daſs Unlustgefühle unmittelbar ein Lustgefühl erwecken sollen. Es wird wohl keinen Anhänger der Lehre von den Funktionsgefühlen geben, der da glaubt, jedes Unlustgefühl wecke als Unlustgefühl ein Lustgefühl; wohl aber dürfen wir behaupten, daſs an Unlustgefühle zuständlicher oder teilnehmender Art, wenn durch sie ein starkes, reiches, frei abströmendes Erleben gegeben ist, ein Funktionsgefühl der Lust knüpft, nicht aber weil ihre Inhalte auf der Unlustseite sich bewegen — eine solche Folgerung wäre natürlich höchst bedenklich — sondern weil sie eben ein kräftiges, volles Psychischtätigsein darstellen. Für diese Annahme nun scheinen alle Tatsachen zu sprechen.

Der Grund, wieso Witasek zu dieser so merkwürdigen
Verkennung des Wesens der Funktionsgefühle gelangen konnte,
liegt — wie schon bemerkt — zweifellos darin, daſs er die
zwei Fragen nach ihrer psychologischen Tatsächlichkeit und
ihrer ästhetischen Bedeutung nicht genügend scharf auseinander-
hält. Weil er nun weiter alle ästhetischen Gefühle als „Vor-
stellungsgefühle"[1] faſst, sucht er dieser Theorie zuliebe einer-
seits möglichst alles in dieses Schema zu pressen, andererseits
die Bestandteile im ästhetischen Verhalten, die sich trotzdem
hier nicht einordnen lassen, entweder zu leugnen, oder als nicht
ästhetisch hinzustellen. So ist seine Stellungnahme zu der Lehre
von Funktionsgefühlen ein interessanter Beleg für den Umstand,
daſs ein Forscher offenkundige Tatsachen bisweilen übersieht,
wenn sie mit seinen Grundformeln nicht in Einklang stehen.

Demnach können uns Witaseks Bedenken an der Lehre
von Funktionsgefühlen nicht zweifeln machen, und wir werden
auch weiterhin an ihnen festhalten, als Gefühlen am Erleben
als solchem, am Psychischtätigsein, am psychischen Funktionieren;
die lustvoll sind, wenn sie an ein starkes, volles, frei dahin-
strömendes Erleben knüpfen, unlustvoll, wenn das Erleben zu
ärmlich, zu dürftig sich gestaltet, oder wenn seinem Ablaufe
Hemmungen sich gegenüberstellen, endlich auch, wenn das Er-
leben zu heftig, zu maſslos wird. In allen diesen Fällen handelt
es sich aber nicht um Gefühle einer neuen Gattung, sondern
um Emotionen, die gleich anderen in die Lust-Unlustskala fallen,
die jedoch dadurch eine besondere Art bilden, daſs der Gegen-
stand, dem sie sich zuwenden, stets das Psychischtätigsein ist.

II.

§ 20. Nachdem wir die psychologischen Tatbestandsfragen
der Funktionsgefühle wenigstens in den Grundzügen geklärt zu
haben glauben, erübrigen noch einige Worte über die ästhetische

[1] Auch hierbei hat er die Tatsachen in wesentlichen Punkten arg
verkannt, indem er Brentanos Lehre, daſs auf dem Gebiete des Vor-
stellungslebens die eigentlichen ästhetischen Werte zu finden sind, durch Miſs-
verständnisse seinerseits in eine Form brachte, die dem wahren Sachverhalte
widerspricht. Vgl. dazu A. Marty, Untersuchungen zur Grundlegung der
allgemeinen Grammatik und Sprachphilosophie, Halle 1908, I, S. 272 f.

Bedeutung, die diesem Teilfaktor im Gesamtgebilde des Kunst-
erlebnisses zukommt. Es bedarf hierbei keiner langen Unter-
suchung, sondern mehr einer Zusammenfassung der im Verlauf
unserer Arbeit gefundenen Einzelergebnisse.

Unserer Überzeugung gemäſs bildet den Kern[1]) des ästhe-
tischen Verhaltens das gefühlsmäſsige Erfassen einer wert-
vollen Vorstellungswelt;[2]) eine Lehre, zu deren Begründern
u. a. Kant zählt, dessen „interesseloses Wohlgefallen“ psycho-
logisch doch nur ausgedeutet werden kann, als Lustgefühle, die
dem Vorstellen zugewandt sind, und die dadurch nicht den
Charakter eines egoistischen oder auf das Praktische gerichteten
Interesses tragen können, da sie ja gar nicht die Welt der
wirklichen Dinge zum Gegenstande haben, die „Wirklichkeits-
frage“ — nach Theodor Lipps — also überhaupt nicht gestellt
wird.[3])

[1]) Man wird wohl nicht darin einen Widerspruch erblicken können,
daſs ich einen einheitlichen Grundzug im ästhetischen Verhalten hier angebe,
während ich an anderen Stellen wiederholt mich dagegen wandte, das weite
Reich ästhetischen Erlebens unter eine Formel zwängen zu wollen; denn der
ästhetische Gesamterlebenskomplex mit der ganzen reichen Fülle seiner Ge-
gebenheiten ist eben etwas wesentlich anderes als das für das ästhetische
Verhalten charakteristische Merkmal.

[2]) Nur mit ganz wenigen Worten — um nicht vom Thema abzuschweifen
— sei darauf hingewiesen, wie sich diese Formel zu Volkelts bekannten
vier ästhetischen Grundnormen verhält: Die erste Norm „Das gefühlserfüllte
Anschauen“ ordnet sich ja zwanglos unserer Bestimmung unter; die zweite,
die einen menschlich bedeutungsvollen Gehalt fordert, findet durch den Terminus
„wertvoll“ bei uns ihre Berücksichtigung; die dritte, welche von der Herab-
setzung des Wirklichkeitsgefühls handelt, ergibt sich bei uns ganz klar aus
der Bestimmung „Vorstellungswelt“ im Gegensatze zu der Welt der wirk-
lichen Dinge; die vierte verlangt eine Steigerung der beziehenden Tätigkeit
und ist somit nur ein neuer Ausdruck des berühmten Gesetzes von der Einheit
in der Mannigfaltigkeit, ohne dessen Befolgung kein einheitlicher Genuſs sich
einstellt. Vgl. dazu meine Abhandlung über Funktionsfreuden in der Zeit-
schrift für Ästhetik und allgemeine Kunstwissenschaft, V, S. 487 f.

[3]) Ganz in diesem Sinne sagt Kant („Kritik der Urteilskraft“, Reclamsche
Ausgabe, S. 45): „Man will nur wissen, ob die bloſse Vorstellung des Gegen-
standes in mir mit Wohlgefallen begleitet sei, so gleichgiltig ich auch immer
in Ansehung der Existenz des Gegenstandes dieser Vorstellung sein mag.
Man sieht leicht, daſs es auf dem, was ich aus dieser Vorstellung in mir
selbst mache, nicht auf dem, worin ich von der Existenz des Gegenstandes
abhänge, ankomme, um zu sagen er sei schön und zu beweisen, ich habe
Geschmack“.

Beides muſs nun im ästhetischen Verhalten vorhanden sein:
die wertvolle Vorstellungswelt und ihre gefühlsmäſsige Verar-
beitung.[1])

Nicht immer ist mit der Setzung einer wertvollen Vor-
stellungswelt auch die Tatsache gegeben, daſs die dargebotenen
Vorstellungen restlos gefühlsmäſsig aufgenommen werden. Diesem
genuſsvollen Schwelgen in dem reichen Vorstellungsstrom können
sich mancherlei Hemmnisse entgegenstellen. So vermag z. B.
der rein sinnliche Eindruck derartig unangenehm zu sein, daſs
er eine Entfaltung ästhetischen Genieſsens verhindert. Wie
man auch deswegen zu der Frage nach dem ästhetischen Werte
des rein sinnlichen Momentes Stellung nimmt, muſs man doch
bedenken, daſs von diesem Faktor aus starke Hemmungen aus-
gehen können, daſs er aber andererseits günstige Bedingungen
für den ästhetischen Genuſs zu schaffen vermag, indem er uns
in eine genuſsfreudige Stimmung bringt, welche die gefühlsmäſsige
Aufnahme der uns dargebotenen Vorstellungen wesentlich er-
leichtert.[2]) Als eine ähnliche ästhetische Hilfsmacht wird man
nun auch die Funktionsgefühle ansehen können. Ist das Erleben
zu dürftig, zu ärmlich, wird die funktionelle Unlust dem ästhe-
tischen Genieſsen entgegenarbeiten, dieses entweder wesentlich
schmälern, oder auch sein Entstehen ganz vereiteln; während
wieder Funktionsfreuden, die Lust am starken, reichen Erleben,
nicht nur den Gesamtlustertrag steigern sondern uns auch in
einen Zustand versetzen, in dem wir freudig und gespannt
weiterem Erleben entgegenkommen; wir werden auf diese Weise
aufnahmsfähiger und genuſsfreudiger, sodaſs das uns vom Kunst-
werk vermittelte Erleben vollen, reichen Wiederhall findet.
Auſserdem trägt uns funktionelle Lust in ihrem lebhaften
Schwunge über mancherlei gegenständliche Unannehmlichkeiten
hinweg, die sonst als Stauungen und Hemmungen das ästhetische
Erleben beeinträchtigen würden.

[1]) Die psychologischen Grundlagen dieser — von mir bereits in meinen
früheren Veröffentlichungen vertretenen — Lehre bietet Franz Brentanos
„Psychologie vom empirischen Standpunkte", Leipzig 1874; ausführlichere
Literaturangaben in meinem Buche „J. J. Wilhelm Heinse und die Ästhetik
zur Zeit der deutschen Aufklärung", Halle 1906, S. 9.

[2]) Vgl. meine „Grundzüge der ästhetischen Farbenlehre"; Stuttgart
1908, S. 14 f.

So haben wir denn in den Funktionsgefühlen jedenfalls bedeutungsvolle ästhetische Hilfsmächte zu erblicken, die das künstlerische Erlebnis bereichern oder auch schwächen können, die demnach bei einer Analyse des ästhetischen Genusses wesentlich in Betracht kommen, und nicht etwa als ästhetisch neutrale Gegebenheiten im Gesamtbilde künstlerischen Verhaltens betrachtet werden dürfen; mögen wir auch als seinen Kern — wie schon bemerkt — das gefühlsmäfsige Erfassen einer wertvollen Vorstellungswelt betrachten, deren Zustandekommen durch ein Kunstwerk bedingt wird, indem ein würdiger Gehalt formal restlos bewältigt ist.[1])

So wie funktionelle Unlust auf das ästhetische Verhalten schmälernd einwirkt, vermag das noch in viel höherem Grade ein zu viel an Funktionsfreuden, wenn sie nämlich so sehr hervortreten, dafs sie sich ganz in den Vordergrund schieben, wofür wir besonders im ersten Teile unserer Arbeit zahlreiche Beispiele zn sammeln Gelegenheit hatten. Denn dann bildet eben den Kern des ästhetischen Verhaltens nicht mehr eine wertvolle Vorstellungswelt, die gefühlsmäfsig erfafst wird, nicht mehr ein erhabener Gehalt, der in künstlerisch bezwungener Form zu uns spricht. Was eben den Rühr- und Schauertragödien, den Kolportageromanen, vielen kinematographischen Aufführungen, zahlreichen Darbietungen der meisten Spezialitätentheater usw. abgeht, ist die ganze reiche Fülle der Freuden, die an Gehalt, Komposition, Form usw. knüpfen; und einseitig im Vordergrund des Bewufstseins erklingen die hellen Glocken der Funktionsfreuden. Gerade in diesen Fällen können wir am besten und mit aller Deutlichkeit erkennen, dafs es ganz irrig ist, in den Funktionsfreuden den Kern ästhetischen Verhaltens zu erblicken; sie finden sich ja auch in hohem Grade in Erlebenszuständen, denen jede ästhetische Weihe fehlt, und angesichts von Darbietungen, die wohl keiner geneigt sein wird, als ästhetisch wertvoll zu begrüfsen.

Wenn wir den Funktionsgefühlen also auch durchaus keine führende oder vorherrschende Rolle im ästhetischen Verhalten zuweisen, müssen wir doch die dienende Rolle, die sie spielen, mit gröfstmöglichster Klarheit zu erkennen suchen, als wichtige

[1]) Vgl. dazu Johannes Volkelt, System der Ästhetik, I, S. 370 ff. und S. 392 ff.

Hilfsmächte, welche die Gluten ästhetischer Lust zu hellen Flammen zu schüren vermögen, die sie aber auch dämpfen und auslöschen können.

§ 21. Allerdings ist aber die Bedeutung der Funktionsgefühle im Erleben verschiedener Kunstzweige auch recht verschieden; und neben Gebieten, in denen ihre Wirksamkeit recht stark hervorsticht, müssen wir wieder andere unterscheiden, wo sie ganz bescheiden in den Hintergrund treten und nur sehr wenig am Gesamterfolg teil haben. Hugo Spitzer [1]) sagt einmal „es lassen sich ... nach der verschiedenen relativen Bedeutung der Anschauungslust und der Lust an Gemütsbewegungen — der emotionellen „Funktionslust", mit Volkelt und Jerusalem zu reden — zwei Hauptgruppen von Künsten unterscheiden. Der Architektur, Plastik und Malerei als den wesentlich apollinischen stehen Musik und Dichtkunst als die hauptsächlich oder doch zu einem grofsen Teil dionysischen Kunstgattungen gegenüber." Die Trennung in diese beiden Gruppen ist schon seit langer Zeit unter dem Gesichtspunkt der Künste der „Zeit" und der des „Raumes" üblich, gewinnt aber jedenfalls eine erneute Bedeutung dadurch, dafs sich auch vom Standpunkt der Funktionsfreuden aus hier charakteristische Unterschiedlichkeiten ergeben. Da sich nun spannende Handlungen im engeren Sinne und harmonisch reiche Ablaufsweisen psychischer Tätigkeit nur in zeitlicher Abfolge darbieten lassen, sie aber im allgemeinen die Zustände schaffen, die stärkste Lebenssteigerungen hervorrufen, wird die Erlebenslust besonders deutlich in den Künsten der Zeit sich einfinden. Nur dürfen wir dann nicht nur von Dichtung und Musik, sondern müssen auch von der Kunst des Schauspielers und der des Tanzes sprechen.

Eduard Hanslick meint in seinen berühmten Untersuchungen,[2]) die er über das eigentliche Wesen des Musikalisch-Schönen angestellt hat, „das Gefühlsschwelgen ist meist Sache jener Hörer, welche für die künstlerische Auffassung des Musikalisch-Schönen keine Ausbildung besitzen. Der Laie „fühlt" bei Musik am meisten, der gebildete Künstler am wenigsten. Je bedeutender

[1]) H. Spitzer, Apollinische und dionysische Kunst; Zeitschrift für Ästhetik und allgemeine Kunstwissenschaft, I, 1906, S. 567. Sigmund Bromberg-Bytkowski unterscheidet in diesem Sinne eine „kontemplative und extatische Kunst"; Lemberg 1910.

[2]) Ed. Hanslick, Vom Musikalisch-Schönen; Leipzig 1902, 10. Aufl., S. 171 f.

nämlich das ästhetische Moment im Hörer — gerade wie im Kunstwerk — desto mehr nivelliert es das blofs elementarische." Mit diesen Worten scheint mir eine sehr richtige Beobachtung ausgesprochen, die in eine schärfere psychologisch-ästhetische Form gebracht nichts anderes besagt als das, was wir bereits wiederholt auszuführen Gelegenheit hatten, dafs nämlich Funktionsfreuden — mögen sie noch so stark auftreten — keinen ästhetischen Genufs verbürgen, ja ihn schädigen oder gar vereiteln, wenn sie sich in den Vordergrund des Bewufstseins schieben. Da nun der Laie, weniger auf das ästhetische Erleben eingestellt, die spezifisch ästhetischen Werte nicht oder nur in geringem Mafse geniefst, bisweilen überhaupt gar nicht bemerkt,[1]) ist immer die Gefahr gegeben, dafs sein Erleben sich andere, nämlich aufserästhetische Bahnen sucht, die seinem gewohnten Interessenkreis näher liegen. So wird der eine vielleicht intellektuell, der andere ethisch usw. usw., und manche wieder vorwiegend funktionell Knnstwerke aufnehmen. Der Mangel kann nun aber auch in den Werken selbst liegen, wenn sie diesen Auffassungen dahin Rechnung tragen, dafs sie selbst auf sie gerichtet sind, ohne die ästhetische Wirksamkeit ins Vordertreffen zu rücken. So gibt es Musik, die vornehmlich nur sinnliches Vergnügen weckt und andere, die wieder in erster Linie nur die Nerven aufpeitscht und so auf ein möglichst heftiges Erleben hinarbeitet und damit auf Funktionslust.[2]) Aber wenn wir auch die Freude am Sinnlichen und die Funktionsfreuden durchaus nicht als Kern ästhetischen Musikerlebens betrachten, so zeigen sie doch eine sehr günstige Wirksamkeit, wenn sie sich dem ästhetischen Gesamtkomplex einordnen, in dessen Mitte gleichsam die formalen und gehaltlichen Freuden stehen, die den ästhetischen Genufs vermitteln. Und jedenfalls bietet das musikalische Erleben einen für Entstehung von Funktionsgefühlen sehr günstigen Boden, da eine reiche Fülle psychischer Tätigkeitsweisen — Empfindungen, sinnliche Lust und die ganze Welt höherer Gefühle — in hohem

[1]) Vgl. meine „Grundzüge der ästhetischen Farbenlehre", Stuttgart 1908, über die Bedeutung der Apperzeptionserlebnisse für den ästhetischen Genufs, S. 9, 57, 76, 82, 123 f.

[2]) Wenn wir etwa in Grammophonvorführungen die Musik primitiver Völker anhören, finden wir, dafs die Lust, die sie bietet, vorwiegend aus den eben genannten beiden Quellen fliefst: aus der Freude am Sinnlichen und den Funktionsfreuden, wozu noch die Freude am Rhythmus zu nennen wäre.

Maſse wachgerufen wird, und noch dazu für einen rhythmisch geregelten Ablauf gesorgt ist. Wenn wir — da wir gerade von Musik sprechen — einen musikalischen Vergleich zur Verdeutlichung heranziehen wollen, können wir unser Gesamterleben mit einem vielstimmigen Orchester vergleichen, in dem die wahrhaft ästhetischen Freuden die führende Melodie bilden, die verschiedenen Hilfsmächte aber zur reicheren, volleren Instrumentation beitragen. Eine nicht genügend, oder schlecht instrumentierte Melodie wird nur wenig, oder vielleicht gar nicht wirken, aber ebenso wird alles Raffinnement der Instrumentation nichts helfen, wenn die Melodie selbst ärmlich oder häſslich ist. So gilt denn auch vom musikalischen Genuſs das gleiche, was wir bereits ausführlich hinsichtlich der Aufnahme der Dichtung sagten, daſs erst bei einem harmonischen Zusammenwirken aller Teile der ästhetische Genuſs in seiner ganzen Fülle und Tiefe sich einstellt, und daſs es immer auf Kosten der Gesamtwirkung geht, wenn ein Faktor über Gebühr sich vordrängt. Zugleich haben wir damit die Wirksamkeit der Funktionsfreuden auch auf diesem Gebiete als eine wichtige ästhetische Hilfskraft bestimmt, aber keineswegs als Zentrum ästhetischen Genieſsens.

Da wir von der Dichtung — besonders vom Drama — bereits sehr ausführlich handelten, ja an ihr das Problem der Funktionsfreuden geradezu entwickelten, hieſse es nur uns Vertrautes noch einmal sagen, wenn wir von neuem diese Fragen aufrollen wollten. Nur eine Bemerkung sei noch gestattet, obzwar auch sie schon besprochen wurde; doch dürfte eine nochmalige Wiederholung vielleicht von Nutzen sein: Funktionsfreuden können sich auch insofern ästhetisch dienlich erweisen, als sie der durch zuständliche und teilnehmende Gefühle hervorgerufenen Unlust entgegenwirken und somit verhüten, daſs die Unlustmomente derart überwiegen, daſs sie das ästhetische Hingegebensein stören. Hier kommt zu ihrer sonstigen stimmungsanregenden und lustverstärkenden Bedeutung noch die wichtige Aufgabe hinzu, uns mit dem Feuer ihrer Schwungkraft über mancherlei Unlust hinwegzutragen. In dieser Hinsicht vereinen sie sich mit den Wirkungen der Spannungsgefühle zur Erhöhung unseres Interesses an den dargebotenen Tatbeständen und zur Verhütung, daſs es sich abschwächt oder erlahmt, und zum Herbeiführen eines möglichst innigen Anschmiegens an die vorüberrauschende Gestaltenwelt.

Bezüglich der epischen Dichtungsart gilt nun hinsichtlich der Funktionsgefühle das gleiche, das über das Drama gesagt wurde. Auch hier stehen sie natürlich nicht im Vordergrunde; und die Werke, wo sie vorherrschen, bieten eine genaue Analogie zu den Rühr- und Schauertragödien: es sind dies die berüchtigten Kolportageromane, die Räuber- und Mordgeschichten, kurz alle jene Erzeugnisse, die den Genuſs am Gruseln, die Freude an der Aufregung als Wirkungszweck verfolgen. Wo aber die Hauptrolle der berechtigten, werterfassenden Freude an dem durch die Form gestalteten Gehalt zukommt, entfalten die Funktionsfreuden als wichtige Hilfskräfte all die fördernden Qualitäten, von denen wir bei Besprechung des dramatischen Erlebens bereits handelten. Etwas anders liegt der Fall bei der Lyrik, die keine bewegte Handlung vorführt; aber trotzdem zeitigt Lyrik schon durch ihren rhythmischen Bau mancherlei Spannungen und weckt lebhafte Gefühlsstimmungen, sodaſs auch hier die Weisen der Funktionsfreuden anklingen, wenn auch weniger die Gefahr besteht, daſs sie auf Kosten der Form- und Gehaltslust die Führung an sich reiſsen.

Daſs Funktionsfreuden beim Tanze eine wichtige Rolle spielen, dürfte wohl klar sein; denn die drängende Ausdrucksfülle, die sich in lebhaften Bewegungen entlädt, wird als starkes, reiches, rhythmisch abströmendes Erleben von Erlebenslust getragen. Allerdings verdanken solche Tänze ihr Entstehen weder einem Kunstschaffen, noch sind sie auch für den ästhetischen Genuſs eines eventuellen Zuschauers berechnet; sie stellen ja in erster Linie nur den wilden Ausbruch eines heftigen Erlebenstriebes dar, der seine Lustbegierde an dem Sturm entfesselter seelischer Tätigkeitsweisen stillt. Natürlich ist damit nicht ausgeschlossen, daſs trotzdem derartige Tänze ästhetisch lustvoll wirken; ja sie können ästhetische Interessen im hohen Grade fesseln, weil sich in ihnen bisweilen der Eindruck einer geradezu mit furchtbarer Naturgewalt ausbrechenden Leidenschaft dem Zuschauer mitteilt. So wecken sie auch nachfühlenden Wiederhall, und Funken von den lodernden Flammen, die in ihnen lohend zusammenschlagen, sprühen auch auf den Zuschauer über. Eine geringere Bedeutung als in den eben besprochenen Tänzen, in denen eine wilde, heftige Erregung sich entlädt, eignet den Funktionsfreuden in jenen, die vor allem dazu dienen, den Zuschauer durch schöne, harmonische Bewegungen zu ergötzen. Hier steht die Freude an der Erfüllung dieser Aufgaben im

Vordergrunde, wenn auch natürlich **Funktionsfreuden** mitgegeben sind, ebenso wie|Sinnesfreuden, Freude am Rhythmus usw. Der Zuschauer erlebt nun in dem Maße Funktionsfreuden, als eben die vorgeführten Bewegungen in ihm ein reiches, kraftvolles, seelisches Tätigsein wachrufen; und dies wird besonders dann der Fall sein, wenn die Bewegungen als Ausdruck leidenschaftlicher Erregung, schmerzlichster Trauer, jauchzendster Lust usw. erscheinen.[1]) Was nun unsere üblichen Gesellschaftstänze anlangt, so wirken sicherlich ebenfalls Funktionsfreuden mit, wenn auch im allgemeinen diese Art konventionell erstarrter Tänze doch in den meisten Fällen nur eine Form unseres gesellschaftlichen Verkehrs bildet und mit der eigentlichen Bedeutung des Tanzes wenig zu tun hat. Auch die Lust des Schauspielers wird bis zu einem gewissen Grade als Funktionslust anzusprechen sein, aber eben nur innerhalb bestimmter Grenzen, weil er sich nicht in den Stürmen der Erlebenslust verlieren darf, um nicht seine eigentliche Aufgabe zu vergessen: eine Persönlichkeit darzustellen.

So fanden wir denn im ganzen Reiche der zeitlichen Küuste, deren Charakter den Funktionsfreuden entgegenkommt, daß überall dort ein Abschwenken aus der Welt ästhetischen Seins erfolgt, wo die Funktionsfreuden einseitig hervortreten, daß sie aber wesentliche ästhetische Hilfsmächte abgeben, wenn sie sich der ihnen zukommenden Rolle gemäß dem Gesamterleben eingliedern. Schwieriger ist es die Wirksamkeit der Funktionsfreuden in den bildenden Künsten zu bestimmen, weil sie eben auf diesen Gebieten eine weit geringere ist. Jedenfalls wäre von hier aus das Problem der Funktionsfreuden nicht gestellt worden; ist es nun aber einmal in seiner Bedeutung erkannt, ermangelt es nicht des Interesses, es auch auf entlegeneren Feldern zu verfolgen und nachzuprüfen, ob überhaupt hier von Funktionsfreuden gehandelt werden kann. Ich glaube nun, daß diese Frage unbedingt bejaht werden muß. Überall wo ein starkes, volles Erleben gegeben ist, stellt sich Erlebenslust ein, und es wäre doch verkehrt, behaupten zu wollen, daß ein derartiges Erleben angesichts von Werken der bildenden Künste niemals eintritt. Allerdings eine Einschränkung gegenüber den

[1]) Nicht vergessen darf werden die große Bedeutung, die der Rhythmus in allen Tänzen hat; doch wollen wir ihr hier nicht nachgehen, um nicht von unserem Thema abzuschweifen.

zeitlichen Künsten ergibt sich schon daraus, daſs es sich nicht um langsam anschwellende und dann wieder abklingende Erlebensweisen handeln kann, wie sie nur zeitliche Künste darzubieten imstande sind, und daſs auch nicht die spannende Entwicklung fesselnder Handlungen als Erregungsmittel in Frage kommt. Diese Mittel zur Erweckung der Funktionsfreuden fehlen demnach allen räumlichen Künsten, da sie mit ihrem Wesen unverträglich sind. So ergibt sich unter diesem Gesichtspunkt ein neuer psychologischer Unterschied in der Aufnahme zeitlicher und räumlicher Künste, und damit ein neuer Beitrag zur Charakteristik ihres Eindruckes.

Jedes Werk der bildenden Künste löst nun nicht nur eine Reihe von optischen Empfindungen, sondern auch Muskelempfindungen usw. aus, die an sich schon reges Psychischtätigsein vermitteln, wozu noch die verschiedenen Form- und Gehaltsfreuden treten. Also auch hier bildet sich ein reicher Erlebenskomplex, der umspült wird von den Erlebensfreuden. Ihre Wirksamkeit wurde auch von Kunsthistorikern bemerkt, so schreibt z. B. Heinrich Wölfflin:[1] „Die Renaissance ist die Kunst des schönen, ruhigen Seins. Sie bietet uns jene befreiende Schönheit, die wir als ein allgemeines Wohlgefühl und gleichmäſsige Steigerung unserer Lebenskraft empfinden. Der Barock beabsichtigt eine andere Wirkung. Er will packen mit der Gewalt des Affekts, unmittelbar, überwältigend. Was er gibt, ist nicht gleichmäſsige Belebung, sondern Aufregung, Ekstase, Berauschung." Der Unterschied ruhiger und erregender Bildwerke geht nun nur in geringem Maſse auf den Darstellungsstoff zurück. Ein sehr glückliches Beispiel zeigt da Vernon Lee:[2] „Der Laokoon bietet eine Darstellung von Bewegung, die so plötzlich, flüchtig und heftig iſt, wie man sie nur auswählen kann, aber in einem sorgfältig ausgearbeiteten formalen Zusammenhang, welcher die Aufmerksamkeit zwingt, darauf zu verweilen und zu denselben Punkten zurückzukehren, wodurch ein völlig ruhiger, ästhetischer Eindruck zustande kommt". Wo eine formale, kompositionelle Geschlossenheit herrscht, in der jedes anklingende Motiv durchgeführt und aufgehoben wird, stellt sich auch ein ruhiger Eindruck ein; die Ruhe weicht jedoch der Erregung, wenn Motive

[1] H. Wölfflin, Renaissance und Barock; München 1908, 3. Aufl., S. 22 f.
[2] Vernon Lee, Weiteres über Einfühlung und ästhetisches Miterleben; Zeitschrift für Ästhetik und allgemeine Kunstwissenschaft, V, 2, S. 164 f.

angeschlagen werden, die ihre künstlerische Lösung nicht finden, oder wenn mit starken Reizintensitäten gearbeitet wird. So wirkt ein Bild z. B. aufregend, das eine nervöse, unruhige Linienführung zeigt, oder aus dem laute Farben gleich Fanfaren schmettern; eine Statue, deren Formgestaltung keinen geschlossenen Rhythmus aufweist, sondern die heraussticht wie ein plötzlicher Schrei, und ähnlich ein Bauwerk, das keine wohl abgewogene Harmonie der Massen bietet, sondern auf unausgeglichene, möglichst scharfe Kontraste angelegt ist. In allen diesen Fällen, wo auf Aufregung, Erregung hingezielt wird, zeigen sich deutlicher die Funktionsfreuden als dort, wo ein ruhiger Eindruck sich einstellt, wenn auch seine harmonische Erlebensfülle der Erlebenslust nicht ermangelt; nur offenbart sie sich hier nicht so deutlich, weil sie sich nicht scharf und klar von den primären Gefühlszuständen abhebt.

§ 22. Wir haben nun die Wirksamkeit der Funktionsfreuden durch alle Reiche der Künste verfolgt. Auch von ihrer Bedeutung für die Fragen vom Ursprung der Kunst, von den Beziehungen zwischen Spiel und Kunst, von dem künstlerischen Schaffen usw. fanden wir Gelegenheit zu handeln, sowie auch von ihren außerästhetischen Wirkungsweisen. Die Lehre, welche in den Funktionsfreuden den Kern ästhetischen Genießens erblickt, mußten wir als irrig zurückweisen, wohl aber fanden wir in ihnen eine wichtige ästhetische Hilfsmacht, die den ästhetischen Genuß zu bereichern und zu vertiefen, aber auch zu verringern, ja aufzuheben vermag.

Wir hoffen auf diese Weise — durch ausführliche problemgeschichtliche und systematische Behandlung der einschlägigen Fragen — manch klärende Einblicke gewonnen zu haben in das weit verzweigte Reich ästhetischen Genießens; und da es sich dabei mit um Elementarphänomene und letzte Bewußtseinstatsachen handelte, glauben wir, daß auch hier, wie sonst überall, der alte philosophische Leitsatz gilt, daß „jeder Fortschritt in der Erkenntnis des Elementarsten, selbst wenn klein und unscheinbar in sich, seiner Kraft nach immer ganz unverhältnismäßig groß sein wird".

Druck von Ehrhardt Karras, Halle a. S.

RETURN CIRCULATION DEPARTMENT
TO ➡ 202 Main Library

LOAN PERIOD 1 HOME USE	2	3
4	5	6

ALL BOOKS MAY BE RECALLED AFTER 7 DAYS

Renewals and Recharges may be made 4 days prior to the due date.

Books may be Renewed by calling 642-3405

DUE AS STAMPED BELOW

FEB 1 9 1994		
	΄∠Ö Ξ4	
OCT 03		

UNIVERSITY OF CALIFORNIA, BERKELEY
BERKELEY, CA 94720

FORM NO. DD6

CPSIA information can be obtained
at www.ICGtesting.com
Printed in the USA
BVHW041217200219
540732BV00014B/181/P